漫畫新手入門
這本就夠了。

飛樂鳥工作室

漫畫新手入門
這本就夠了

出　　　版／楓書坊文化出版社
地　　　址／新北市板橋區信義路163巷3號10樓
郵 政 劃 撥／19907596　楓書坊文化出版社
網　　　址／www.maplebook.com.tw
電　　　話／02-2957-6096
傳　　　真／02-2957-6435
作　　　者／飛樂鳥工作室
總 經 銷／商流文化事業有限公司
地　　　址／新北市中和區中正路752號8樓
電　　　話／02-2228-8841
傳　　　真／02-2228-6939
網　　　址／www.vdm.com.tw
港 澳 經 銷／泛華發行代理有限公司
定　　　價／320元
初 版 日 期／2019年4月

國家圖書館出版品預行編目資料

漫畫新手入門這本就夠了 / 飛樂鳥工作室作. -- 初版. -- 新北市：楓書坊文化, 2019.04　面；公分

ISBN 978-986-377-464-8 (平裝)

1. 漫畫　2. 人物畫　3. 繪畫技法

947.41　　　　　　　108001417

一 了解漫畫自學的步驟。

| 臨摹學習 | ▶ | 學習人體結構 | ▶ | 學習服裝繪製 | ▶ | 進行原創練習 |

二 書中的各知識點，如果只是看是沒辦法學會的，還需要臨摹練習，而且是大量的臨摹練習，只有打下這一個基礎，才能進行下一步的學習。下面就教大家一些臨摹的方法吧！

1. 找圖。最開始選擇臨摹資料的時候，盡量選擇線條清晰、人物結構正確的圖案，以單人且人物展示完整的圖案為主。

2. 觀察。臨摹前先仔細觀察畫面，九宮格練習法是一個不錯的觀察方法，可以結合輔助線進行對比觀察。

3. 線條的練習。很多初學者害怕畫不好，總是小心翼翼，所以線條也將你的恐懼反映出來了。不要怕！畫錯了也不怕，練習嘛，誰沒個黑歷史！？

4. 動腦。每畫完一張畫都要總結收穫，必要時可以結合自己的短處進行針對性練習。

九宮格練習法　　　　臨摹

三 學習書中他人總結的經驗和教訓。本書介紹了大量初學者常犯的錯誤及解決方法，並且結合了大量的展示圖，讓你可以將所學的知識運用自如。

✕ 錯誤　　◎ 正確

超多錯誤案例分析，讓你少走彎路。

全篇由我這可愛的小光頭為大家做具體分析與講解！

四 最後就是堅持不斷的練習了，工具只是輔助，大量的練習才是成為漫畫達人的關鍵。

漫畫的學習並不是爬平坡，而更像是爬樓梯，在不斷的練習中你會感受到自己的繪畫技巧有時會發生階段性的提高，有時卻停滯不前，不要放棄，不斷練習就會有新的進步。

目錄
Contents

1章

塑造人物頭部的秘訣

1.1 為什麼我畫出來的臉型總是怪怪的呢 　8

1.1.1 頭部輪廓的簡單繪製方法…8　/　1.1.2 臉型及五官的定位…10

1.1.3 不同角度的頭部…12

1.2 單獨畫的五官很美，放在一起就很醜，怎麼辦 　14

1.2.1 臉部的繪畫要從整體入手…14　/　1.2.2 眼睛是角色表現的重點…16

1.2.3 耳鼻口一個也不能少…18　/　1.2.4 將不同的五官組合成富有個性的角色…21

【技巧提升小課堂】繪製一個傲嬌的妹子…24

1.3 好想要畫出各種各樣好看的髮型啊 　25

1.3.1 從生長結構考慮頭髮的繪製…25　/　1.3.2 頭髮的表現及繪製…28

【技巧提升小課堂】頭髮用線的練習…31　/　1.3.3 塑造不同的髮型…32

1.3.4 頭髮的不同狀態…35

1.4 雙馬尾蘿莉賽高 　38

2章

人物身體全方位解析

2.1 拿什麼拯救你，我的身體比例 　44

2.1.1 記住幾個點就能拯救身體比例…44　/　2.1.2 頭身比的變化能改變角色的年齡…46

2.2 不了解肌肉也能畫出身體結構嗎 　48

2.2.1 肩頸的穿插關係…48　/　2.2.2 軀幹的體積表現…50

2.2.3 背部的身體曲線…54　/　2.2.4 手臂與手的表現…56

【技巧提升小課堂】用扇形畫出手部…59　/　2.2.5 腿腳的表現…60

2.3 畫出好身材的秘訣是什麼，好想知道啊 　62

2.3.1 身體的節奏感…62　/　2.3.2 找準身體重心…63　/　2.3.3 身體的遮擋關係…65

2.3.4 男女身材的差異…66　/　2.3.5 常見的靜止姿態…67

【技巧提升小課堂】根據骨骼線畫出人物的身體…72

2.4 只會畫一種角色是不是太單調了 　73

2.4.1 探索年齡的秘密…73　/　2.4.2 吃透骨架，胖瘦隨心變…77

2.5 可愛即正義，萌之美少女 　80

3 章

讓角色栩栩如生的表情與動作

3.1 拒絕撲克臉，給大爺笑一個　86

3.1.1 五官的運動產生表情… 86　/　3.1.2 用表情就能表現的人物性格… 88
3.1.3 表情的運用實例… 90　/　3.1.4 繪製猜不透的內心與複雜的表情… 92
【技巧提升小課堂】指定情緒的繪製… 94

3.2 走開，我才沒有在畫木乃伊　95

3.2.1 將面部表情與姿勢結合… 95　/　3.2.2 常見動態的演練… 98
3.2.3 具有張力的誇張動態… 103　/　3.2.4 小動作更能表現人物的個性… 107
【技巧提升小課堂】根據表情補充人物的手部動作… 109

3.3 換個角度就不會畫的一定不只我一個吧　110

3.3.1 畫師都是導演，鏡頭的設置… 110　/　3.3.2 對角色要有3D認識… 111
3.3.3 抓住角色的特徵… 114

3.4 不想千人一面，從姿態體現人物的性格　116

3.4.1 文靜淑女的動態… 116　/　3.4.2 元氣少女的動態… 118
3.4.3 冷酷帥哥的動態… 120　/　3.4.4 成熟御姐的動態… 122

3.5 聽說你喜歡美少年，我也是哦　125

4 章

百變服飾造型大作戰

4.1 不是我不畫衣服，是不會啊　132

4.1.1 平鋪與穿上衣服的區別… 132　/　4.1.2 基本的衣服剪裁… 135

4.2 衣紋皺褶是什麼，能吃嗎　137

4.2.1 皺褶的繪製秘訣… 137　/　4.2.2 動作的變化帶來皺褶的變化… 139
4.2.3 不同服飾的皺褶表現… 142　/　4.2.4 繪製服裝時容易出現的錯誤… 145
【技巧提升小課堂】找出人物身上服裝的繪製錯誤並修正… 148

4.3 細節！時尚！華麗！你也可以　149

4.3.1 用線條表現不同的材質… 149　/　4.3.2 服裝的配飾繪製… 151
4.3.3 鞋子的款式及畫法… 154

4.4 服裝是角色最好的名片　156

4.4.1 校服的表現… 156　/　4.4.2 休閒服的表現… 158　/　4.4.3 制服的表現… 160
4.4.4 古風洋裝的表現… 162　/　4.4.5 禮服的表現… 164

4.5 什麼？少女也能當牛仔　166

5章

單幅插畫的挑戰

5.1 畫插畫，從構圖到摔筆　　172

5.1.1 構圖的基本準則… 172 ／ 5.1.2 常見的構圖方式… 173 ／ 5.1.3 插畫中以人物為主的構圖… 175

5.2 畫面不豐富，怎麼添加背景呢　　178

5.2.1 透視小法則… 178 ／ 5.2.2 背景中的物體… 179 ／ 5.2.3 角色與背景的結合… 182

【技巧提升小課堂】從構圖來考慮背景物品的添加… 184

5.3 繪畫演練 —— 我看你骨骼清奇，來跟我學插畫吧　　186

6章

嘗試創作故事漫畫

6.1 讓角色更有衝擊力！分鏡的運用　　192

6.1.1 分鏡的基本樣式… 192 ／ 6.1.2 重要角色的突出表現… 194

6.1.3 對話框，角色的情緒表現… 196 ／ 【技巧提升小課堂】用台詞表現不同的情緒… 197

6.2 終於到了實戰的時刻，簡單四格漫畫的創作　　198

6.2.1 找出想繪製的內容… 198 ／ 6.2.2 用草稿確定分鏡構圖… 199

【技巧提升小課堂】根據給出的文字，畫出分鏡的草圖… 200 ／ 6.2.3 決定人物的動作表情，添加背景… 201 ／ 6.2.4 細化線稿… 202

6.3 繪畫演練 —— 四格漫畫的繪製步驟　　204

塑造人物頭部的秘訣

二次元人物最顯著的特點就是擁有普通人所沒有的精緻五官和美麗秀髮。
要畫出美型的漫畫角色，首要的一點就是要掌握頭部的繪製方法。接下來
我們就從臉型、五官和頭髮來學習人物的頭部的繪製吧。

1.1 為什麼我畫出來的臉型總是怪怪的呢

初學者總有一個壞習慣，就是因為喜歡華麗精美的五官，所以總是在練習畫五官，但是在畫臉型的時候就不盡如人意了，不知道哪裡該凸哪裡該凹，畫出來的就像機器人一樣。

1.1.1 頭部輪廓的簡單繪製方法

觀察自身我們可以發現，人物的臉部是由球體狀的頭骨以及五邊形的下巴組成的，這樣就能簡單地概括出人物的頭部輪廓了。

頭部的基本輪廓

如果只觀察人物頭部露出來的部分，我們很可能認為人物的臉是三角形的，這樣就會把下頜骨省略掉，導致畫出來的人物臉型出現錯誤。

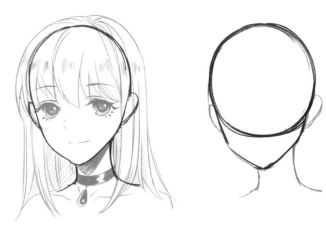

去掉頭髮、五官等干擾因素，就能看到頭部的真實形狀了，就像一個鵝蛋一樣。然後再進行簡化分析，在頭部上半部分畫出一個圓。

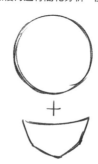

拆分頭部可以看出，頭部由圓形的腦部和五邊形的臉部組成。

1 在畫人物的頭部時，首先透過圓形來繪製基礎部分。初學者多加練習，盡量畫得圓一些。

2 在圓形的下半部分畫上稍稍靠裡斜的兩條短線，這是臉部下頜骨的兩側。

3 接著短線用弧線畫上一個鈍角，注意兩條弧線的長短要差不多一致。

4 在短線上畫上耳朵，在鈍角的中間位置畫上脖子，頭部的大致輪廓就畫出來了。

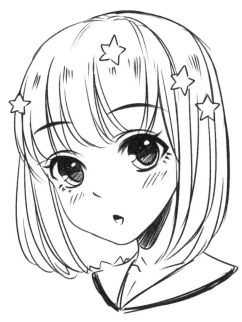

透過相同角度的直觀比較可以看出，女性的臉部嬌小，邊緣輪廓較柔和，整體看起來大大的眼睛是最突出的部分，其他五官都簡化縮小，因此看上去比較可愛。

女孩子的臉頰部分鼓起來會可愛一些，下巴和下頜骨處轉折得圓滑一些。

男孩子臉頰不會太過凸起，下巴轉折處會有一個平面，下頜骨的轉折也很明顯。

男性的臉部稍顯長，各部分的線條轉折也稍顯平直，整體來看眼睛靠上，且較為細長，顯得鼻子和下巴部分較長，五官大小都相對適中。

小 提 示

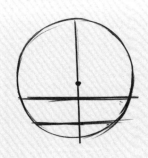

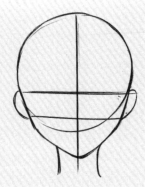

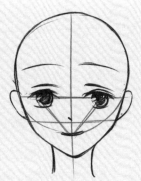

❶ 很多人覺得人物正面的臉部最難畫，因為畫不對稱。從圓形開始，畫過圓心的豎線，接著用橫線等分下半部分的豎線。這個部位在圓外是耳朵的位置。

❷ 接著按照上一頁的方法畫出人物的下巴和脖子。只是下巴的中心要與豎線保持一致。

❸ 在最上方的橫線兩端找出中點，並連接圓形與豎線的交點，這樣在臉部就形成了一個正三角形。

❹ 在橫線兩端處畫上眼睛，豎線處畫上鼻子，圓與豎線的交點處為嘴巴的位置，這樣畫出來的臉部就會比較對稱美觀。

1.1.2 臉型及五官的定位

只會畫一個角度的臉型和五官可不行，人物頭部最常見的角度為正面、半側面以及正側面，這三個角度的頭部畫法以及五官位置和形狀需要牢記於心，這樣我們就能快速畫出簡單的角色了。

頭部的三個面

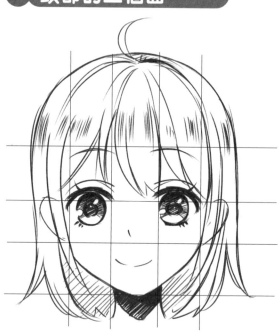

「三庭五眼」是繪製人物五官位置與比例的重要測量手段。「三庭」：髮際線至上眼皮，再至鼻底，再至下巴，三段距離大致相同；「五眼」：整個臉部兩耳間的長度大致為五個眼睛的寬度。

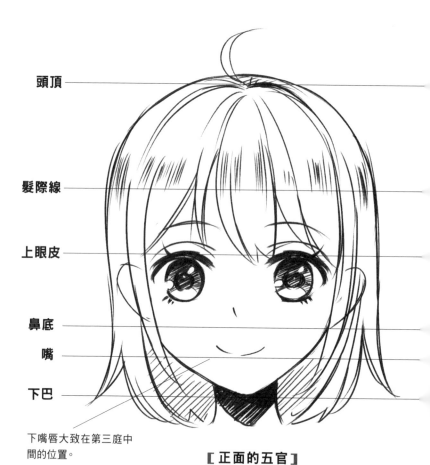

頭頂

髮際線

上眼皮

鼻底

嘴

下巴

下嘴唇大致在第三庭中間的位置。

[正面的五官]

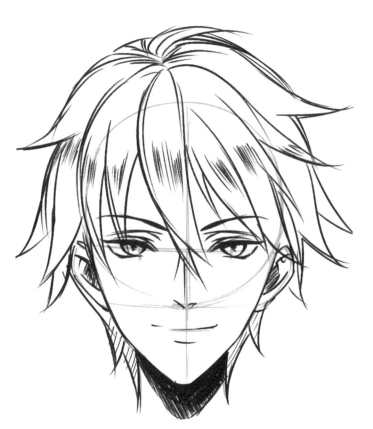

即使是男性較長的臉型，也是按照「三庭五眼」的基礎比例繪製的。

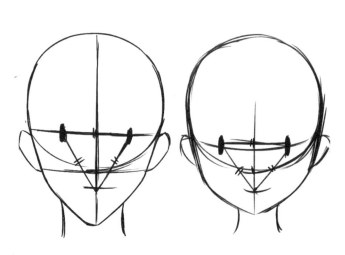

但是相比女性的五官，男性的五官各部分的距離都會增大，尤其是第二、第三庭的長度會顯得稍長。

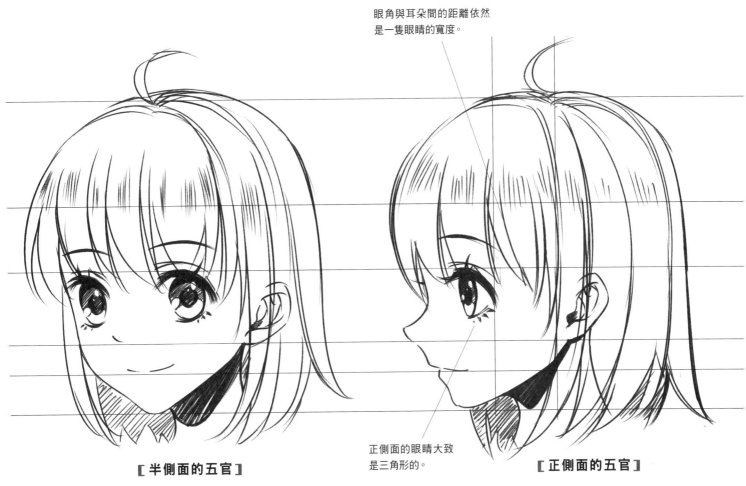

眼角與耳朵間的距離依然
是一隻眼睛的寬度。

正側面的眼睛大致
是三角形的。

[半側面的五官]　　　　　[正側面的五官]

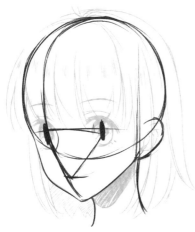

如果是半側面的話，頭部的中線會根據頭部的弧度呈弧形，人物五官，
尤其是眼睛，其長度會縮短。

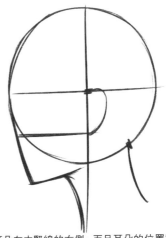

正側面的臉部耳朵在中豎線的右側，而且耳朵的位置對應眼睛至鼻底，
也就是「三庭」中的第二庭。

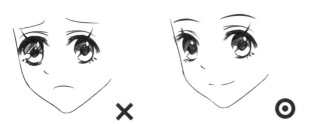

如果是向左半側的臉，那麼相對的左眼的長度就會縮短，大致是正面時
一半的樣子，在畫的時候就不能直接依照右眼畫成對稱的形狀。

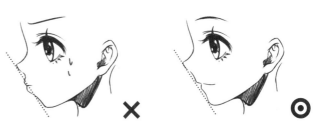

連接第三庭的鼻尖和下巴，嘴巴會在連線之下，如果畫出來的人物嘴巴在
連線之上，就是錯誤的。

1.1.3 不同角度的頭部

正面幾個常見的角度畫得美若天仙，換個角度就畫得人種都改變了可不行。美人可是要有360°無死角的美顏的，來學習其他角度下怎麼畫人物的頭部吧！

半側面與正側面的頭部

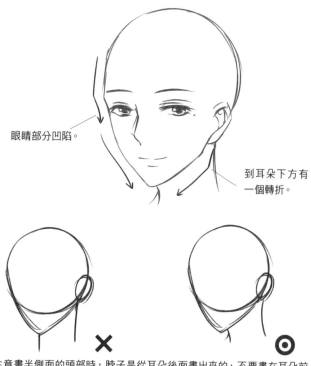

眼睛部分凹陷。

到耳朵下方有一個轉折。

注意畫半側面的頭部時，脖子是從耳朵後面畫出來的，不要畫在耳朵前面哦。

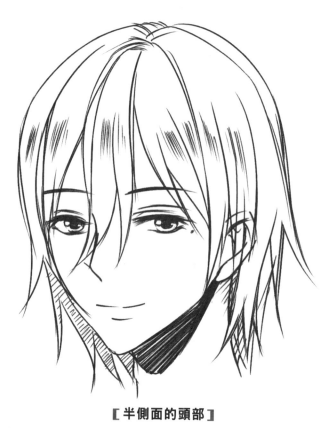

[半側面的頭部]

半側面是最好繪製的角度，能夠凸顯出頭部的立體感。

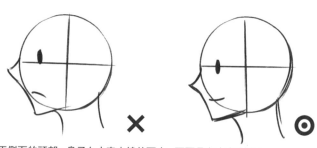

正側面的頭部，鼻子在十字中線的下方，而不是在十字中線上。

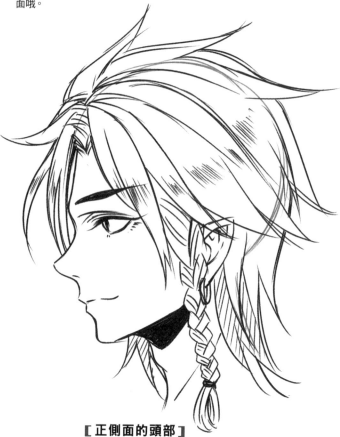

[正側面的頭部]

正側面的頭部注意眼睛到鼻子會有半個眼睛的距離，且眼珠的角度是斜向下的。

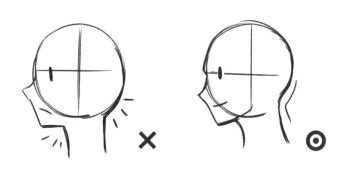

注意正側面的下巴不是平的，而是斜向上的，後腦勺的位置也不能太低，而是在上半部分。

1 首先還是畫圓，在圓的側面一邊用弧線畫出眼睛的位置線，與之垂直的弧線是臉部的中心線。

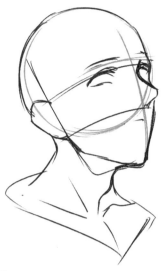

3 接著根據眼睛和鼻子的位置用向上彎的弧線定出耳朵的位置，然後依照耳朵畫出下巴以及脖子等。

2 先根據十字線畫出眼睛的位置，眼睛要畫成向上彎的弧形，鼻子為三角形的形狀。

抬頭時，因為角度發生變化，原本是直線的五官定位線變成向上彎的弧線了，下巴底部的面也能看得見。

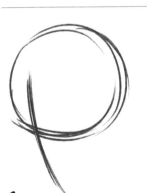

1 首先還是畫圓，這次在圓形的底邊畫上五官的定位線。

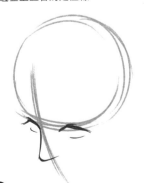

2 根據定位線畫出眼睛和鼻子，由於是俯視，只能看見鼻梁。

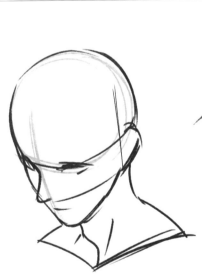

3 同樣根據眼睛和鼻子的位置用向下彎的弧線定出耳朵的位置，接著畫出下巴和脖子，由於受到遮擋，脖子的長度會縮短。

低頭時，五官的定位線變成向下彎曲的弧線，且能看到更多的頭頂部分。耳朵的位置相對高於眼睛的位置。

單獨畫的五官很美，放在一起就很醜，怎麼辦

通常初學者平時最喜歡的就是在紙上塗鴉了，隨手就想畫人像。我以前比較喜歡畫眼睛，畫一堆美美的眼睛，但是如果把這些眼睛添到人物的臉部上則會慘不忍睹。有過這種經歷的一定不止我一個吧！

1.2.1 臉部的繪畫要從整體入手

為什麼會出現上述的情況呢？原因是初學者對於整個面部五官的位置比例還不了解，盲目地從局部入手就會導致畫出來的人物五官比例失調，造成「崩壞」，所以建議初學者們每次在繪製時都要一步一步按照正確的順序來繪製。

正確的頭部繪製順序

[錯誤的繪製順序1]

有的初學者喜歡繪製各種各樣的髮型，所以就從頭髮開始畫，然後直接用三角形畫臉部，再加上五官，這樣畫出來的臉部大小和五官位置就會出錯。

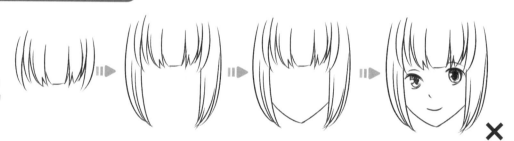

[錯誤的繪製順序 2]

還有的初學者，就如我以前，喜歡畫眼睛，把一雙眼睛畫得精美絕倫，添加上其他五官也還看得過去，可添加到臉上就會奇怪無比，再畫上頭髮就醜得無法挽回了。

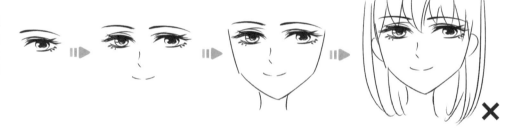

[正確的繪製順序]

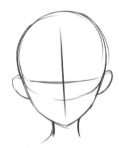

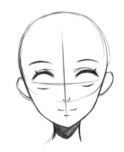

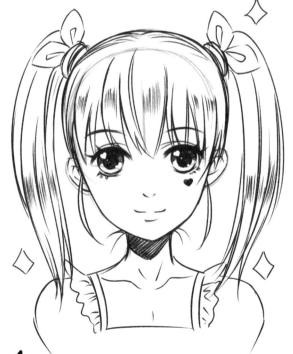

1 先繪製出頭部的大致輪廓，並用十字線定出五官的大致位置。

2 再在上一步的基礎上繪製出人物五官。

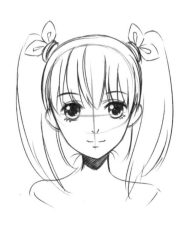

3 接著繪製出髮型的大致形狀以及輪廓。

4 最後細緻地繪製髮型並進行細節的調整，畫出更加自然可愛的角色。

五官比例失調的修正

錯誤：眼睛過大，且半側面時左右眼長度相同。

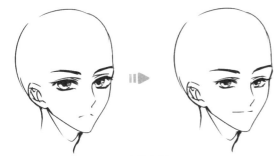

修正：將眼睛縮小，並將右眼的長度縮短。

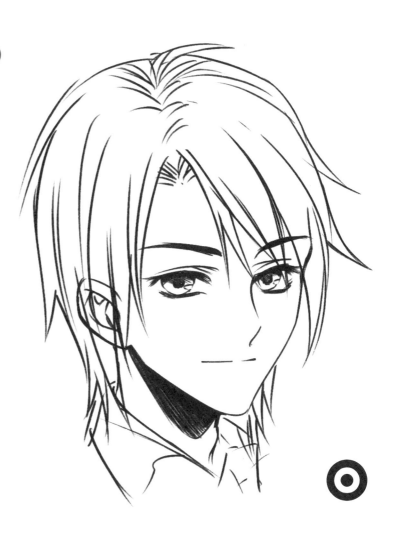

半側面的眼睛切忌畫得過大，尤其是男性。在這個角度下，靠近邊緣的眼睛與臉頰會留有一段距離，並不會直接貼在臉部邊上。

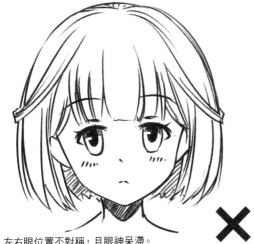

錯誤：左右眼位置不對稱，且眼神呆滯。

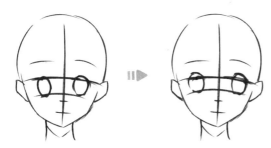

修正：透過十字線發現左眼位置太低，右眼太靠近中心線。

透過修正後，眼睛的大小以及位置、距離都大致對稱，而且瞳孔的位置也在正中間，所以眼睛看起來很有神。

1.2.2　眼睛是角色表現的重點

眼睛是漫畫角色最吸引人的地方，漫畫人物的眼睛通常需要誇張或變形處理，女孩子的眼睛通常比較大而可愛，男孩子的眼睛則細長帥氣。那接下來就再一起看看怎麼畫出漫畫人物的眼睛吧！

眼睛的結構及畫法

女孩子的臉上最吸引人的五官就是眼睛了，而且越是通透明亮的眼睛會讓角色顯得越發精神可愛。

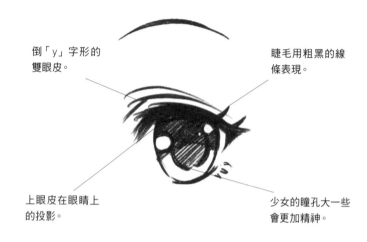

倒「y」字形的雙眼皮。

睫毛用粗黑的線條表現。

上眼皮在眼睛上的投影。

少女的瞳孔大一些會更加精神。

[漫畫眼睛的結構]

眼珠誇張為橢圓形，並且被上眼皮遮住了一段。

睫毛與上下眼皮一起繪製，下眼皮可以不用連接起來。

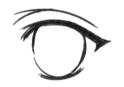

女孩子眼睛張得較大，眼珠看起來比較大。

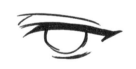

男孩子眼睛張得較小，眼珠通常為半圓形。

1 先透過繪製上下眼皮，定出眼睛的形狀。

2 加粗上眼皮，並畫出雙眼皮和半橢圓形的眼珠。

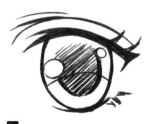

3 在稍高的位置畫上眉毛，在眼珠內畫上橢圓形的瞳孔，並預留出圓形的高光。

4 將眼珠的上半部分塗黑，並沿著上眼皮在眼珠上畫出眼皮的一圈投影。

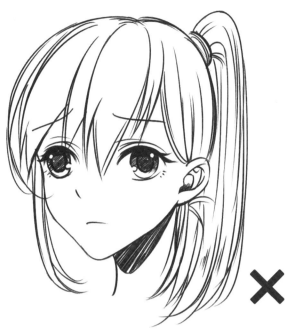

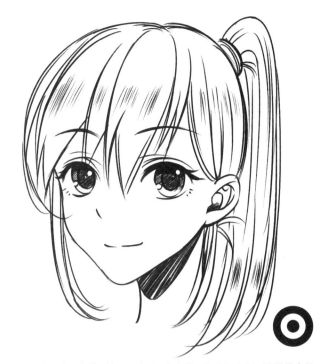

錯誤：眼珠方向不統一，高光不一致，導致眼神沒有聚焦。

修正：左邊眼珠向右移，統一向右看，高光統一為右側光源，這樣就會給人眼神對焦的感覺了。

[向右上方看的眼神]

眼珠為下半圓形，瞳孔靠近上眼皮。

[向右邊平視的眼神]

眼珠接近圓形，瞳孔在圓中央。

[向右下方看的眼神]

眼珠為上半圓形，瞳孔接近下眼皮。

[右側光源的高光]

[左側光源的高光]

小 提 示

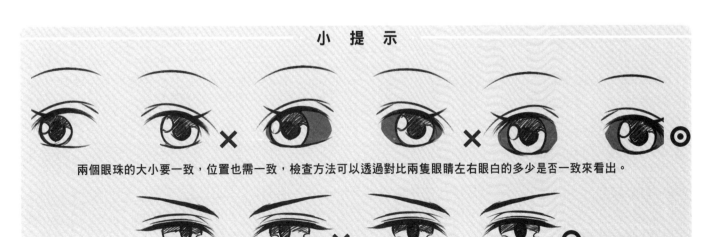

兩個眼珠的大小要一致，位置也需一致，檢查方法可以透過對比兩隻眼睛左右眼白的多少是否一致來看出。

正面的眼睛，瞳孔會在眼珠的正中央，注意不能畫成「鬥雞眼」。

1.2.3 耳鼻口一個也不能少

耳朵、鼻子、嘴巴雖然不能成為視線的中心，但卻也是組成完美五官的必要部分，如果只是眼睛好看，其他部位隨意潦草，也絕對談不上是個美人！

耳朵的畫法

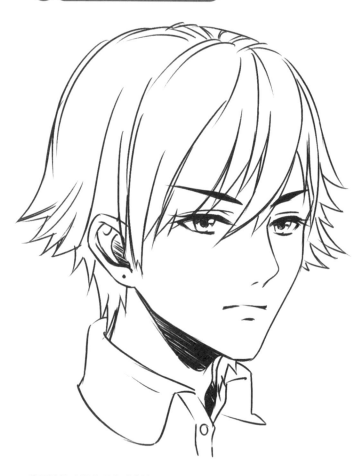

畫耳朵的時候盡量畫成多邊形的形狀，太圓滑像一個問號那樣的話會不怎麼好看。

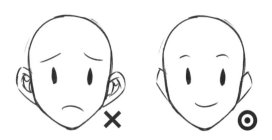

正面的耳朵不能畫成側面的樣式，因為被遮擋而只能看到一半，因此可以簡化。

轉折處是上面遮住下面的。　　　這裡有一個小洞。

耳朵中間是「y」字形的。　　　耳垂不用畫得封閉起來。

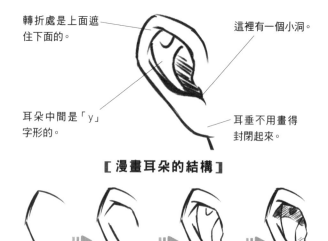

[漫畫耳朵的結構]

先畫外輪廓，再畫裡面的「y」字形耳蝸，最後稍稍帶一點陰影即可。

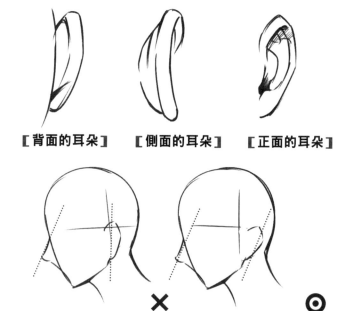

[背面的耳朵]　　**[側面的耳朵]**　　**[正面的耳朵]**

正側面時，耳朵與鼻子所成的角度應該是一致的，耳朵的角度並不是豎直的。

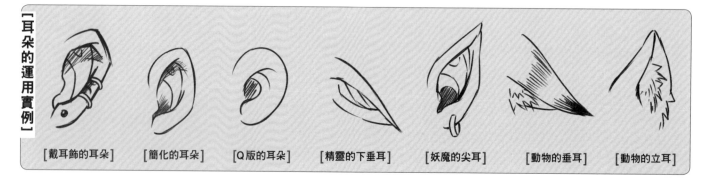

[耳朵的運用實例]

[戴耳飾的耳朵]　　[簡化的耳朵]　　[Q版的耳朵]　　[精靈的下垂耳]　　[妖魔的尖耳]　　[動物的垂耳]　　[動物的立耳]

鼻子的畫法

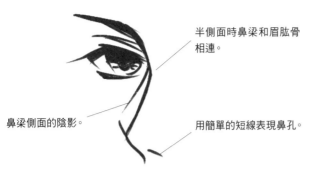

半側面時鼻梁和眉肱骨相連。

鼻梁側面的陰影。

用簡單的短線表現鼻孔。

[漫畫鼻子的結構]

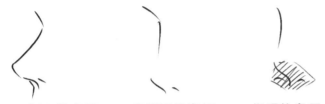

[正側面的鼻子] [半側面的鼻子] [仰視的鼻子]

漫畫中，男性的鼻子要畫得筆直挺立一些，長度可稍長，以表現出人物的帥氣。

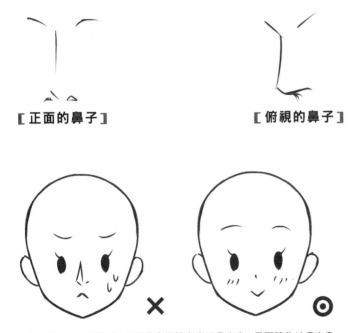

[正面的鼻子]　　　　　　**[俯視的鼻子]**

在畫女孩子正面的臉時，不用將鼻梁等寫實地畫出來，只要簡化地畫出鼻底或是用一點來代替即可。

女孩子正側面的鼻子要畫得圓潤一些，且嬌小俏麗一些會更加可愛。

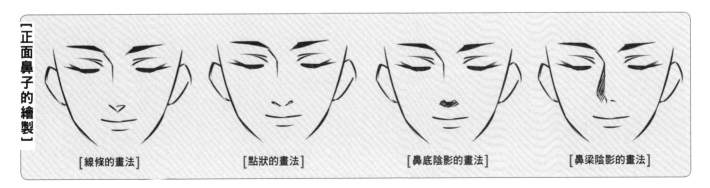

[正面鼻子的繪製]

[線條的畫法]　　　　　[點狀的畫法]　　　　　[鼻底陰影的畫法]　　　　　[鼻梁陰影的畫法]

嘴巴的畫法

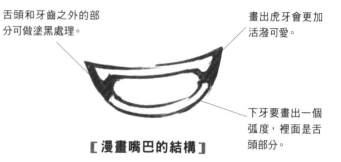

舌頭和牙齒之外的部分可做塗黑處理。

畫出虎牙會更加活潑可愛。

下牙要畫出一個弧度，裡面是舌頭部分。

[漫畫嘴巴的結構]

[無表情女性的嘴巴]

[無表情男性的嘴巴]

[開心女性的嘴巴]

[開心男性的嘴巴]

[生氣女性的嘴巴]

[生氣男性的嘴巴]

男性的嘴巴可以畫得大一些，嘴巴的表情可以豐富一些，女性的嘴巴最好畫得小一些，以可愛為主。

男性嘴巴的內部結構可以畫得稍寫實一些，而女性嘴巴的內部結構則要盡量簡化。

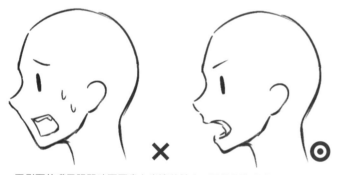

正側面的嘴巴張開時不要畫在半邊的臉上，這樣會造成嘴巴長歪了的感覺，很不自然。

正側面的嘴巴上嘴唇略凸於下嘴唇一截，不要畫成上下一樣長或者是魚嘴的樣子。

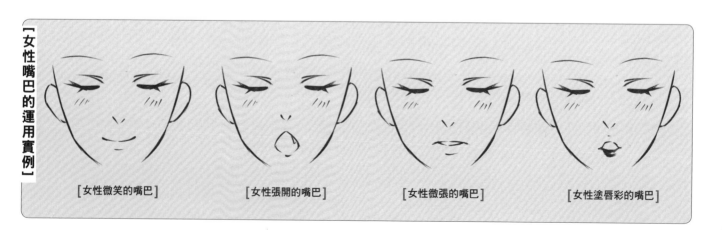

[女性嘴巴的運用實例]

[女性微笑的嘴巴]　　　　[女性張開的嘴巴]　　　　[女性微張的嘴巴]　　　　[女性塗唇彩的嘴巴]

1.2.4 將不同的五官組合成富有個性的角色

漫畫人物也有著各式各樣的風格，不同的五官可以組成不同的角色，還能夠表現出不同的人物性格。不想千人一面，就來學習一下各式各樣的五官的畫法吧！

不同的眉眼畫法

[眉毛的不同弧度]

 普通的彎眉

 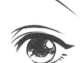 眉頭上抬

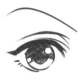 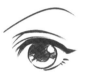 眉頭下壓

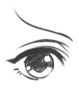 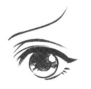 眉尾上提

[眉毛的不同樣式]

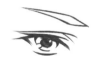 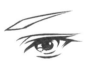 短劍眉

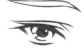 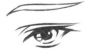 柳葉眉

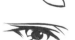 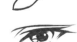 麻呂眉

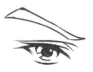 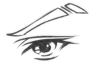 劍眉

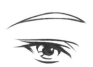 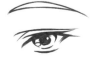 彎月眉

[眼睛的不同形狀]

 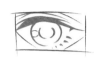

圓形眼睛系列

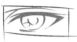 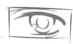 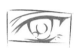 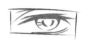

方形眼睛系列

[高光的不同數量與樣式]

 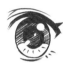

無高光　　　一點高光　　　三點高光　　　異形高光

[瞳孔的大小]

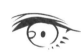 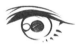

點狀瞳孔　　　　正常瞳孔　　　　美瞳瞳孔

[瞳孔的不同繪製方法]

 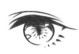 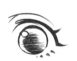

圓形的光圈。　光影分明的感覺。　強調上眼皮的投影。　無瞳孔的漸變效果，有空靈感。

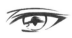 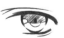

強調投影線條。　朦朧的上色感。　動物瞳孔的感覺。　黑色的眼白，有魔物的感覺。

[睫毛的不同樣式]

上睫毛多，成熟性感。　　　　　　　下睫毛多，清純可愛。

不同的面部組合

[不同的頭飾]

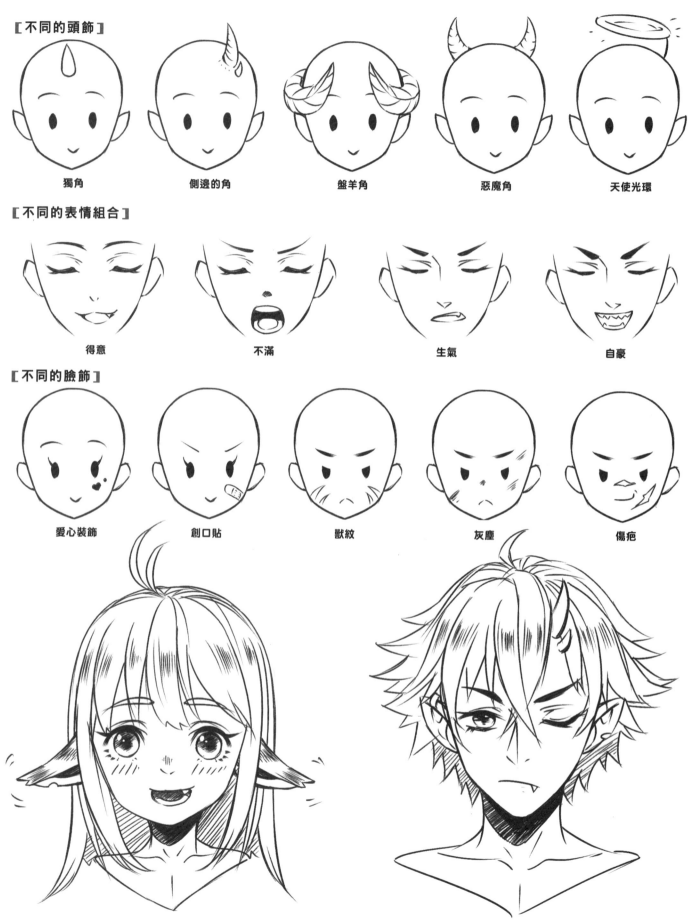

獨角　　　　側邊的角　　　　盤羊角　　　　惡魔角　　　　天使光環

[不同的表情組合]

得意　　　　不滿　　　　生氣　　　　自豪

[不同的臉飾]

愛心裝飾　　　創口貼　　　獸紋　　　灰塵　　　傷疤

粗眉毛加上圓圓的眼睛，年幼的五官加上動物的下垂耳會有一種小動物的可愛感覺。

立起的眉毛加上稜角分明的眼睛，以及尖耳朵和側邊的角，給人非人類的個性男生的感覺。

改變五官重塑角色性格

[冷酷的角色]

將冷酷的五官變成溫柔的五官。

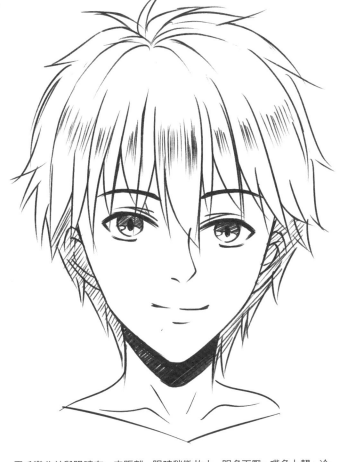

眼角上提會給人犀利的感覺，眼角下壓會讓人覺得溫柔。

眉毛下壓會讓人覺得是在生氣，平眉給人柔和的自然感。

眉毛彎曲並與眼睛有一定距離，眼睛稍微放大，眼角下壓，嘴角上翹，冷酷的帥哥就變成溫柔可親的鄰家哥哥了。

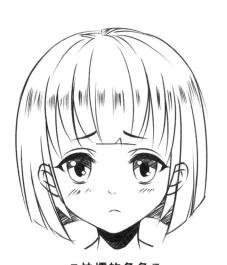

[怯懦的角色]

將怯懦的五官變成自信的五官。

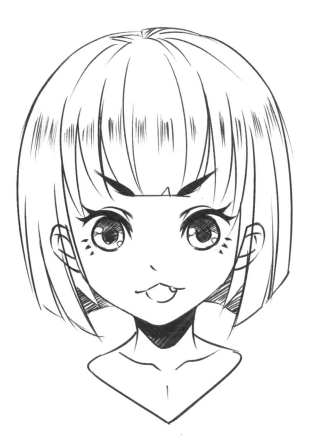

被上眼皮遮住一半的眼睛顯得沒有圓形的眼睛精神。

內八字的眉毛顯得憂傷，外八字的眉毛顯得比較張揚。

上揚的眉尾結合吊梢眼以及圓圓的眼珠，再加上張開的貓咪嘴巴，顯得人物很有精神，這樣膽小的女孩就變成自信膽大的小蘿莉了。

技巧提升小課堂

將可愛型的美少女，透過五官的變化變成一個傲嬌型的美少女吧！

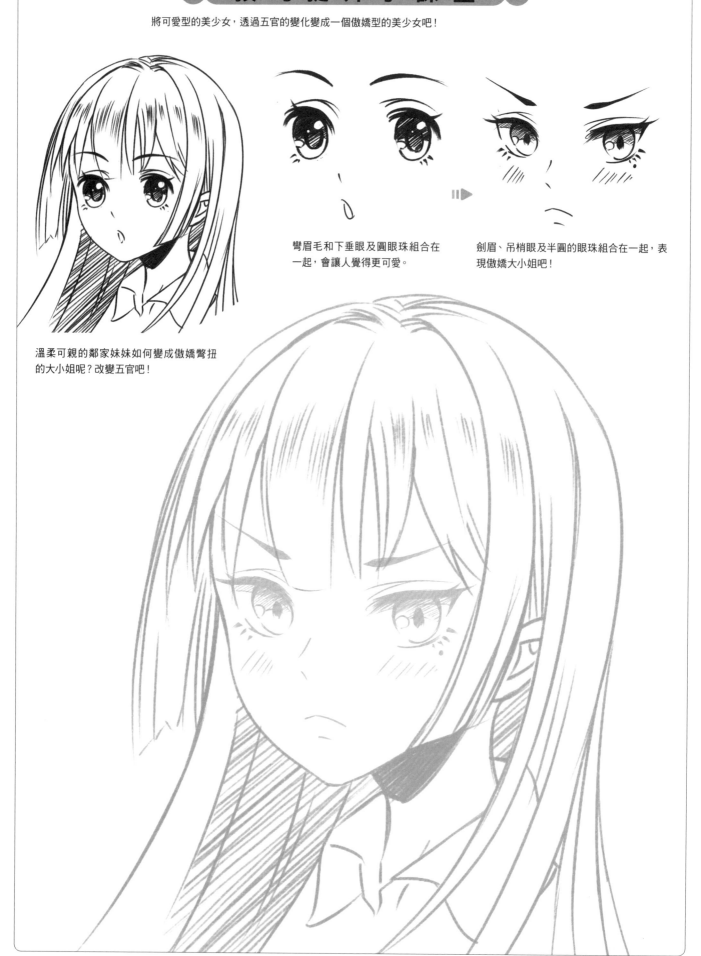

溫柔可親的鄰家妹妹如何變成傲嬌彆扭的大小姐呢？改變五官吧！

彎眉毛和下垂眼及圓眼珠組合在一起，會讓人覺得更可愛。

劍眉、吊梢眼及半圓的眼珠組合在一起，表現傲嬌大小姐吧！

好想要畫出各式各樣好看的髮型啊

我記得有首歌這麼唱:「Baby!你媽媽說我老土,我就去村口王師傅那裡剪頭~」可見,髮型真的很重要!來吧!少年,跟我學習繪製好看的髮型吧,你也可以成為村口王師傅哦!

1.3.1 從生長結構考慮頭髮的繪製

頭髮是從髮旋開始向四周發散覆蓋頭頂的,可是具體覆蓋到哪裡?怎麼分區?該怎麼畫?繪製頭髮的正確順序是什麼?這些你都知道嗎?

頭髮的生長及分區

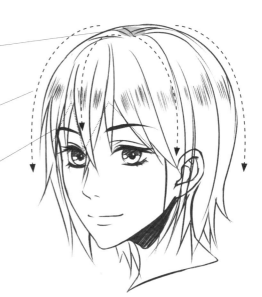

髮旋,從這裡起筆開始繪製。

從髮旋呈放射狀生長。

有固定的劉海形狀。

[正面的髮型展示]

[半側面的髮型展示]

劉海部分,髮型中變化最多的部分。

側發,也叫鬢發,通常是在耳朵前面的頭髮。

被遮擋的部分也要畫出來,這樣髮型才完整。

後腦勺的披髮通常髮量最多。

[正面的頭髮分區展示]

[半側面的頭髮分區展示]

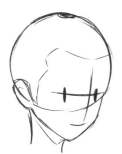

1 先畫出頭部的輪廓,定出髮際線的位置。

2 然後大致勾勒出頭髮的髮型輪廓。

3 利用分區畫出各部分頭髮的分組。

4 細緻繪製髮絲部分,添加高光和陰影。

髮際線的位置及畫法

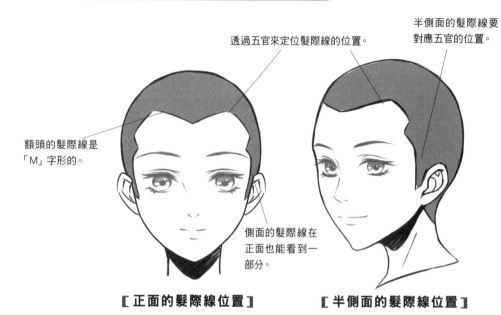

透過五官來定位髮際線的位置。

半側面的髮際線要對應五官的位置。

額頭的髮際線是「M」字形的。

側面的髮際線在正面也能看到一部分。

[正面的髮際線位置]

[半側面的髮際線位置]

[露出全部髮際線的髮型]

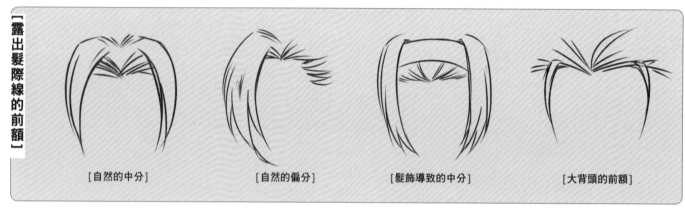

[露出髮際線的前額]

[自然的中分]

[自然的偏分]

[髮飾導致的中分]

[大背頭的前額]

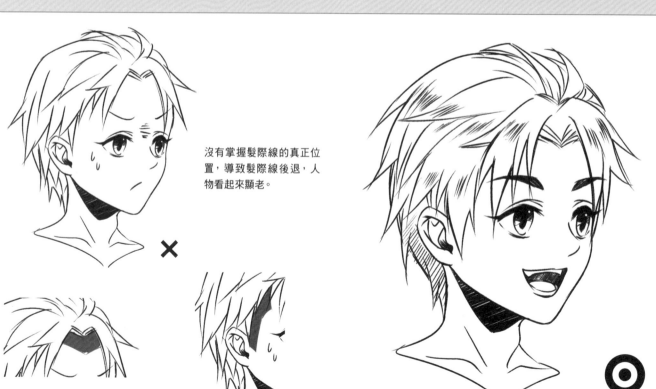

沒有掌握髮際線的真正位置，導致髮際線後退，人物看起來顯老。

前額和側面的髮際線的實際位置是在灰色的區域。

繪製出正確的髮際線後瀏海顯得有厚度，人物也年輕多了。

繪製頭髮時的常見錯誤

[頭頂殘缺型]

沒有繪製頭部草稿就下筆，導致頭頂髮量稀少，甚至「腦殘」。

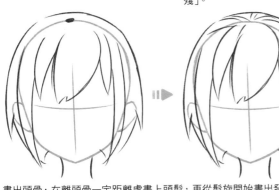

畫出頭骨，在離頭骨一定距離處畫上頭髮，再從髮旋開始畫出發散的髮絲即可。

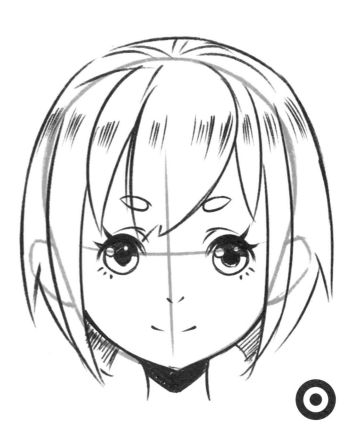

[正確的正面髮型]

初學者絕不能因為想偷懶而直接畫頭髮，因為那樣無法完全把握頭部的整體結構。

[後腦勺單薄型]

沒有把握正側面頭部的真正大小，後腦勺畫得太扁，導致頭髮不飽滿。

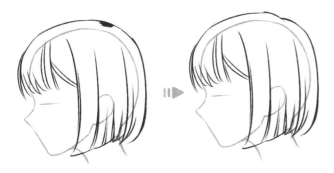

畫出正確的頭部輪廓，再添加上頭髮，最後在髮旋處加上一個凹槽。

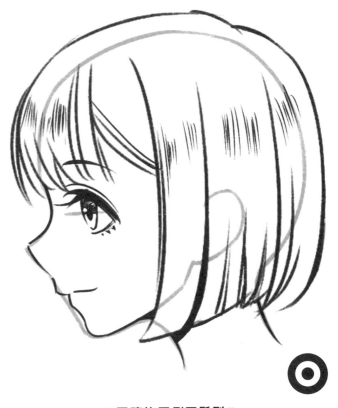

[正確的正側面髮型]

以耳朵為中心，正側面的頭部兩邊的距離大致是一樣的，且後腦勺接近圓球狀。

1.3.2 頭髮的表現及繪製

人人都愛柔順蓬鬆有光澤的秀髮，廣告裡那些柔順且泛著金光的秀髮在漫畫裡人人都可以擁有哦！接下來就來看看怎麼表現頭髮的光澤和髮色，以及如何表現頭髮的層次感和柔順感吧！

● 頭髮光澤感的表現

也稱為「天使光環」（笑）。

與素描中球體的明暗交界線一樣，頭部也可以看做是個球體，那麼光照在頭髮上形成的高光也就是一個光圈了。

〔連成整體的光環畫法〕 〔塊狀或是點狀的光環畫法〕 〔鋸齒狀的光環畫法〕 〔排線狀的光環畫法〕

● 髮色的表現

棕色或是紅色等低明度的髮色，可用網點或是灰色表現，並表現出高光。

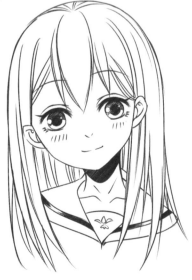

白色的頭髮，僅僅用線條來表現即可，不用做過多的效果處理。

淺色或是金色的髮色，可用細緻的排線在頭髮的受光處表現出光澤感，並且畫出頭髮的前後層次。

黑髮的繪製方法

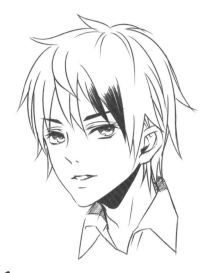

1 畫出髮型的大致輪廓之後,將光源定為頂光,並定出光環的位置。

2 先繪製髮梢,用線條沿髮簇塗色,注意「上鬆下緊」,劉海邊緣輪廓要保持清晰。

3 繪製頭頂的黑髮,方法和之前一樣,保持邊緣清晰,並留出鋸齒狀的光環。

4 整體修飾,保證後腦勺暗下去,光源統一在光環處。

頭頂也不用塗得死黑,同樣留出一些白色的髮絲。

[簡單快捷的表現方式]

整體塗黑後再用白色或是高光筆塗出白色的光環。

5 用黑色和白色添加細緻的髮絲以及投影,使頭髮整體更加立體自然。這樣手繪的黑髮就表現出來了。

表現頭髮的層次感

錯誤1：額前的劉海髮簇大小一致，且方向一致地排列在一起，毫無美感。

頭髮豎直地垂下，沒有畫出額頭的弧度。

用放射狀的弧線來繪製額前的劉海，能夠很好地表現出頭部的體積感。

小 提 示

把髮片的大小大致定為5個不同的等級，然後隨機寫一串打亂排序的數列，再照著這個序列畫劉海吧！這樣的劉海會更加有韻律感，最大的髮片在中間更好。

錯誤2：兩側和後面的頭髮連成了一片，沒有區分出前後的層次感和立體感。

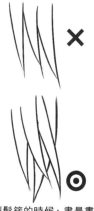

在繪製髮簇的時候，盡量畫出帶有遮擋關係的髮簇，而不是一整片地連在一起。

按照上面的修正繪製出劉海後，再繪製出帶有遮擋關係的兩鬢，最後再在頭頂添加一簇角度不同的頭髮，整個髮型就很有立體感了。

最後添加一些高光的排線，並在兩邊耳朵下面排上陰影，整個髮型就更有層次感和立體感了。

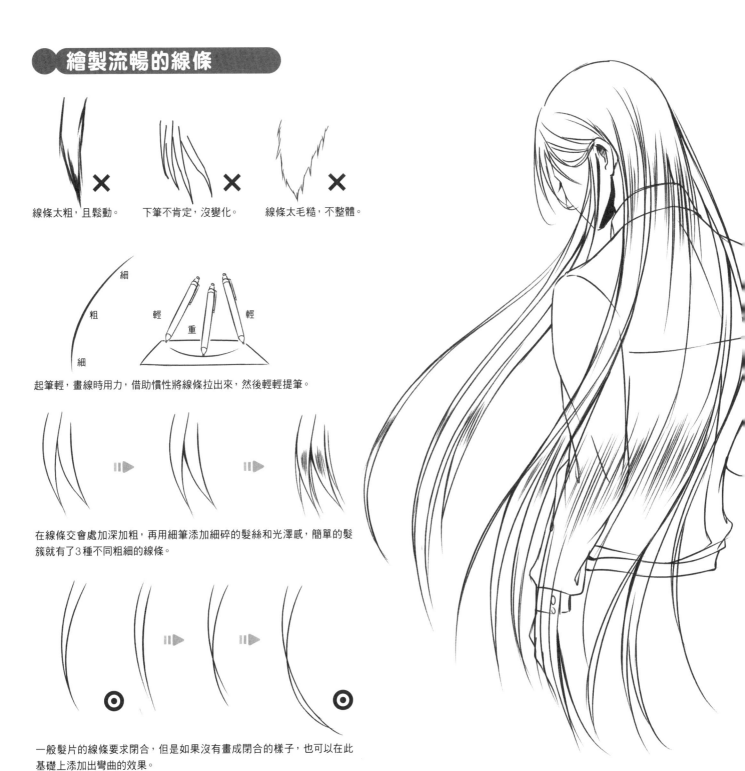

繪製流暢的線條

線條太粗，且鬆動。　下筆不肯定，沒變化。　線條太毛糙，不整體。

起筆輕，畫線時用力，借助慣性將線條拉出來，然後輕輕提筆。

在線條交會處加深加粗，再用細筆添加細碎的髮絲和光澤感，簡單的髮簇就有了3種不同粗細的線條。

一般髮片的線條要求閉合，但是如果沒有畫成閉合的樣子，也可以在此基礎上添加出彎曲的效果。

技 巧 提 升 小 課 堂

學習繪製線條的一些小方法，可以在草稿紙上多練習一下。

定點連線，練習繪製線條的準確度和下筆的果斷力，以及手眼的配合度。所有的連線必須一筆完成，一氣呵成。

1.3.3 塑造不同的髮型

透過前面的學習和實踐，你已經成功引起了新西圓美容美髮學院的注意，下面就讓我們開始最後一節的學習，塑造不同的髮型，讓你成功當上CEO，走上一條成為村口王師傅的人生顛峰之路吧！

髮型的設定參考

漫畫人物的髮型設計並不一定非要按照實際現有的髮型來繪製，只要符合之前所講的繪製技巧，你可以自由設計喜歡的髮型，這樣的角色說不定會讓人耳目一新哦！

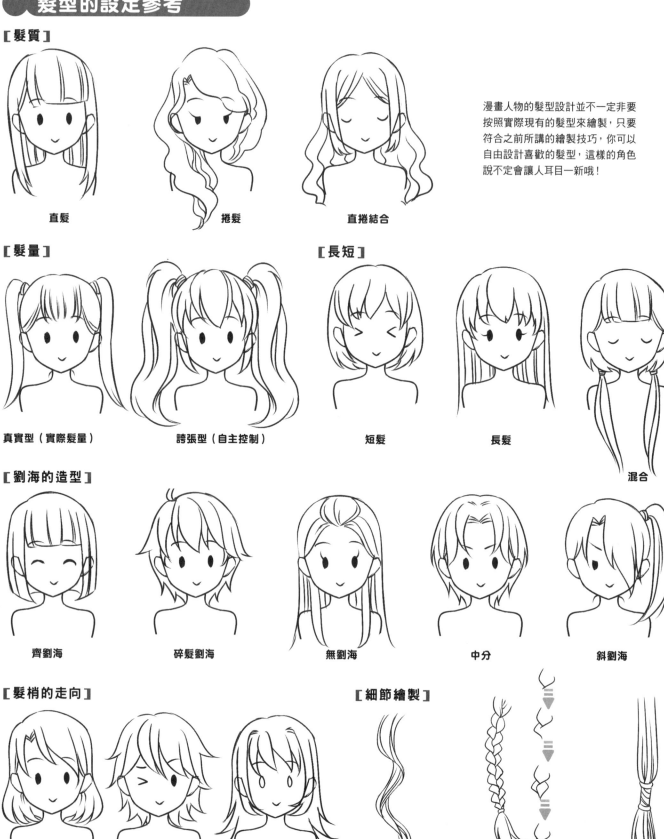

[髮質]

直髮　　　　捲髮　　　　直捲結合

[髮量]　　　　　　　　　　　　[長短]

真實型（實際髮量）　　誇張型（自主控制）　　短髮　　　　長髮　　　　混合

[劉海的造型]

齊劉海　　　碎髮劉海　　　無劉海　　　中分　　　斜劉海

[髮梢的走向]　　　　　　　　　[細節繪製]

內收型　　　外翹型　　　結合型　　　捲髮　　　辮子　　　束髮

長髮的髮型繪製技巧

[長髮的性格塑造]

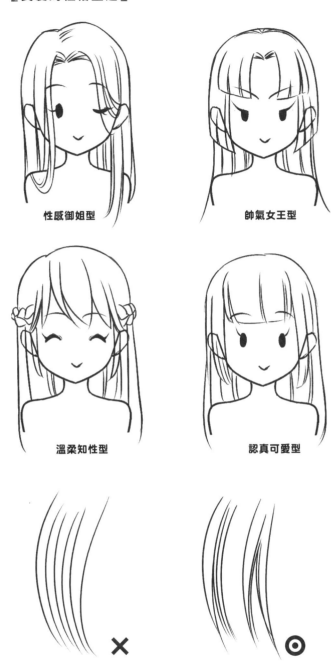

性感御姐型

帥氣女王型

溫柔知性型

認真可愛型

×

◎

在繪製長髮中的髮絲時，不要將髮絲均勻地排列在裡面，而是要有一些疏密感。

在繪製長髮角色時，劉海和兩鬢的髮型可以搭配一些短髮、辮子和束髮之類的，這樣髮型的層次會更多變，也更好看。

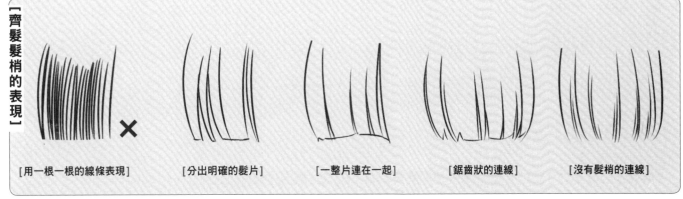

[齊髮髮梢的表現]

[用一根一根的線條表現]　×

[分出明確的髮片]

[一整片連在一起]

[鋸齒狀的連線]

[沒有髮梢的連線]

束髮的畫法

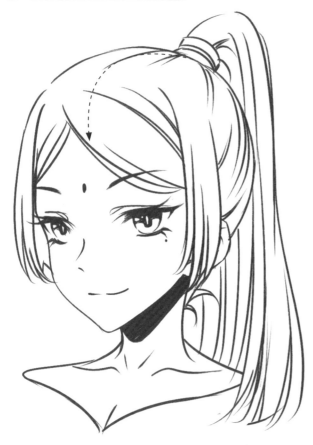

馬尾的造型使角色顯得精神幹練，並且可以增加一些帥氣感。

[普通的馬尾束髮點]

[稍低的馬尾束髮點]

[束髮點在中軸線上]

[束髮點在頭部的一側]

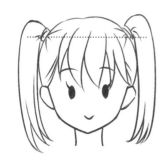

[雙馬尾的高低要一致]

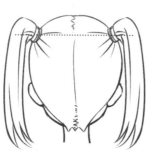

[束髮點在耳朵後面]

[鋸齒狀的分縫線]

[束髮點較低的雙馬尾]

雙馬尾一般用來繪製可愛的少女角色，以增加角色的稚氣感和萌感。

1.3.4 頭髮的不同狀態

頭髮並不是鋼絲，而是軟軟柔順的，所以不管是靜止還是風吹，頭髮都不可能是一根直線到底的。但是很多人不太能理解頭髮的柔順感，所以可以將頭髮想像成不同大小的布條。

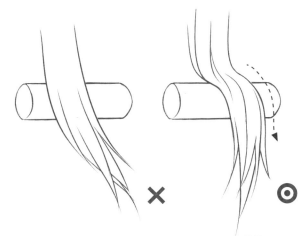

在繪製兩鬢的長髮時，如果髮簇搭在胸前就不能畫成左圖中的樣子，而應是依照身體的起伏弧度來繪製。

髮簇遇到平面時是柔順地鋪在平面上的。這樣的頭髮給人感覺更真實柔順。

[靜止狀態的長髮展示]

飄動

風吹頭髮的時候，頭髮不會從髮根處飄起，因受重力影響，只會飄起髮簇中間以下的部分。

[飄動狀態的長髮展示]

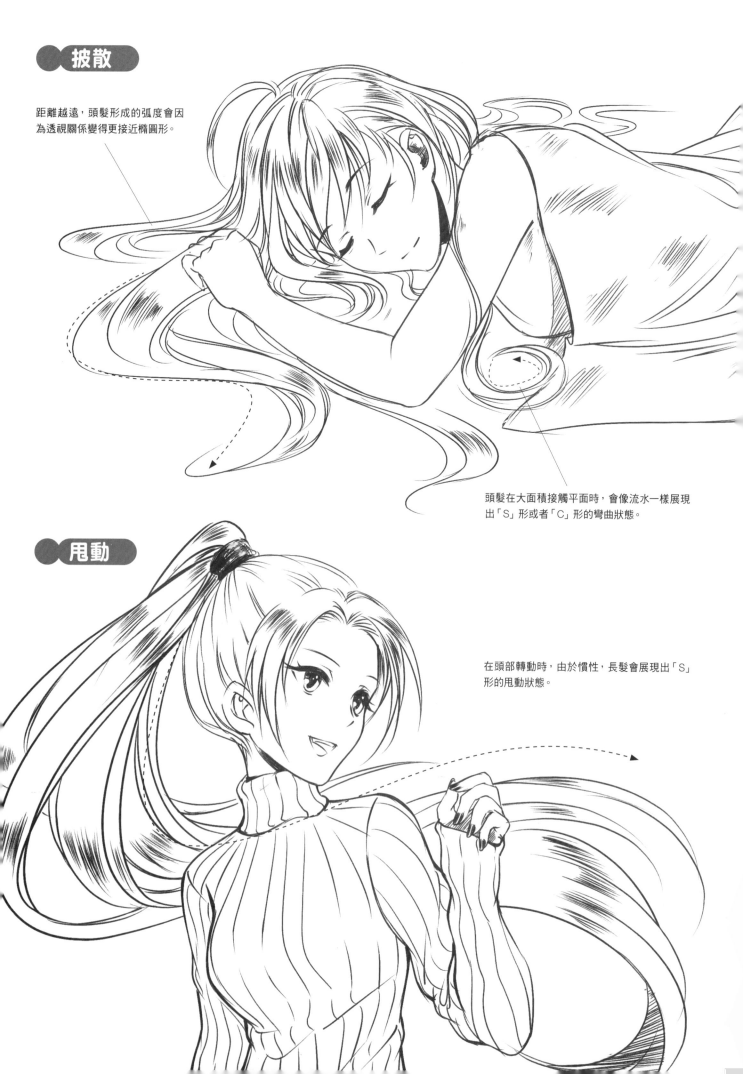

披散

距離越遠，頭髮形成的弧度會因為透視關係變得更接近橢圓形。

頭髮在大面積接觸平面時，會像流水一樣展現出「S」形或者「C」形的彎曲狀態。

甩動

在頭部轉動時，由於慣性，長髮會展現出「S」形的甩動狀態。

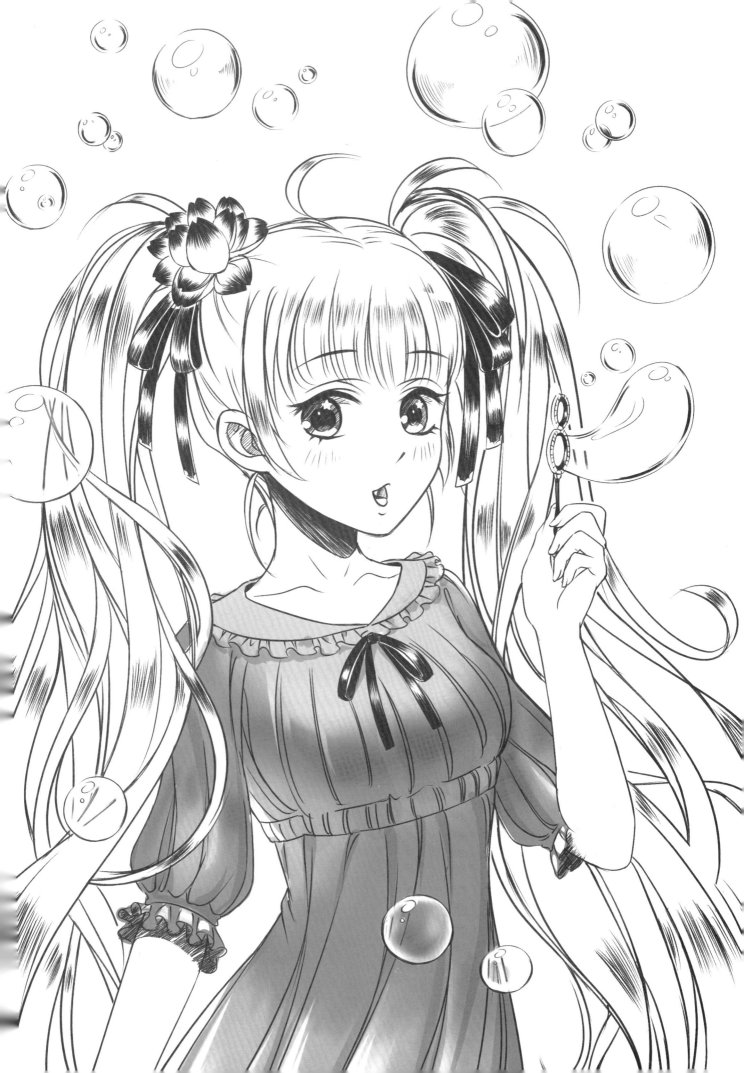

雙馬尾蘿莉賽高

蘿莉是人類的至寶，馬尾是萌的集合，雙馬尾可是有著雙倍萌力的存在！一起來繪製擁有美麗長髮的雙馬尾蘿莉吧！透過長捲髮的繪製，能提高初學者的線條控制能力。

1 先繪製草稿，要畫一個半身女性角色正在吹泡泡的動作，既可以練習繪製流暢的長線條，還可以練習畫圓和排線。

2 根據草稿的動態，再一次調整人物的動態以及關節的位置，確保頭部和軀幹的角度正確，以及手臂的長度和粗細一致。

3 然後根據十字定位線，細緻地繪製小蘿莉的半側面臉型，以及五官的位置。

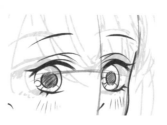

4 在眼眶靠左的位置畫上圓形的眼珠，注意靠右的眼珠由於透視變為橢圓形。

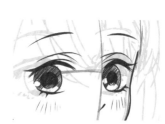

5 塗黑瞳孔，眼珠塗上深灰色的排線，注意留出靠左的圓形高光和靠下的半圓形反光。

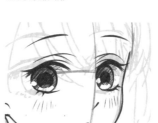

6 將眼珠上半部分的邊框加深，這樣能使眼睛更有透明感和立體感。

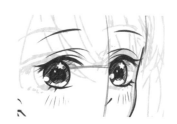

7 最後用高光筆在眼珠的右上方加上星形的高光，也可以在一開始就留出高光形狀。

8 接著繪製人物的脖子和衣領部分，注意領口轉折處要畫出衣服的厚度感。

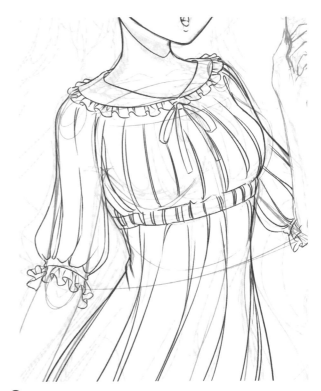

9 根據身體的輪廓繪製出蘿莉的蕾絲裙子，可用細緻的線條畫出裙子的皺褶。注意，胸部和袖口要用弧線繪製出衣物的體積感。

10 接著繪製出人物的頸部鎖骨和手臂等部分。左手拿著小棒的手勢，要注意四個手指的關節是呈弧形的。

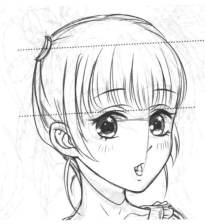

11 開始繪製頭髮部分。首先繪製劉海，在繪製靠右的劉海時，可稍稍將劉海超出頭部範圍，這樣劉海就會有鼓起來的立體感。

12 接著繪製束髮部分。由於是半側面，靠左的馬尾可以看到束髮點，但靠右的則被頭部擋住了。束髮點要與眼睛保持平行。

13 以一側馬尾為例，線條盡量選用流暢的「S」形曲線，要有粗細和疏密變化。

14 為了增加頭髮的層次感，要注意髮簇的分組繪製以及前後的遮擋關係。

15 可以在方向一致的線條上畫角度或方向不一致的細碎髮片，增加頭髮的靈活度。

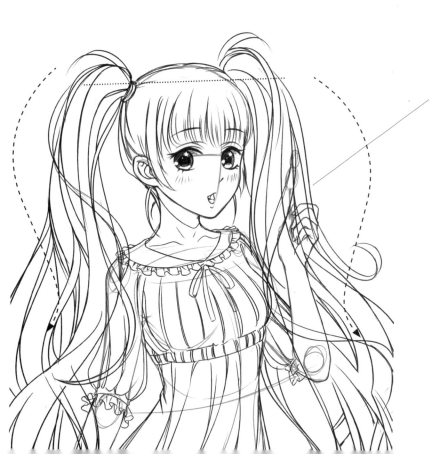

16 另一邊的馬尾也依照上面的方法畫出，注意彎曲的弧度最好與另一邊相互對稱。

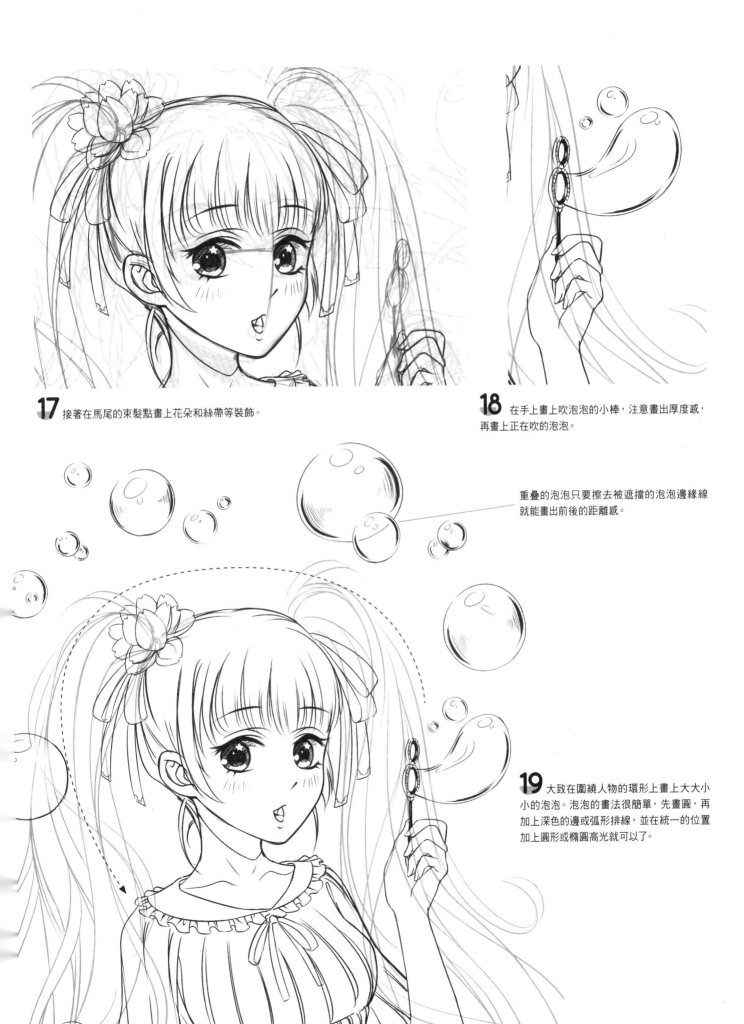

17 接著在馬尾的束髮點畫上花朵和絲帶等裝飾。

18 在手上畫上吹泡泡的小棒，注意畫出厚度感，再畫上正在吹的泡泡。

重疊的泡泡只要擦去被遮擋的泡泡邊緣線就能畫出前後的距離感。

19 大致在圍繞人物的環形上畫上大大小小的泡泡。泡泡的畫法很簡單，先畫圓，再加上深色的邊或弧形排線，並在統一的位置加上圓形或橢圓高光就可以了。

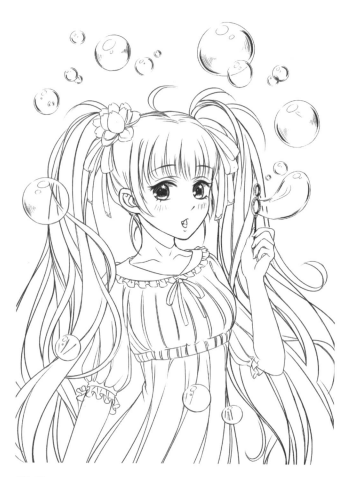

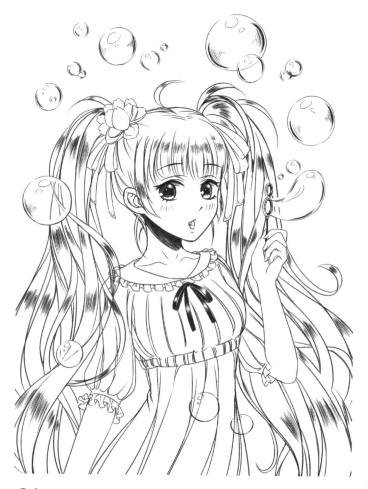

20 最後清理線條，將多餘的被遮擋住的線條擦去，並在線條的交會處稍稍加深一些。注意靠左的馬尾可稍微遮擋住身體，但靠右的就會被身體遮擋住。

21 為劉海畫上高光排線，兩邊的馬尾在大致相同的位置都要畫上排線來表現髮質和光感。

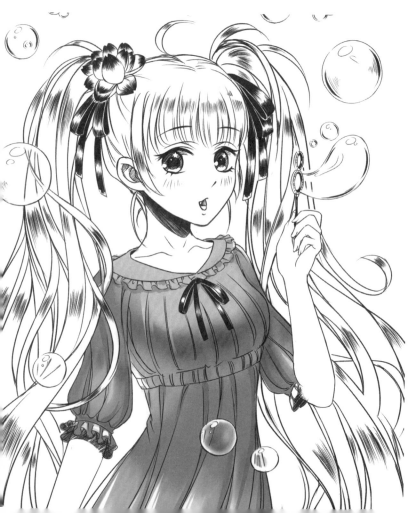

22 最後給髮帶和裝飾塗上深色的排線，並給衣服添加灰色，用來與頭髮的線條進行區分，這樣雙馬尾蘿莉就完成了。

章

人物身體全方位解析

不會畫身體，不懂骨骼和肌肉，沒關係，本章教你從一些簡單的外形輪廓和身體
姿態入手，快速掌握身體結構，糾正你平時畫畫中常犯的錯誤。

拿什麼拯救你，我的身體比例

身體比例作為人物繪製的基礎中的基礎，是非常重要的，因為即使你的人物臉部畫得不好看，手腳不好看，那也只是局部，好歹還是個「人」，但是比例錯誤那可是會變成「怪物」哦！

2.1.1 記住幾個點就能拯救身體比例

頭身比是我們都知道的身體比例繪製基礎，但是除了頭身比，你還知道其他嗎？下面我們透過實際的繪製過程來讓大家了解人物繪製的身體比例知識點吧！

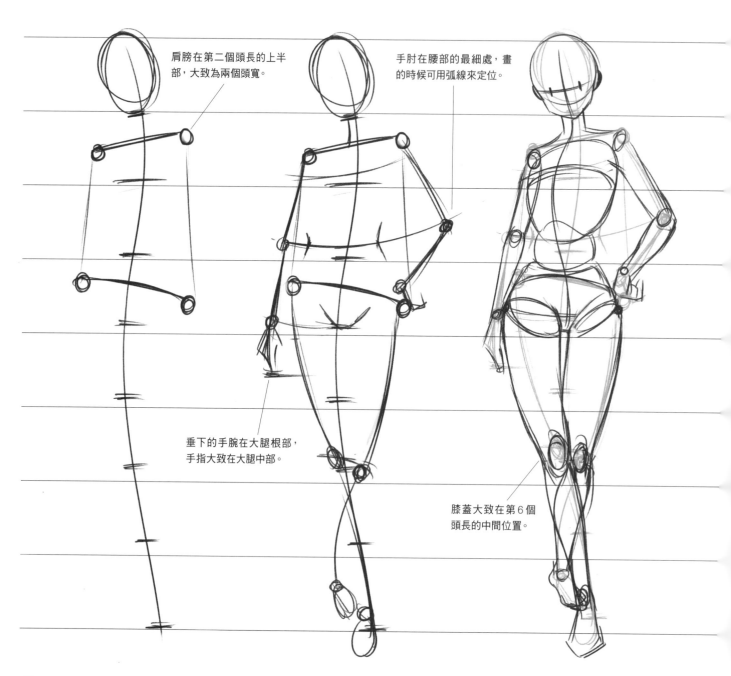

肩膀在第二個頭長的上半部，大致為兩個頭寬。

手肘在腰部的最細處，畫的時候可用弧線來定位。

垂下的手腕在大腿根部，手指大致在大腿中部。

膝蓋大致在第6個頭長的中間位置。

1 以繪製8頭身的女性角色為例，先用圓圈繪製出頭部，畫出動勢線，再在動勢線上大致畫出剩餘7個頭身的位置。

2 根據肩部和胯部線條畫出身體四肢的動作結構線，關節處用圓圈表示。

3 用簡單的球形關節表示身體的體積，用中心線表示朝向。

1. 一開始就要將完整的頭身比用草稿定好。

2. 無論什麼頭身比,手肘都在腰圍最細處。

3. 無論什麼頭身比,小腿都會比大腿長。

4. 為了美觀,可將上半身縮短,讓角色腿腳修長。

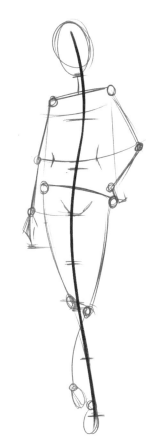

[身體動勢線]

動勢線是最初繪製人物的動作時所繪製的動態參考線,能夠繪製出自然的動態,多為「S」形或「C」形。

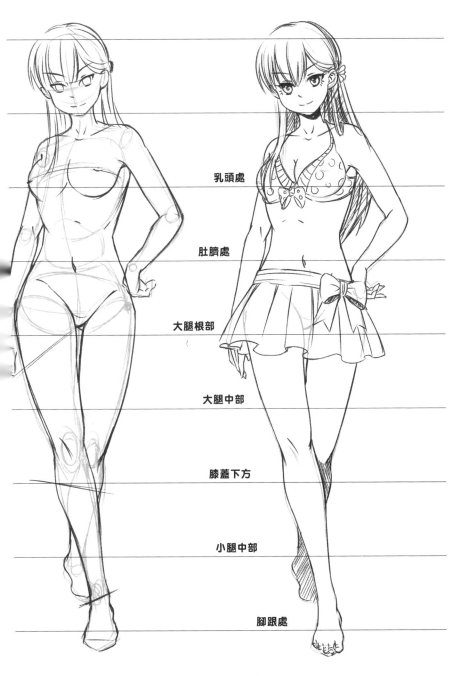

乳頭處

肚臍處

大腿根部

大腿中部

膝蓋下方

小腿中部

腳跟處

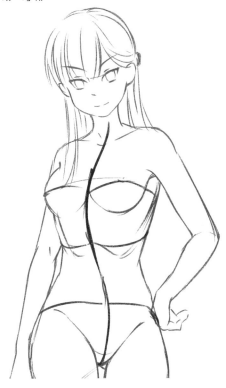

[中心線]

人物軀幹的中心線,從頸窩到乳溝到肚臍至腹部,不但能夠區分出軀幹的左右對稱,還能表現體塊的朝向。

4 畫出人物的實際身體輪廓,這時需要注意五官的位置、肌肉的起伏、關節的轉折處理和身體的遮擋等關係。

5 詳細繪製出人物的面部與頭髮等細節,再在裸體的基礎上繪製出衣服飾品等,這就是人物的完整繪製步驟。

2.1.2 頭身比的變化能改變角色的年齡

生活中我們常用數值來表示自己的身高,但是在漫畫中,數值的表現並不直觀,所以我們採用頭身比的變化表現角色的大致身高範圍,並根據頭身比畫出不同年齡的漫畫角色。

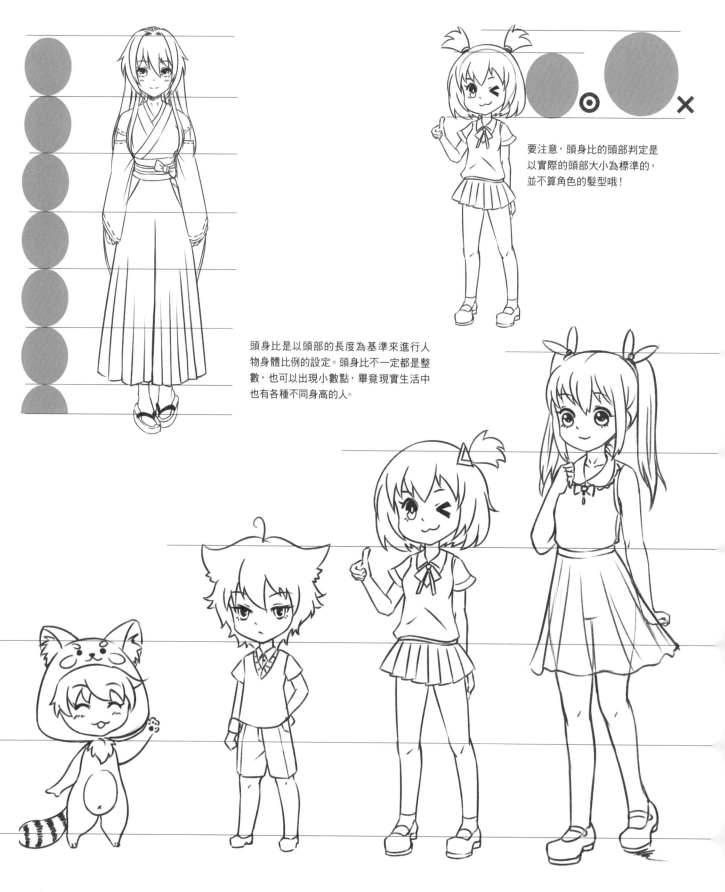

要注意,頭身比的頭部判定是以實際的頭部大小為標準的,並不算角色的髮型哦!

頭身比是以頭部的長度為基準來進行人物身體比例的設定。頭身比不一定都是整數,也可以出現小數點,畢竟現實生活中也有各種不同身高的人。

【2頭身】　　　　　【3頭身】　　　　　【4頭身】　　　　　【5頭身】

2、3頭身

頭部很大，通常用於表現Q版等
可愛角色或是幼兒。

5頭身

肩部略寬於頭部，可以看出身體
發育的凹凸感，通常用於表現高
年級小學生或是中學生。

6～6.5頭身

最接近真實人物的比例，通常用
於表現中學生，是少年少女漫畫
中常用的人物比例。

7.5～8頭身

最接近成年人的身體比例，超級
模特的完美身材，一般用來表現
成年的男性或是女性。

4頭身

頭部大小與肩同寬，通常用來表
現小學生或是波普風的Q版角
色。

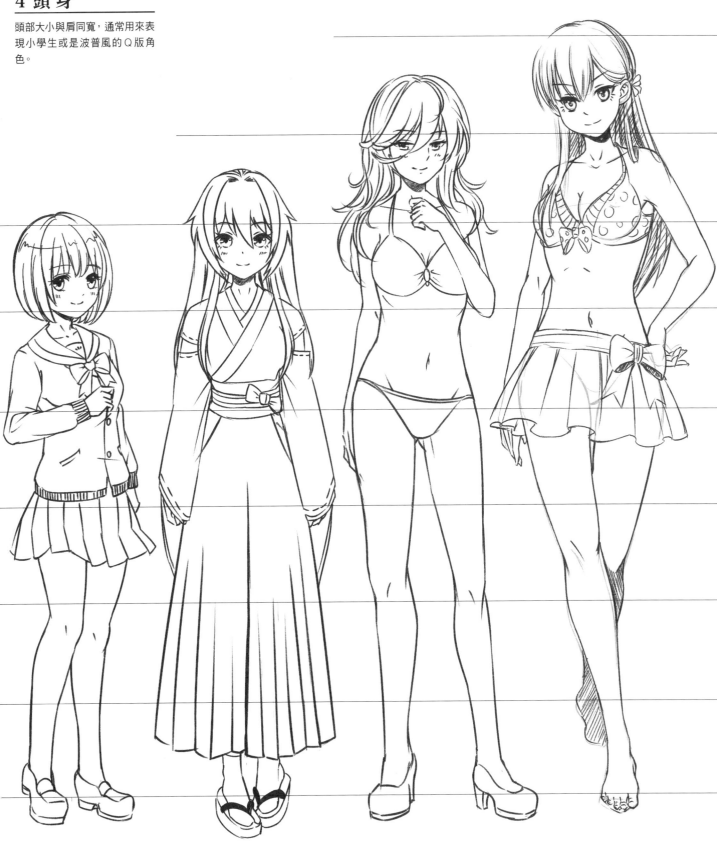

[6頭身]　　　　　　[6.5頭身]　　　　　　[7.5頭身]　　　　　　[8頭身]

不了解肌肉也能畫出身體結構嗎

答案是肯定的,每個初學者並不是一來就了解身體的每一塊骨骼,叫得出每一塊肌肉啊!那怎麼辦呢?記住人物的外形輪廓啊,記住線條的凹凸起伏啊!記住了身體的起伏後再去了解相應的肌肉結構會更加記憶深刻哦!

2.2.1 肩頸的穿插關係

頸部起著連接頭部與軀幹的作用,很多初學者認為頸部與頭部就像棒棒糖一樣,是插在圓球下的一根管子,而肩膀就像一個連著手臂的衣架一樣毫無變化。其實不然,肩頸是除了手以外變化最多的關節組合。

頭部與頸部的結合

頸部最好繪製成兩邊稍粗中間細的樣子,上粗下細或是上細下粗都不好看。

女性的肩寬約為1.5~2個頭寬;男性的肩寬約為2~3個頭寬。

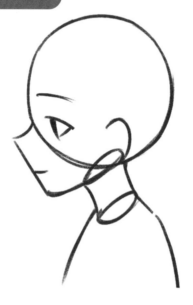

頸部與頭部相連接的部分是傾斜的,並不是豎直相接的。

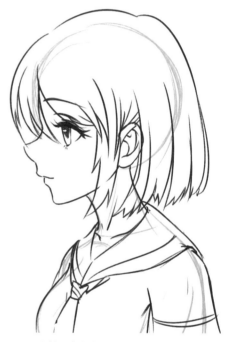

女性頸部較細長,且光滑,從側面看,位置一般從耳後到下巴的中部。

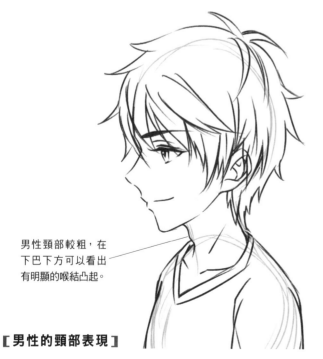

男性頸部較粗,在下巴下方可以看出有明顯的喉結凸起。

[男性的頸部表現]

男性角色轉動頸部時能看見明顯的胸鎖乳突肌,一般在與轉動方向相反的頸部側邊。

注意,身子是正側面時,面部並不能完全轉過來,最多只能轉過四分之三側面,不然的話會很詭異。

● 肩膀的變化

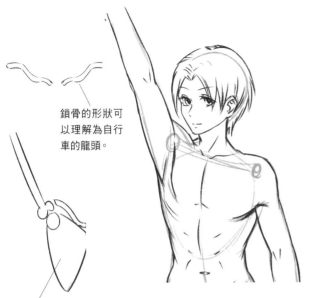

鎖骨的形狀可以理解為自行車的龍頭。

肩胛骨的形狀像一把三角形的鏟子。

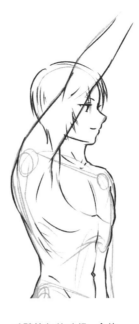

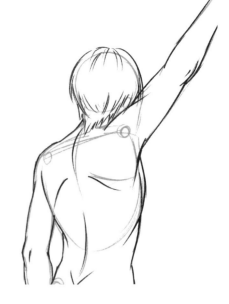

肩膀由上臂、鎖骨和肩胛骨組合而成，手臂的動作也會導致肩膀的變化。

手臂抬起的時候，會使肩膀顯得一高一低。

從背部能夠看到手臂抬起時，肩胛骨的變化。

兩隻手臂都抬起時，肩膀寬度變窄，三角肌會明顯地鼓起。

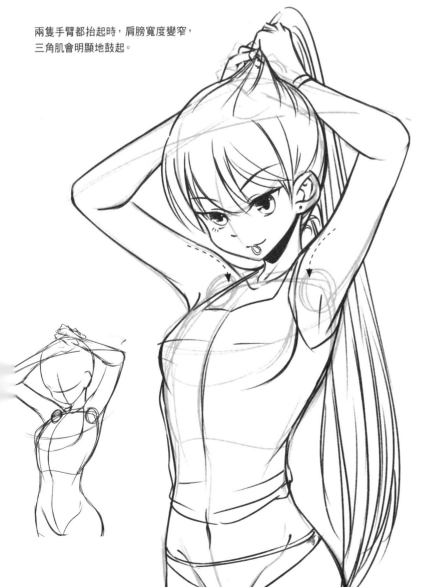

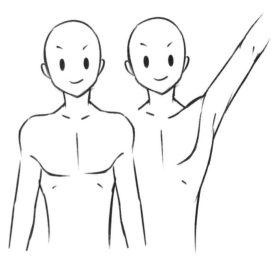

正面觀察，手臂抬起時，由於胸肌與手臂相連，所以胸肌也會拉伸。

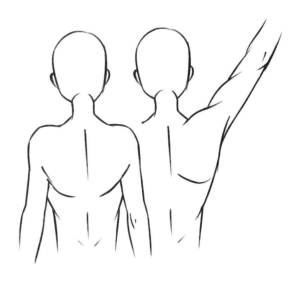

背面觀察，手臂抬起時，三角肌鼓起，頸部呈明顯的凹陷，背闊肌也會變寬。

2.2.2 軀幹的體積表現

軀幹是身體最重要的部分，主要有以下幾個繪畫難點：體積的表現、體塊的朝向，以及扭轉的表現。這三個難點難度依次遞增，再在此基礎上了解男女的區別就能隨心所欲地畫出自己喜歡的角色了。

胸腔的體積表現

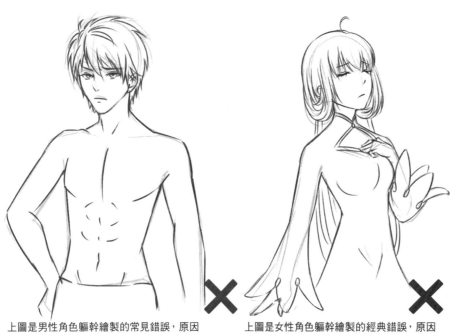

上圖是男性角色軀幹繪製的常見錯誤，原因是沒有表現出胸腔的體積，手臂與胸腔連接錯誤，人物顯得單薄如紙片。

上圖是女性角色軀幹繪製的經典錯誤，原因是沒有表現出背部的體積，人物的胸腔不自然。

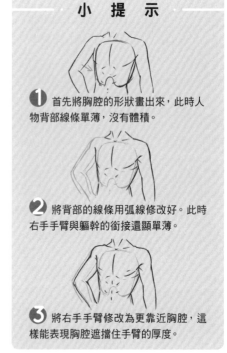

小 提 示

❶ 首先將胸腔的形狀畫出來，此時人物背部線條單薄，沒有體積。

❷ 將背部的線條用弧線修改好。此時右手手臂與軀幹的銜接還顯單薄。

❸ 將右手手臂修改為更靠近胸腔，這樣能表現胸腔遮擋住手臂的厚度。

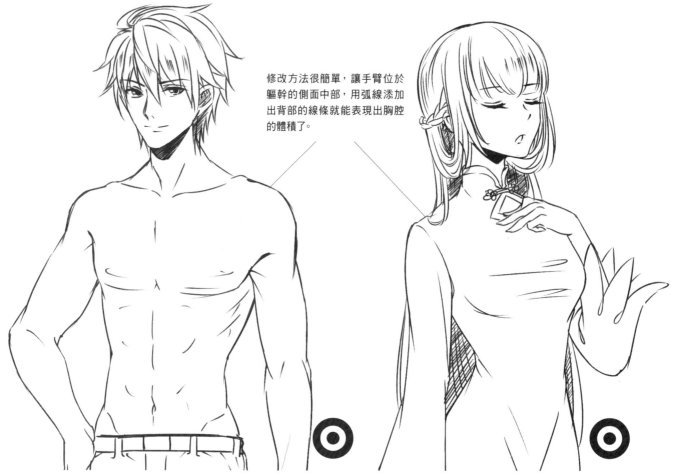

修改方法很簡單，讓手臂位於軀幹的側面中部，用弧線添加出背部的線條就能表現出胸腔的體積了。

胸部的畫法

胸部的起始處固定在腋下，根據大小的變化，底端弧線的位置也會變化。

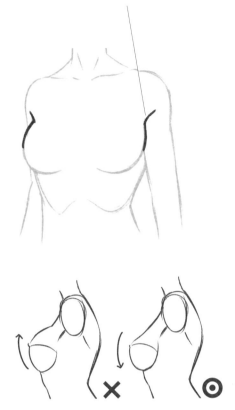

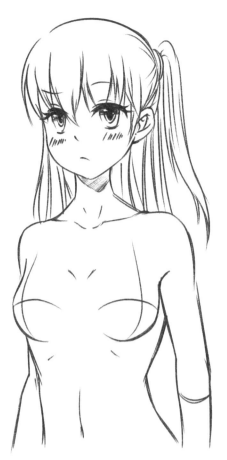

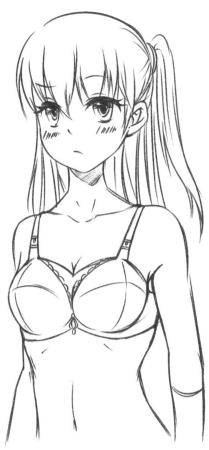

人物胸部由於受重力影響會產生垂墜感，像一個水滴的形狀，而不會是上下均等的橢圓形。

可以透過交叉的弧線來表現胸部的體積，沒有穿胸衣的時候，胸部會向兩邊及下方散開，呈水滴形。

穿著胸衣的時候，胸部會聚攏，形成乳溝，並上托，呈球形。胸衣的輪廓要根據身體輪廓來表現。

乳頭並不在胸部的正前方，而是稍靠向兩側，與鎖骨中心呈正三角形。

躺下的時候，胸部由於重力影響會向身體兩側擴散，胸部的厚度變薄，但範圍變大。

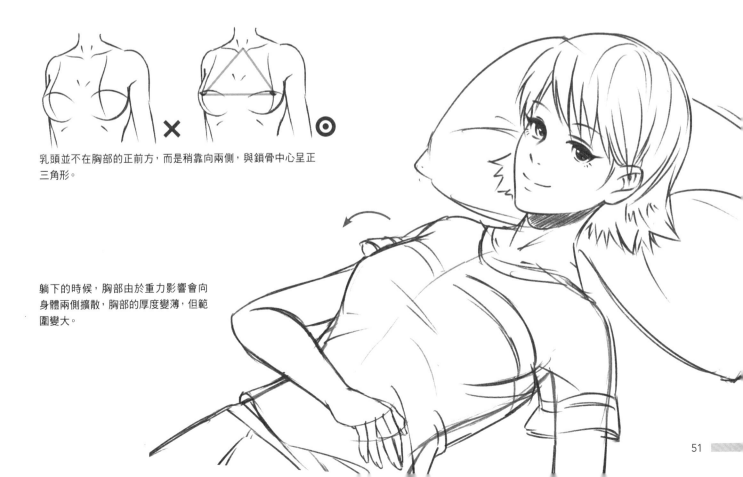

腰部與胯部的表現

女性的肚臍位置略低於男性,但是腰的位置高於男性,這就顯得女性上半身短下半身長。

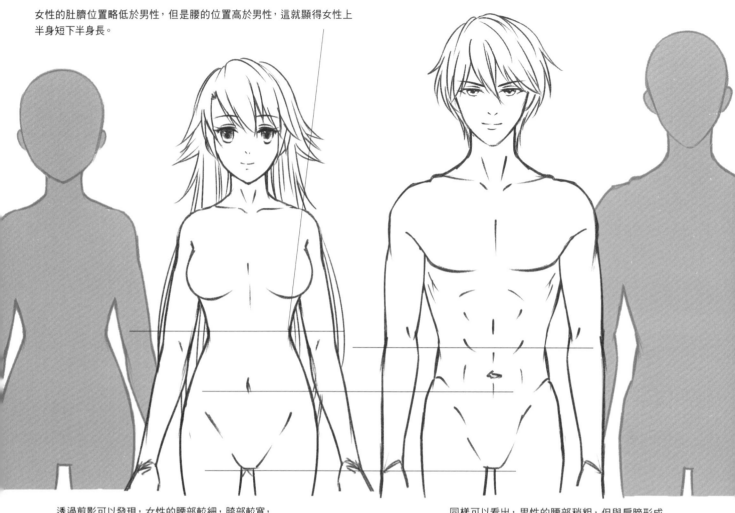

透過剪影可以發現,女性的腰部較細,胯部較寬,呈葫蘆形,且腰部線條流暢。

同樣可以看出,男性的腰部稍粗,但與肩膀形成倒三角形,且腰部的線條有多處的起伏。

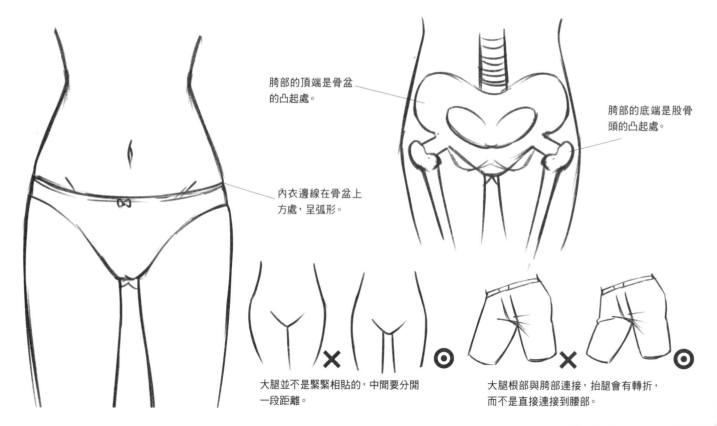

胯部的頂端是骨盆的凸起處。

胯部的底端是股骨頭的凸起處。

內衣邊線在骨盆上方處,呈弧形。

大腿並不是緊緊相貼的,中間要分開一段距離。

大腿根部與胯部連接,抬腿會有轉折,而不是直接連接到腰部。

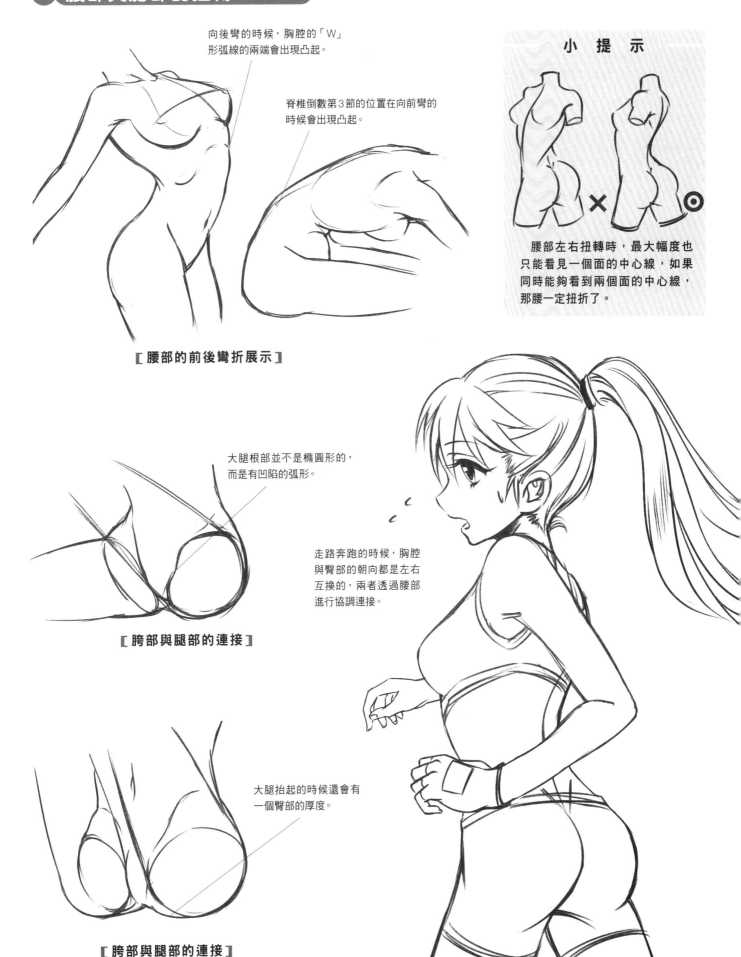

腰部與胯部的扭轉

向後彎的時候，胸腔的「W」
形弧線的兩端會出現凸起。

脊椎倒數第3節的位置在向前彎的
時候會出現凸起。

[腰部的前後彎折展示]

大腿根部並不是橢圓形的，
而是有凹陷的弧形。

[胯部與腿部的連接]

走路奔跑的時候，胸腔
與臀部的朝向都是左右
互換的，兩者透過腰部
進行協調連接。

大腿抬起的時候還會有
一個臀部的厚度。

[胯部與腿部的連接]

2.2.3 背部的身體曲線

雖然大多數時候我們畫的人物都是正面，但是也不能說背面就不會畫了吧？人物背面也是有著優美的曲線的啊，同樣也是角色魅力的加分點哦！

女性背部畫法

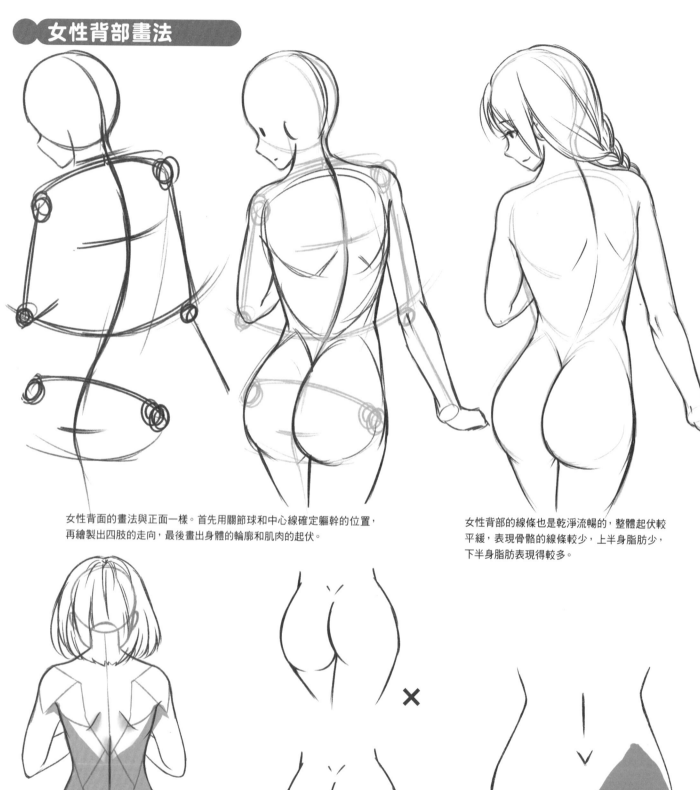

女性背面的畫法與正面一樣。首先用關節球和中心線確定軀幹的位置，再繪製出四肢的走向，最後畫出身體的輪廓和肌肉的起伏。

女性背部的線條也是乾淨流暢的，整體起伏較平緩，表現骨骼的線條較少，上半身脂肪少，下半身脂肪表現得較多。

【背部肌肉組的大致分區】

一條腿往前伸一條腿往後縮的時候，往後的腿和屁股的脂肪會產生擠壓，可用一條弧線來表示。

女性的臀部脂肪飽滿而圓潤，呈水滴形。

男性背部畫法

男性的背部在繪製時不需要表現出太多扭轉的弧度，而是要著重將背部的寬厚感和收緊的腰部表現出來。

男性的背部用線多為折線，起伏較多，多用折線表現上半身的肌肉穿插，下半身脂肪較少。

男性的臀部多為肌肉，脂肪較少，呈長方形。

手臂向後伸展，背部肌肉受到擠壓，向中間靠攏。

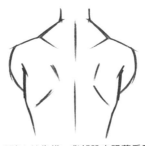

手臂向前靠攏，背部肌肉跟著受到拉伸而向兩邊擴散。

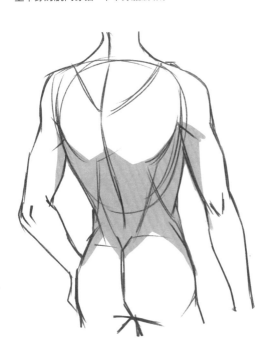

背部也是有弧度的，根據灰色的陰影可看出，背部的腰的部分是向前收縮的，位置剛好在肩胛骨的底端和臀部的頂端。

2.2.4 手臂與手的表現

手臂上的起伏變化很細微，剛開始繪畫的時候會抓不準其結構，不理解其中的肌肉塊面和線條。最開始可以透過觀察球形關節人偶，也就是關節球娃娃來記住手臂的大致外形。

手臂的基本輪廓

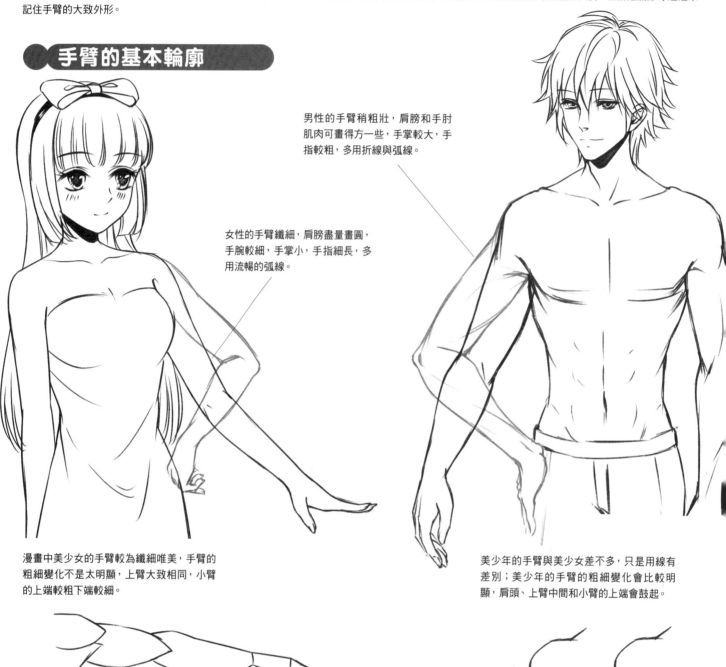

男性的手臂稍粗壯，肩膀和手肘肌肉可畫得方一些，手掌較大，手指較粗，多用折線與弧線。

女性的手臂纖細，肩膀盡量畫圓，手腕較細，手掌小，手指細長，多用流暢的弧線。

漫畫中美少女的手臂較為纖細唯美，手臂的粗細變化不是太明顯，上臂大致相同，小臂的上端較粗下端較細。

美少年的手臂與美少女差不多，只是用線有差別；美少年的手臂的粗細變化會比較明顯，肩頭、上臂中間和小臂的上端會鼓起。

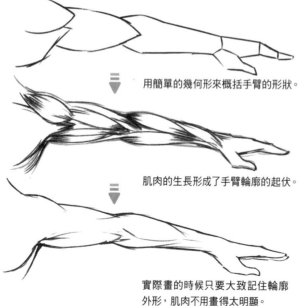

用簡單的幾何形來概括手臂的形狀。

肌肉的生長形成了手臂輪廓的起伏。

實際畫的時候只要大致記住輪廓外形，肌肉不用畫得太明顯。

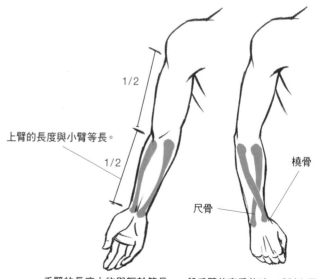

1/2

1/2

上臂的長度與小臂等長。

橈骨

尺骨

手臂的長度大約與軀幹等長，一般手臂伸直垂放時，手肘在腰的位置，手腕在大腿根部，手掌伸直，中指可達大腿的中部。

手臂的彎曲與正背面的區分

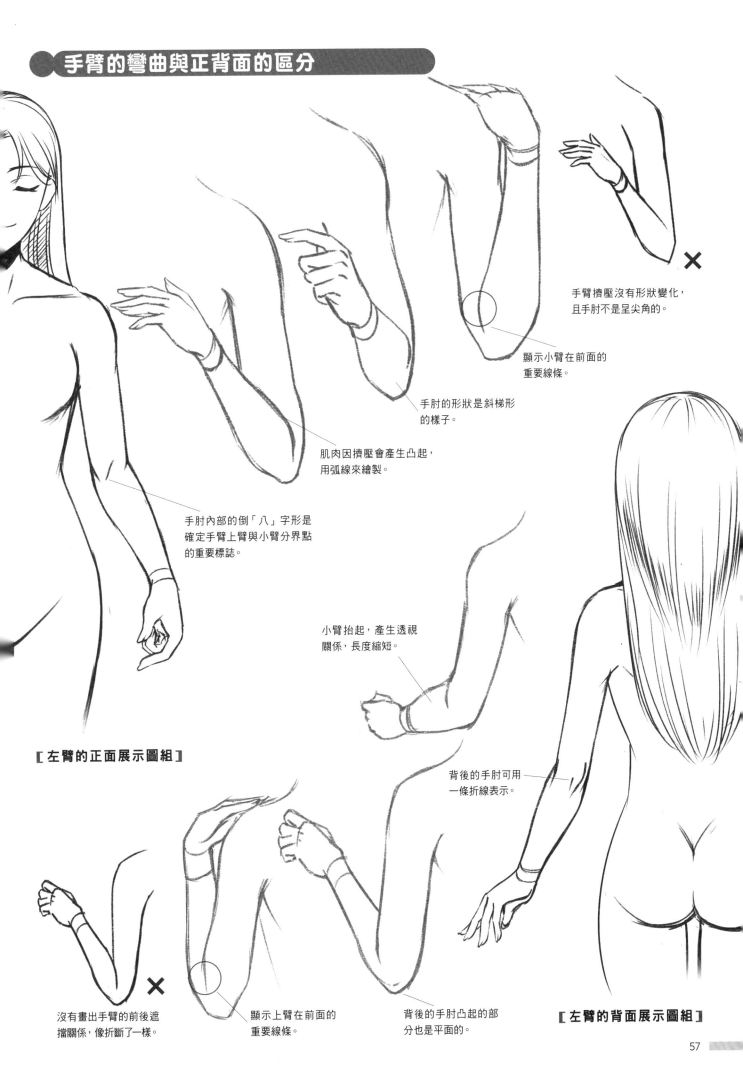

手臂擠壓沒有形狀變化，且手肘不是呈尖角的。

顯示小臂在前面的重要線條。

手肘的形狀是斜梯形的樣子。

肌肉因擠壓會產生凸起，用弧線來繪製。

手肘內部的倒「八」字形是確定手臂上臂與小臂分界點的重要標誌。

小臂抬起，產生透視關係，長度縮短。

[左臂的正面展示圖組]

背後的手肘可用一條折線表示。

沒有畫出手臂的前後遮擋關係，像折斷了一樣。

顯示上臂在前面的重要線條。

背後的手肘凸起的部分也是平面的。

[左臂的背面展示圖組]

手掌的基本比例

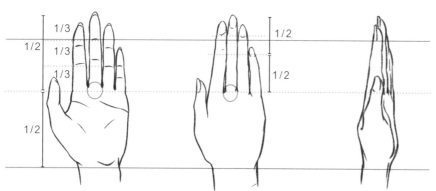

中指的第三個關節平分手掌，正面看手指的骨節幾乎等長。

背面看手指的第一骨節長度等於後兩節的總和。

正側面的手，手掌寬度大約是正面的一半。

手掌的長度基本與面部長度相同，基本是從髮際線到下巴的長度。

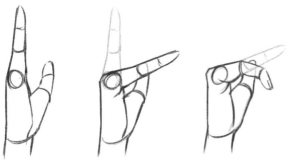

手背的骨節長度比手心的長，因此手指能夠靈活彎曲，手背的皮膚能夠自由地拉伸。

手部是表現人物的第二重要的部分，女性的手臂與手指柔美纖細，畫出正確的手部能夠增加人物的魅力。

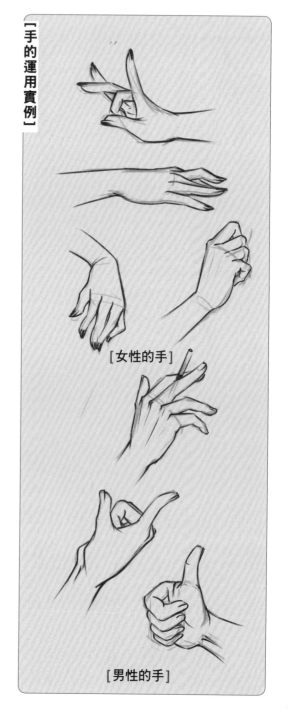

[女性的手]

[男性的手]

畫手部時的扇形起型方法。

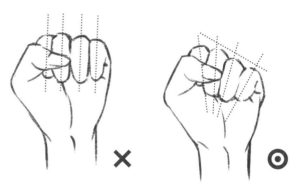

窩起的手第一骨節能看到的長度並不相等，而是呈現傾斜的弧度，且因為角度關係，能看到的長度逐漸變短。

① 先畫出大拇指與手掌、手腕的簡單輪廓。

② 定出食指與小指的位置，用弧線連接。

③ 用弧線畫出其他指節，用扇形理解各骨節的位置。

④ 最後進行整體修形，畫出完整的手指就好啦！

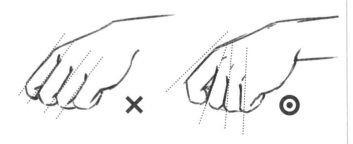

正面握拳的手的第一骨節也不是平行的，而是呈弧形，並向手心放射狀靠攏。

根據給出的扇形的手掌草稿畫出完整的手部。

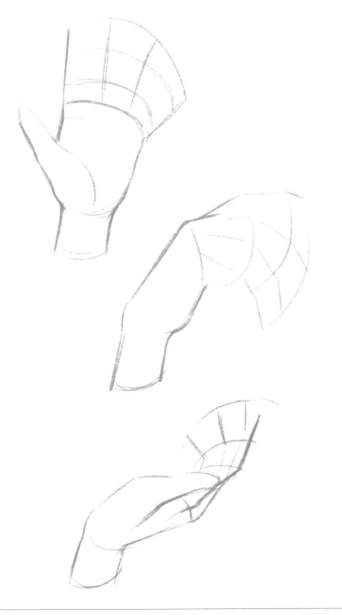

背面的手指也不會互相平行，也是呈放射狀向外展開，其中食指的角度較大，比較自然。

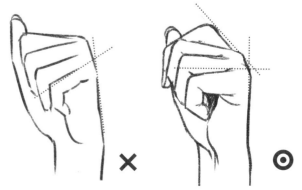

側面握起的手，手指與手背呈現的角度不會是銳角，而是直角或是鈍角。

2.2.5 腿腳的表現

人人都愛大長腿，這大長腿究竟美在哪裡呢？奧秘就在於兩個字 —— 勻稱，對！弧線的高低起伏，凹凸的變化，粗細的搭配……總結在一起，就是表現身體美的兩個字 —— 勻稱。當然身體的其他部分也一樣，只是腿部最為明顯。

腿部的輪廓

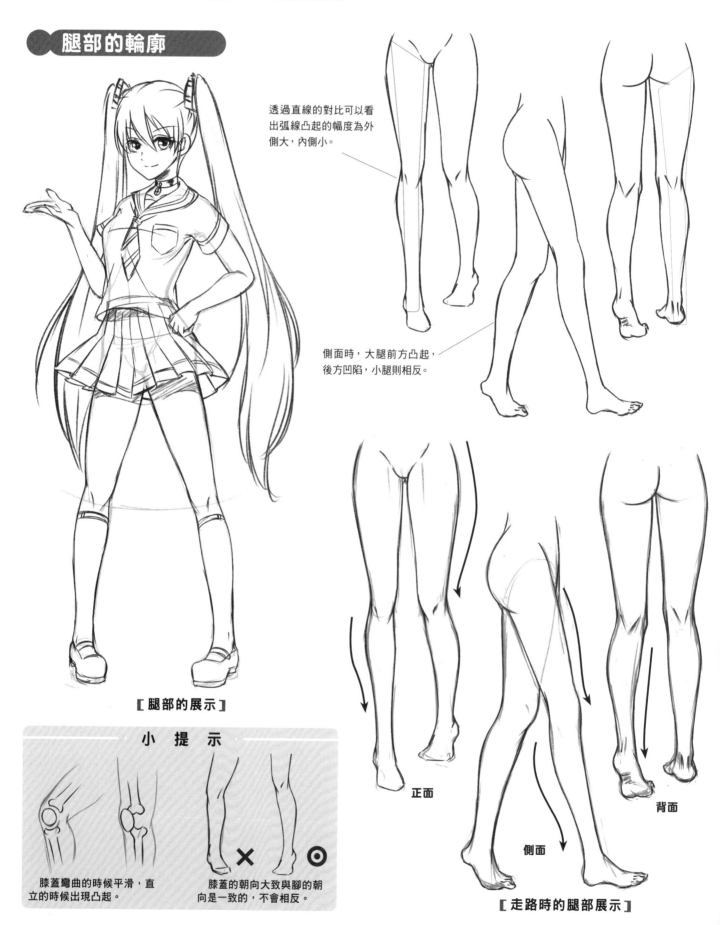

透過直線的對比可以看出弧線凸起的幅度為外側大，內側小。

側面時，大腿前方凸起，後方凹陷，小腿則相反。

[腿部的展示]

正面

側面

背面

[走路時的腿部展示]

小 提 示

膝蓋彎曲的時候平滑，直立的時候出現凸起。

✗ ◎

膝蓋的朝向大致與腳的朝向是一致的，不會相反。

腳的正背面畫法

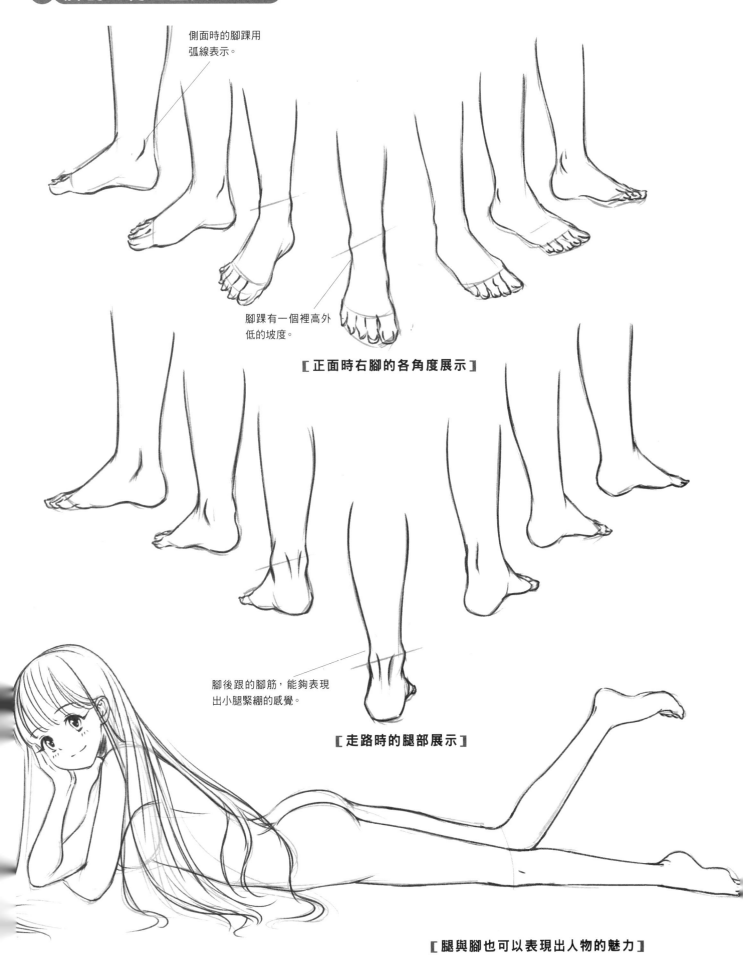

側面時的腳踝用弧線表示。

腳踝有一個裡高外低的坡度。

[正面時右腳的各角度展示]

腳後跟的腳筋，能夠表現出小腿緊繃的感覺。

[走路時的腿部展示]

[腿與腳也可以表現出人物的魅力]

畫出好身材的秘訣是什麼，好想知道啊

動畫、漫畫中的主人公不光有著較高的顏值，同樣也有著完美的身材，想要畫出這些身材，光了解身體結構還不行，身體的節奏、重心等都很重要，但最重要的是多看，提高自己的審美水準！

2.3.1 身體的節奏感

人物身體是很美的，各個部位的骨骼與肌肉完美地結合在一起，有凸起有收縮，這樣才會有美感。初學時的我因為完全不懂這種美，總是將身體畫得非常僵硬，不管怎麼畫都像是機器人。哈哈，希望讀者們引以為戒。

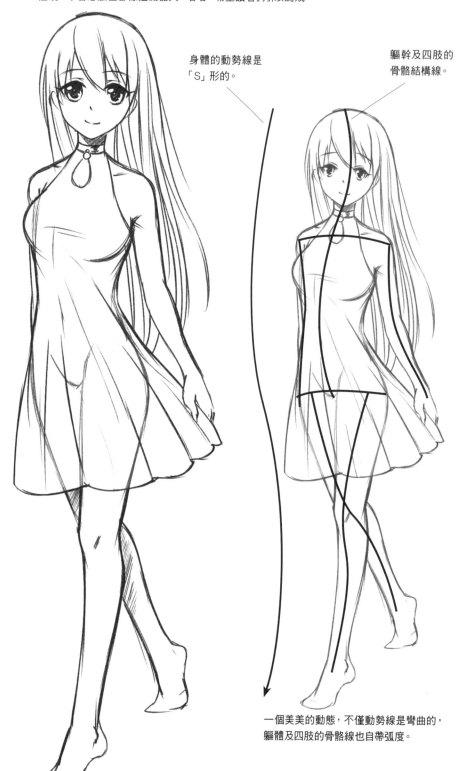

身體的動勢線是「S」形的。

軀幹及四肢的骨骼結構線。

一個美美的動態，不僅動勢線是彎曲的，軀體及四肢的骨骼線也自帶弧度。

手臂自然下垂時是呈弧線形彎曲的，如果畫成僵直的就沒有美感了。

從肩膀到指尖，手臂的外輪廓凹凸變化，這就是身體的節奏感。

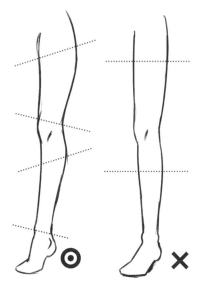

腿部的肌肉與骨骼的穿插也可以形成高低變化的韻律，沒有變化的腿部毫無美感。

2.3.2 找準身體重心

重心對初學者來說又是一大難題，好不容易畫出一個滿意的角色，卻被路過的同學吐槽：「欸！這個人好像站不穩啊！」這種心情你理解嗎？那麼如何解決呢？方法是一開始畫草稿的時候就要將人物重心畫平衡。

重心的位置和判定

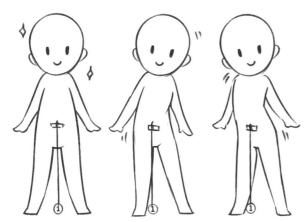

人的重心大致在腹部的位置，為了方便觀察可在人物的肚臍下方貼上一根線掛著的硬幣，然後做出各種動作來觀察硬幣的位置。由於重力作用，這根線會一直垂直於水平面，所以可以將它看作是重心線。

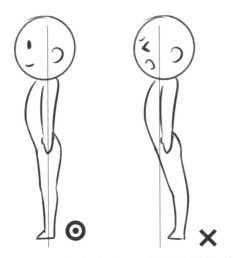

由於真正的重心線實際是在身體內部的，所以從正側面看的話，站立時重心線一定會穿過受力的膝蓋到達腳掌，如果沒有就會站不穩。

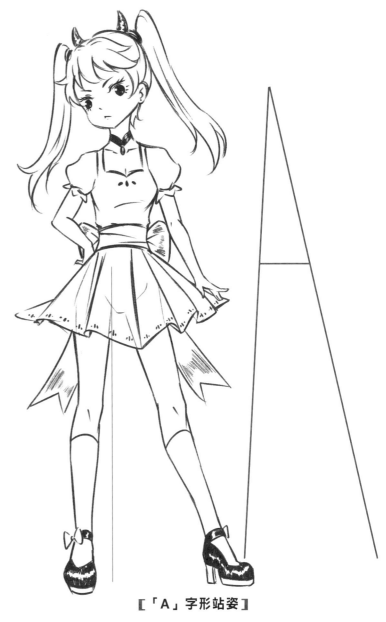

[「A」字形站姿]

初學者可以將所繪人物的腿橫向張開，全身呈「A」字形，重心落在腿中間，這樣的站姿很穩定，也很容易表現，這就是「A」字形站姿。

同樣還可以用天平法來判定重心的平衡，透過重心線將身體分成兩邊，如果左右兩邊身體比重大致相等就是平衡，如果能明顯感受到左邊比右邊比重大，天平就會向左傾斜，即重心不穩。

但是如果提著重物的話，即使身體比重都靠右，左邊有重物拉扯，天平依舊是平衡的。

重心不穩的修正

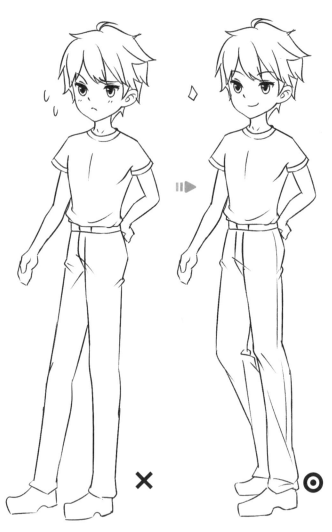

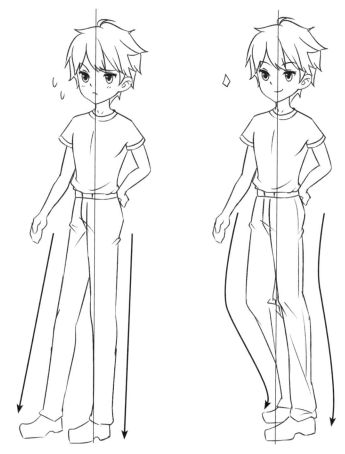

圖中男孩子的上半身有些傾斜，所以不能再將腿畫得直直的，而是應該將腿畫得向右傾斜一些。

其實大部分重心不穩的問題都可以透過修改腿部的姿勢解決，這張圖中男孩子的站姿僵硬，人物顯得要向後倒，改變腿部姿勢即可。

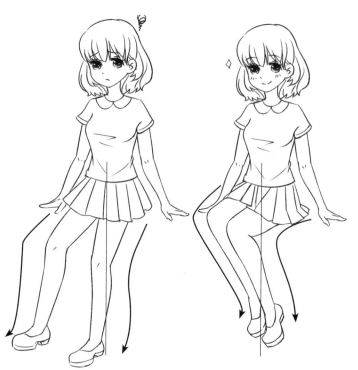

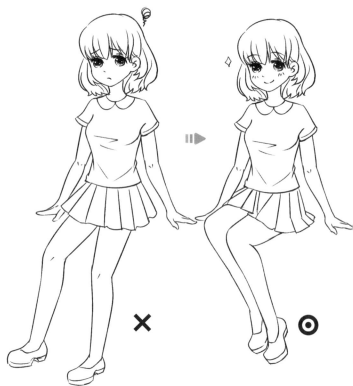

圖中女孩子的姿勢也是初學者常犯的錯誤，想要將腿部畫得自然一些，卻畫得站不像站，坐不像坐，身體也不平衡。如果不想改動太大，就改變腿部的位置，改成平穩的坐姿即可。

2.3.3　身體的遮擋關係

身體的遮擋關係是指四肢的前後遮擋關係，是初學者常犯的細節錯誤，常出現在所繪的人物四肢關節處。小小的一條弧線就能表示軀體的前後遮擋，所以非常重要哦！

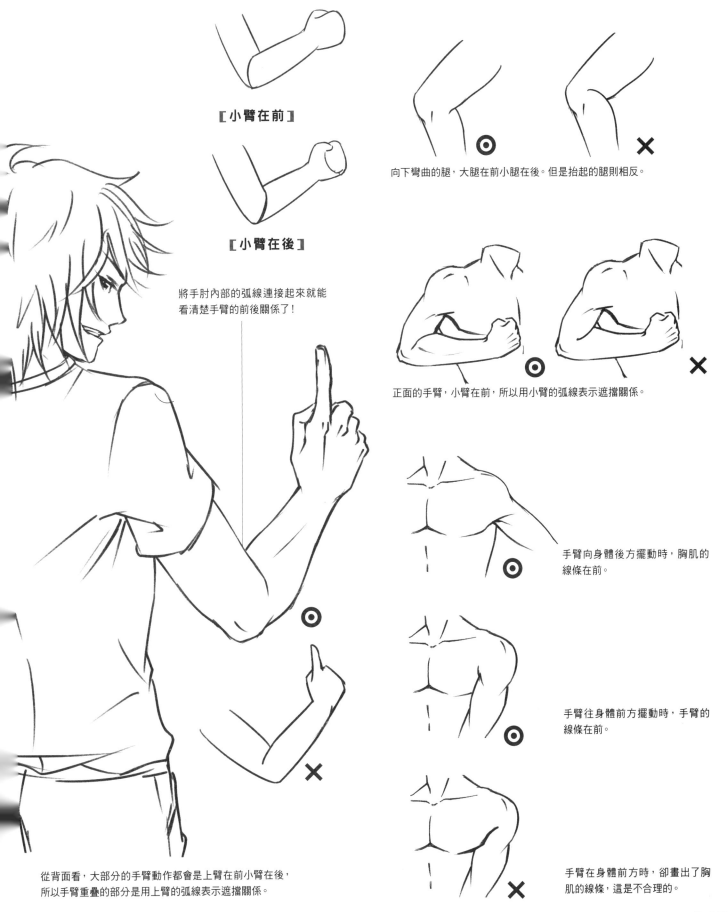

【小臂在前】

【小臂在後】

將手肘內部的弧線連接起來就能看清楚手臂的前後關係了！

向下彎曲的腿，大腿在前小腿在後。但是抬起的腿則相反。

正面的手臂，小臂在前，所以用小臂的弧線表示遮擋關係。

手臂向身體後方擺動時，胸肌的線條在前。

手臂往身體前方擺動時，手臂的線條在前。

從背面看，大部分的手臂動作都會是上臂在前小臂在後，所以手臂重疊的部分是用上臂的弧線表示遮擋關係。

手臂在身體前方時，卻畫出了胸肌的線條，這是不合理的。

2.3.4 男女身材的差異

有的人擅長畫女性，有的人擅長畫男性。還有人喊著不會畫男孩，卻經常把畫萌妹子當作練習！畫自己擅長的東西不叫練習，叫做塗鴉，所以不要再說只會畫女孩（男孩）了，拿起筆練習你不擅長的他（她）吧！

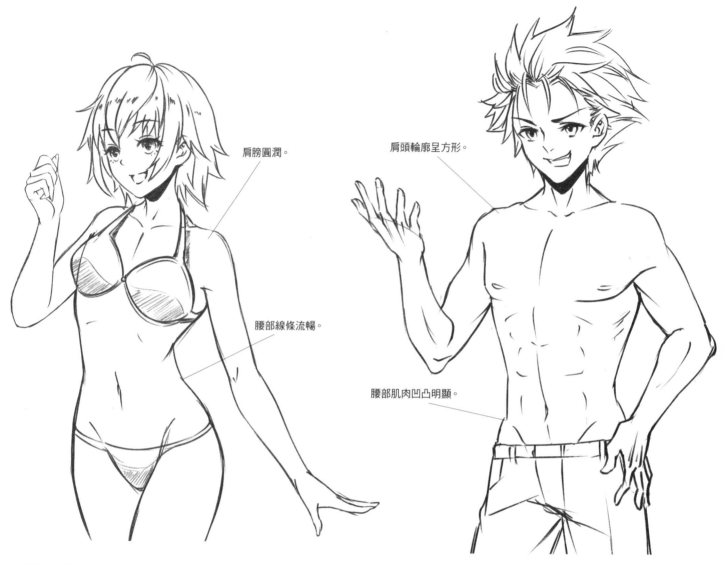

肩膀圓潤。

腰部線條流暢。

肩頭輪廓呈方形。

腰部肌肉凹凸明顯。

女性一般肩窄，胯部較寬，脂肪較多，所以多用流暢的弧線繪製，而且身體內部的線條比較少，身體感覺較圓潤。

男性一般肩寬，胯部較窄，脂肪少，但肌肉較多，所以用線多為直線，轉折較多，且身體內部的細節線條較多，身體凹凸不平。

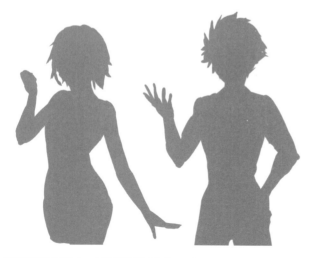

透過剪影可以看出，女性的軀幹呈葫蘆形，中間細兩端粗；男性的身體呈倒三角形，上端寬，下端窄。

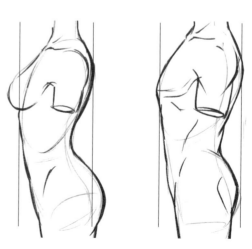

女性的軀幹厚度要比男性的薄一些，尤其是背部，但是女性的臀部脂肪會比背部多，而男性的臀部脂肪則較少。

2.3.5 常見的靜止姿態

接下來就是動態練習及展示環節了，這個環節主要是想透過草稿到成稿的變化，向你揭示繪畫師畫這些動作時所要注意的問題啦！感興趣的讀者也可以動手畫一畫喲！我不說話我就看看！

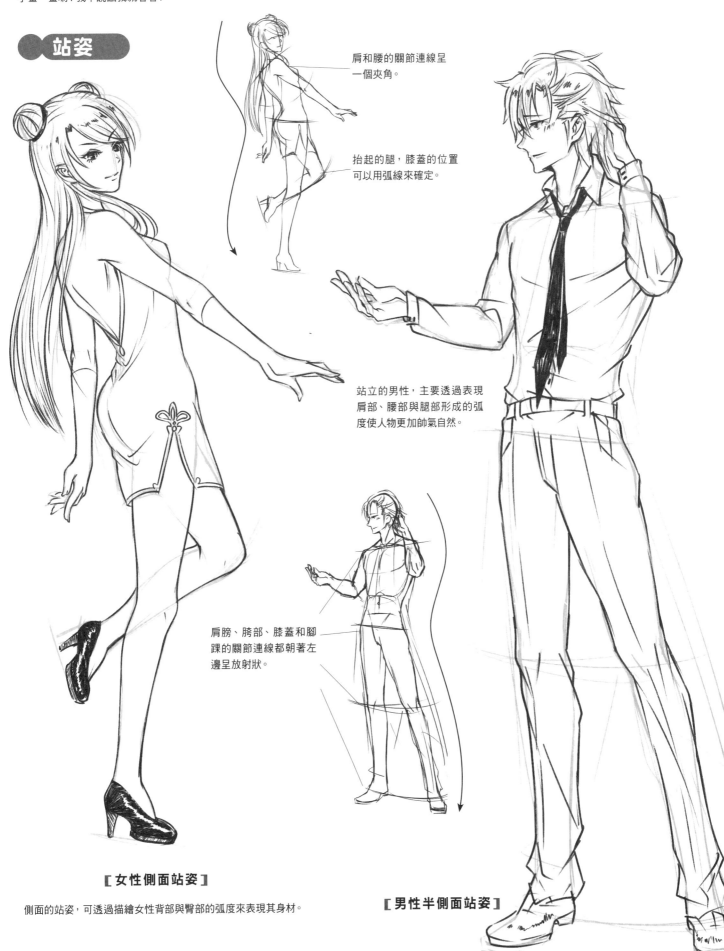

● 站姿

肩和腰的關節連線呈一個夾角。

抬起的腿，膝蓋的位置可以用弧線來確定。

站立的男性，主要透過表現肩部、腰部與腿部形成的弧度使人物更加帥氣自然。

肩膀、胯部、膝蓋和腳踝的關節連線都朝著左邊呈放射狀。

[女性側面站姿]

側面的站姿，可透過描繪女性背部與臀部的弧度來表現其身材。

[男性半側面站姿]

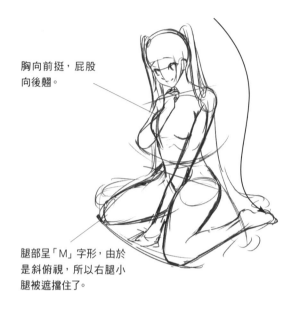

胸向前挺，屁股
向後翹。

腿部呈「M」字形，由於
是斜俯視，所以右腿小
腿被遮擋住了。

[女孩的「鴨子坐」]

這個坐姿往往從俯視的角度繪畫，能夠表現出
女孩子楚楚可憐的感覺。

[靠在樹下的坐姿]

男子靠在樹下休息的動作，腿一隻平放
一隻彎曲會比較帥氣。

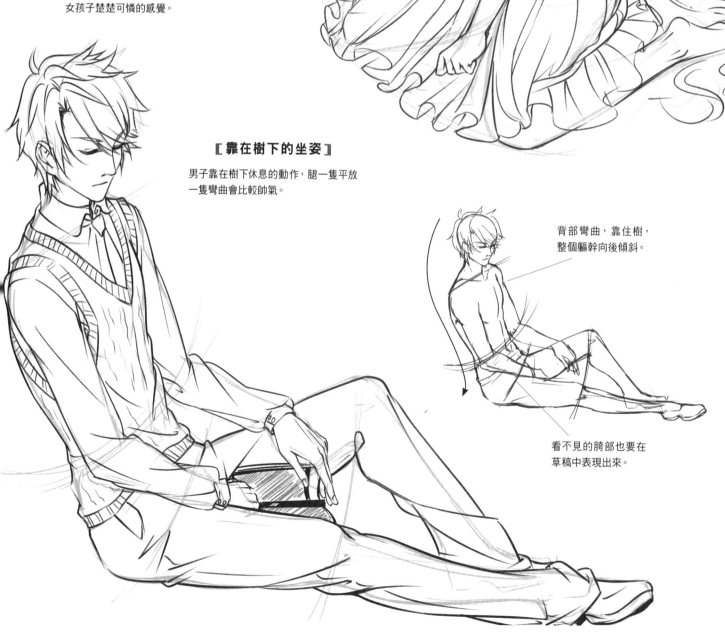

背部彎曲，靠住樹，
整個軀幹向後傾斜。

看不見的胯部也要在
草稿中表現出來。

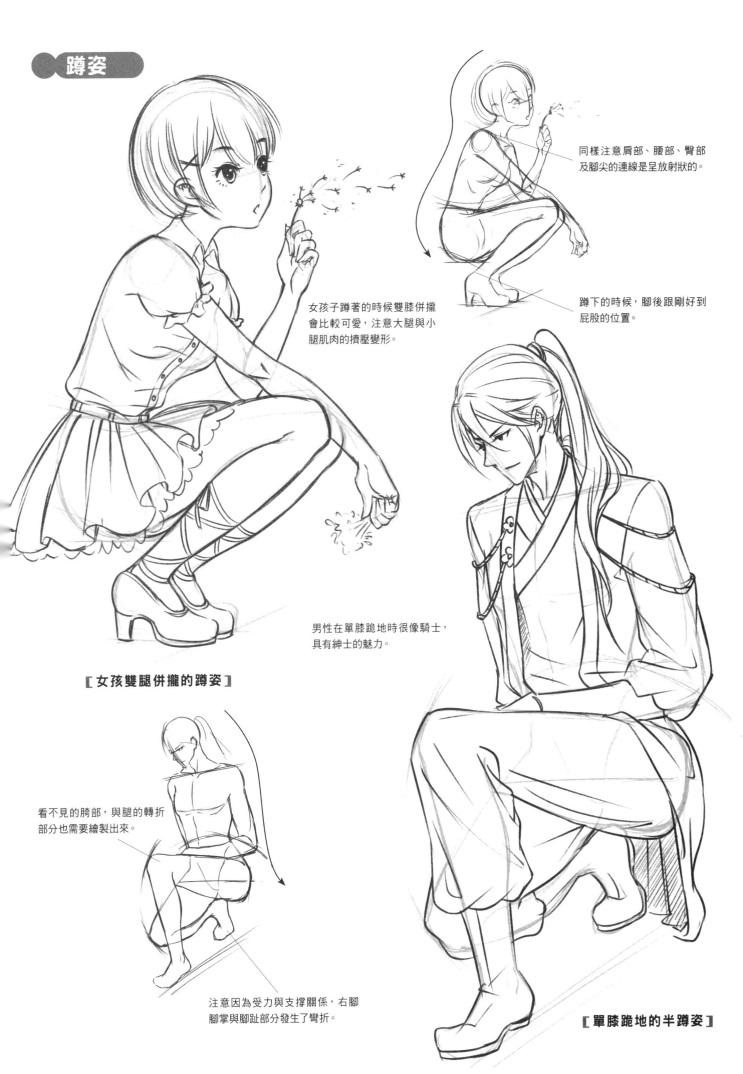

蹲姿

同樣注意肩部、腰部、臀部及腳尖的連線是呈放射狀的。

蹲下的時候，腳後跟剛好到屁股的位置。

女孩子蹲著的時候雙膝併攏會比較可愛，注意大腿與小腿肌肉的擠壓變形。

男性在單膝跪地時很像騎士，具有紳士的魅力。

[女孩雙腿併攏的蹲姿]

看不見的胯部，與腿的轉折部分也需要繪製出來。

注意因為受力與支撐關係，右腳腳掌與腳趾部分發生了彎折。

[單膝跪地的半蹲姿]

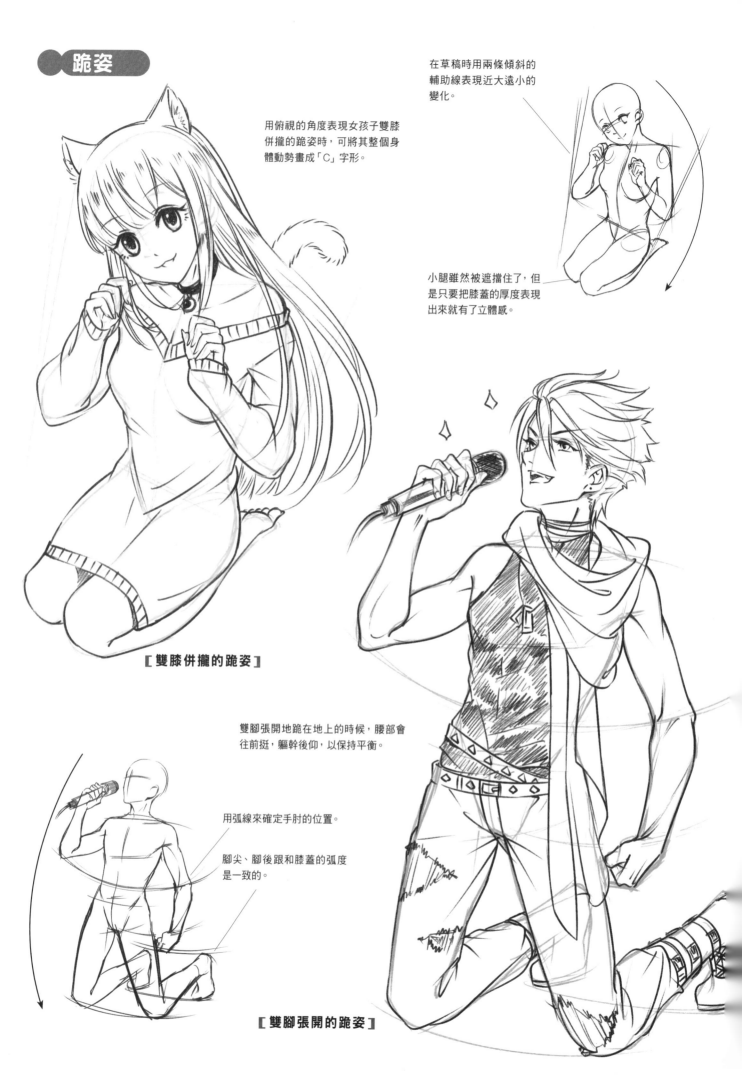

跪姿

用俯視的角度表現女孩子雙膝併攏的跪姿時，可將其整個身體動勢畫成「C」字形。

在草稿時用兩條傾斜的輔助線表現近大遠小的變化。

小腿雖然被遮擋住了，但是只要把膝蓋的厚度表現出來就有了立體感。

[雙膝併攏的跪姿]

雙腳張開地跪在地上的時候，腰部會往前挺，軀幹後仰，以保持平衡。

用弧線來確定手肘的位置。

腳尖、腳後跟和膝蓋的弧度是一致的。

[雙腳張開的跪姿]

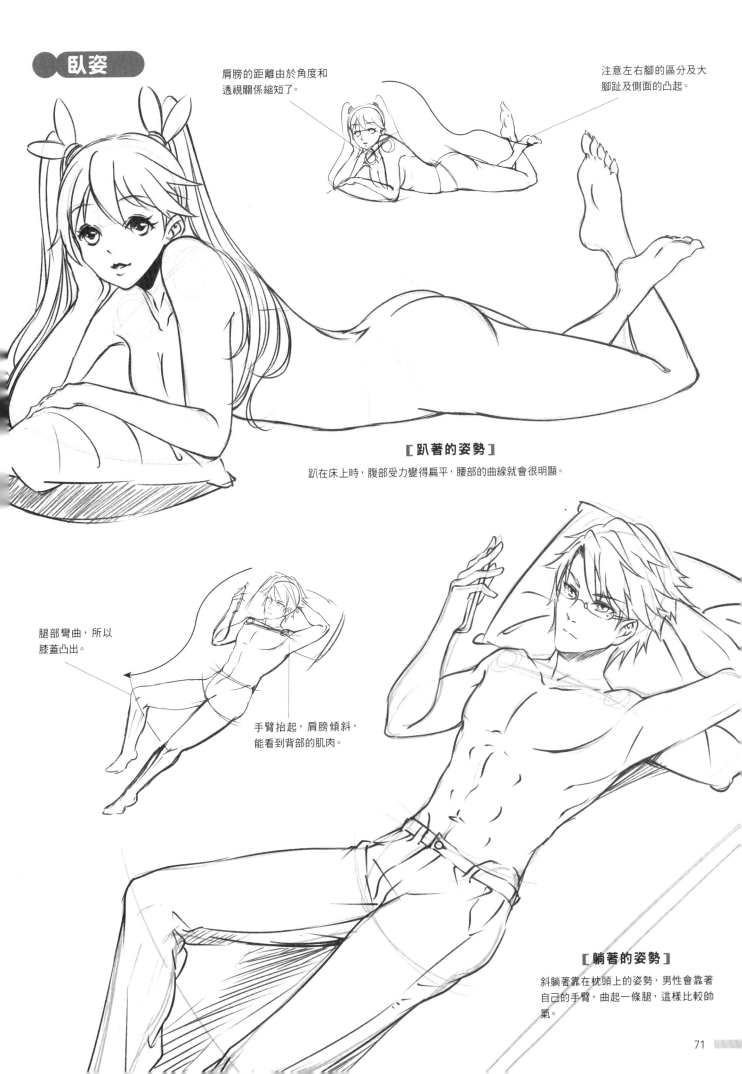

● 臥姿

肩膀的距離由於角度和
透視關係縮短了。

注意左右腳的區分及大
腳趾及側面的凸起。

[趴著的姿勢]

趴在床上時，腹部受力變得扁平，腰部的曲線就會很明顯。

腿部彎曲，所以
膝蓋凸出。

手臂抬起，肩膀傾斜，
能看到背部的肌肉。

[躺著的姿勢]

斜躺著靠在枕頭上的姿勢，男性會靠著
自己的手臂，曲起一條腿，這樣比較帥
氣。

下面是畫人物動態時的步驟：

① 先畫出頭部，確定比例和身體動勢線，以及肩部和胯部的角度。

② 畫出軀幹，並用圓圈和直線確定四肢的動作。

③ 用球形關節確定出軀幹和四肢的肌肉輪廓。

④ 設計人物的五官、髮型和服飾等，完成繪製。

根據給出的球形關節人體，完成角色的繪製吧！

只會畫一種角色是不是太單調了

你也不想被人吐槽筆下的角色「千人一面」吧？不要因為喜歡美少年和萌妹子就只畫他們哦！其他類型的角色，比如老年人和少年兒童，壯漢和大叔也是各具魅力的角色。

2.4.1 探索年齡的秘密

初學者往往都能夠注意到年老者與年輕者最顯著的區別，那就是臉上的皺紋，因此常常會在年輕人的臉上直接加上皺紋畫成老年人，這樣其實很假，很像故意化的妝，並沒有真正變老。那麼兩者真正區別在哪呢？

● 五官的位置帶來年齡的差距

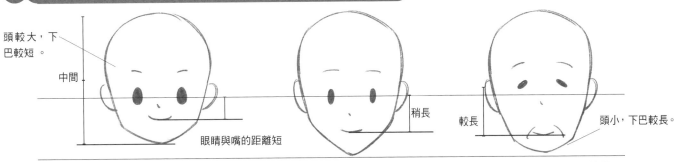

頭較大，下巴較短。
中間
眼睛與嘴的距離短
稍長
較長
頭小，下巴較長。

兒童的眼睛大且靠下，下巴較短，眼睛與嘴的距離近，顯得很可愛。

成年人的五官分布適中，眼睛在頭部的中央偏上的位置。

老年人的眼睛與嘴的距離較長，顯得頭小，下巴長。

 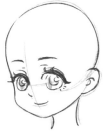

1 畫出包子臉，五官集中在臉部下方。

2 眼睛大而圓，鼻子和嘴小巧。

3 髮型為幼稚的羊角辮。

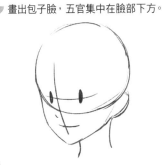 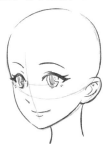 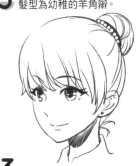

1 尖尖的瓜子臉型，五官位置舒展。

2 眼睛細長，鼻子與嘴大小適中。

3 髮型為俏麗的丸子頭。

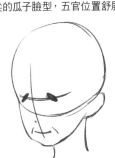 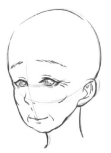 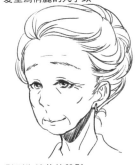

1 下巴較寬平，有凹凸形的贅肉。

2 眼睛小，有皺紋，顴骨凸出，嘴角有法令紋。

3 髮型為端莊的盤髮。

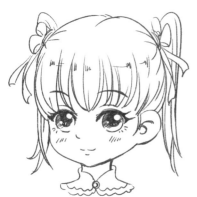

3～5歲在上幼稚園的女孩子，
活潑可愛。

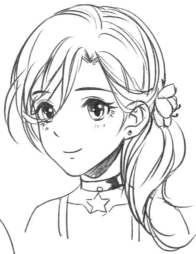

18～21歲高中生的她變得喜歡打
扮，追求時尚。

10～13歲剛上初中的她變得文靜了
起來。

25～30歲剛步入社會不久，人也變得成
熟了許多。

5～8歲幼稚園的男孩子總是
調皮搗蛋。

20～25歲剛上大學，外表和體能
出眾的他過得輕鬆愉快。

13～16歲初中生時期的他成績一般，加入
了籃球社團，有著一段追夢的青春。

30～35歲社會的經歷和磨練讓他變得成
熟可靠。

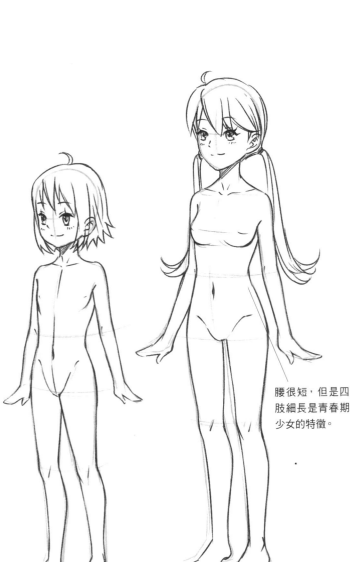
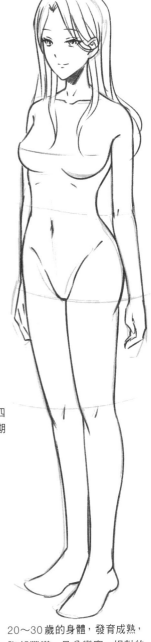
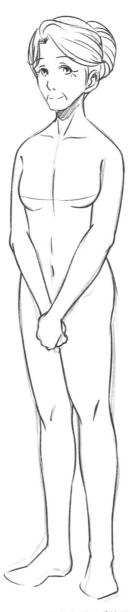

腰很短,但是四肢細長是青春期少女的特徵。

5〜10歲的女孩的身體,胸部和臀部沒有太大差距,腰部也不會很細,四肢細小。

10〜15歲的身體,胸部開始發育,腰部也明顯變細了,骨盆開始變寬,但不會太明顯。四肢變長且纖細。

20〜30歲的身體,發育成熟,胸部豐滿,骨盆變寬,相對的腰部顯得比較纖細,四肢粗細變化明顯。

35〜50歲的身體,肩膀下拉,胸部下垂,腰部與臀部脂肪增加,四肢變得粗壯。

肩寬較窄,比頭部寬一點。

肩寬增大,但不太明顯。

肩寬最大時期,肩膀也比較挺拔。

肩部往下拉,寬度縮小。

男性的年齡表現 —身體

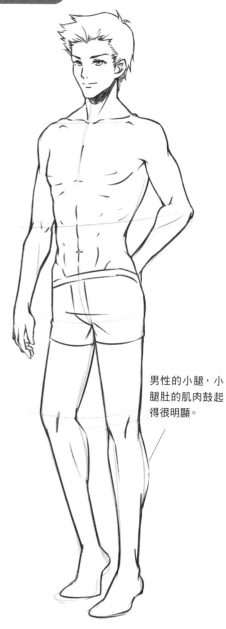

男性的小腿，小腿肚的肌肉鼓起得很明顯。

5～10歲的身體，肩部、腰部和臍部粗細變化不明顯，但手臂和腿較粗。

10～18歲的身體，開始發育，肩膀變寬，胸腔變厚，四肢拉長，開始有了小小的肌肉。

20～35歲，身體發育完整，肩部較寬，腰部變細，四肢的肌肉明顯，會有腹肌等。

45～60歲的身體，開始發福，骨骼疏鬆，背部彎曲變薄，肌肉鬆弛，小臂和小腿變細。

肩寬較小，比頭部寬一點。

肩寬變化較明顯，約為1.5個頭長。

肩寬最大時期，約為2～2.5個頭長，顯得頭部較小。

肩部向上提，頭向下拉，駝背，肩寬變小。

2.4.2 吃透骨架，胖瘦隨心變

現實生活中並不是人人都長著一樣的身材，漫畫中也一樣，如果人人都畫得像模特一樣，標誌性的身材也會顯得普通。女孩有著或纖細或豐滿的身材，男性有著或健壯或臃腫的身材。有了身材樣貌不同的角色,漫畫才有趣。

女性的體型區別

肩膀和臀部窄小，胸部較小，總體骨架纖細的女性，身材偏小巧，瘦弱。

肩膀較寬，胸部豐滿，上半身較長且厚實的女性，但屁股較小，會覺得稍顯男子氣。

肩部較窄，上半身短小，但臀部較大，大腿較粗，就會顯得下半身較大。

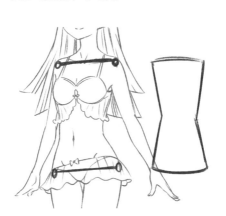

肩寬與臀部差距不大，整體呈平板狀。

肩部較寬，臀部較窄，整體呈上寬下窄的漏斗形。

肩部較窄，臀部較寬，整體呈上窄下寬的葫蘆形。

男性的不同身材

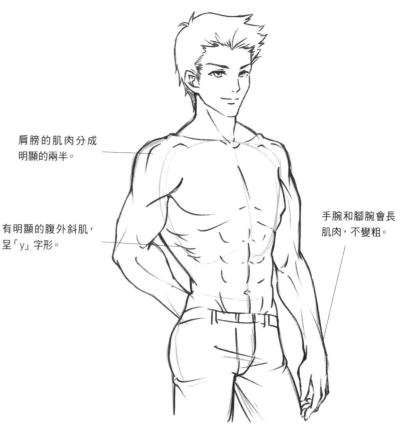

肩膀的肌肉分成明顯的兩半。

有明顯的腹外斜肌，呈「y」字形。

手腕和腳腕會長肌肉，不變粗。

常見的體型，比較完美，肌肉緊致，不多不少恰到好處，體型中等，所謂「穿衣顯瘦，脫衣有肉」就是這樣的。

強健的體型，經過長時間的鍛鍊，胸肌、肱二頭肌和手臂肌肉凸起比較明顯，有較明顯的腹肌，臀部飽滿，大腿也變粗，但是腰部不會變粗，只會相對更細。

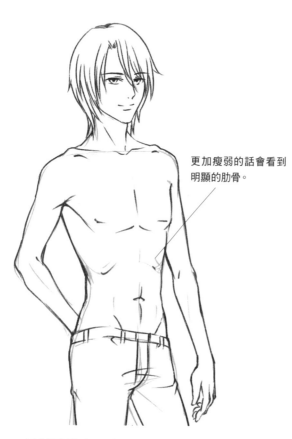

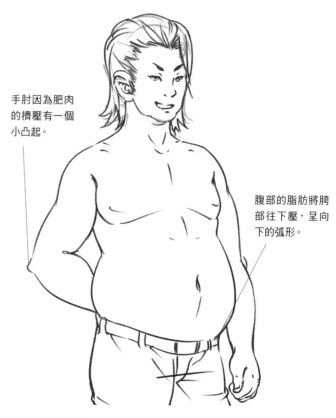

更加瘦弱的話會看到明顯的肋骨。

手肘因為肥肉的擠壓有一個小凸起。

腹部的脂肪將胯部往下壓，呈向下的弧形。

偏瘦弱的體型，手臂肌肉不明顯，較細，胸腔較薄，鎖骨凸出，沒有腹肌，腰部平滑，四肢細長。

肥胖的體型，脖子粗，肩膀厚實圓滑，胸肌厚實，向兩邊下垂，腹部因脂肪堆積呈大鼓狀凸起，四肢變粗，但線條圓滑。

可愛即正義，萌之美少女

可愛即正義，只要可愛就算是狼人美少女也沒問題！接下來就到了令人心動不已的角色原創環節，本次的主題是可愛的萌之美少女，這狼人美少女是我個人的興趣，你也可以嘗試創作自己喜歡的美少女角色哦！一起動手畫畫吧！

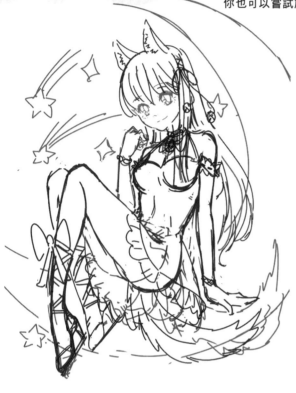

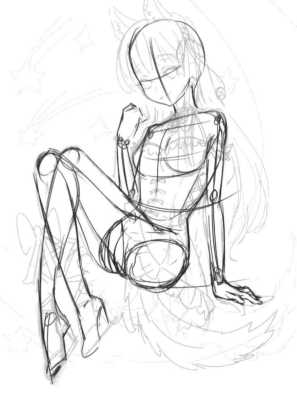

1 要表現女孩的可愛及其身體結構，所以選擇了一個半側面的坐姿，又因為喜歡動物，所以加上了狼耳和尾巴，再加上簡單的洋裝，然後讓女孩坐在月亮上，草稿就這樣出來了。

2 草稿出來後，開始表現人物的結構，所以降低透明度，再一次嚴謹地畫出人物的結構線，調整不合理的地方。

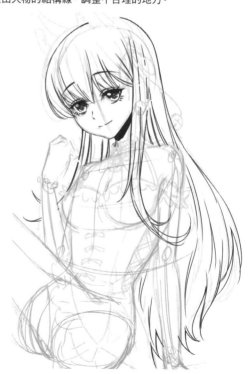

3 接著從臉部開始繪畫，既然是萌妹子，眼睛就稍大一些，上睫毛較厚，眼睛整體為圓形，有下睫毛，眉毛稍細。

4 接著畫頭髮，用細一些的筆畫出髮絲，劉海部分按照細、粗、中、粗、細這樣疏密有致的節奏來畫。

6 仔細畫出柔軟纖細的手指，女孩子指甲可畫長一些，比較可愛。如果實在想不出動作，可以用自己的手比出動作拍照作參考。

7 小腿可以畫得細長一些，要有彎曲的弧度，加上小高跟、綁腿和蝴蝶結更加精緻。畫高跟鞋的時候，腳背畫得彎曲一些。

5 接著畫出身體的部分。注意骨盆、屁股和腿的連接處要凹下去一點，坐姿的時候膝蓋大致到人物胸部的位置。

8 接著畫出最愛的狼耳朵。因為耳朵長在頭部的兩側，所以一隻耳朵被頭髮遮擋住了，呈有弧度的三角形會比較好看。

9 在尾椎骨附近畫出狼尾巴，尾巴與頭髮的畫法大致相同，只是整體為「C」字形，中間粗，兩端細。

10 接著在頭髮上畫出掛著鈴鐺的髮帶和頸部的項圈飾品，注意吊飾要在鎖骨的正中央。

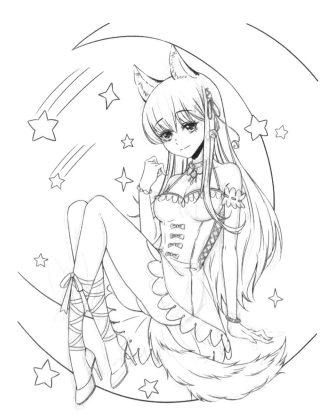

11 接著畫出服飾。為表現身材，所以上半身是緊身的露肩吊帶，下半身是帶有花邊的 A 字短裙。

12 接著畫出簡單的星月背景，這樣也剛好能讓畫面成為一個圓形的構圖。

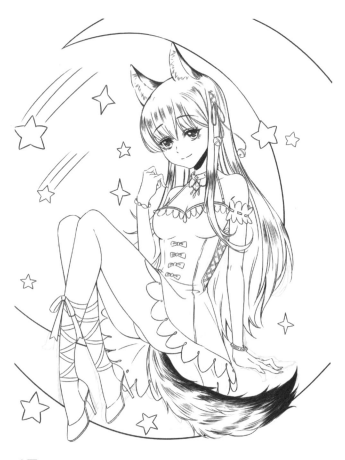

13 將草稿去除，修飾一下線稿部分，這個步驟主要是去除多餘線條，並將線稿中線條交叉的部分加粗，這樣的細節處理之後就得到了乾淨的線稿。

14 為人物的頭髮排上一層陰影，陰影部分主要集中在劉海的髮梢部分和披髮的裡面，其他地方可適當加一些細小的陰影。

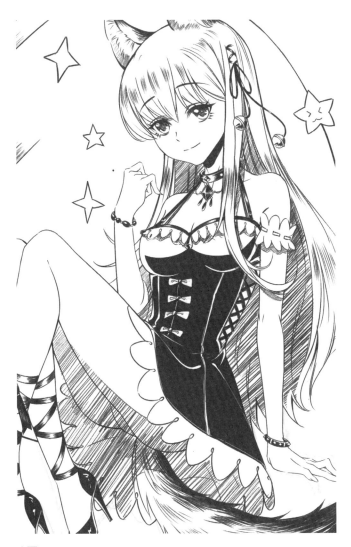

17 耳朵尖尖的部分塗黑，但要稍有留白，這樣才能夠和淺色的頭髮相融合。

15 給人物的裙子塗上黑色，區分出其他區塊，也可以加深畫面。

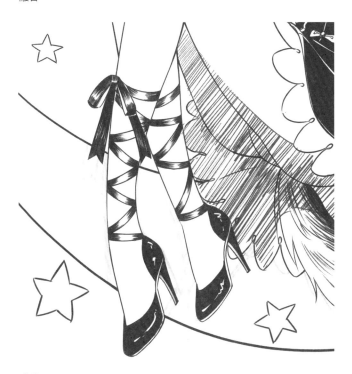

18 給鞋子和絲帶等排線，絲帶從兩邊排線比較好。鞋子表面用高光筆塗出「Z」字形的高光，鞋子底部的邊緣留白。

16 注意裙子不要塗得一片死黑，可在邊緣、裙子的皺褶處以及一些細節處留白。

19 尾巴部分塗出葉片狀的黑色區域，主要集中在兩端和表面上，同樣在中間部分留白，這樣更有立體感。

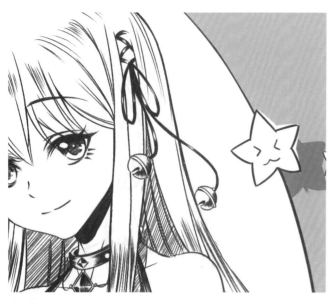

20 將髮繩和鈴鐺的部分塗黑，但要留出高光的位置。

21 將細節處的飾品、頸飾、手鏈、手環和支架等地方塗黑。

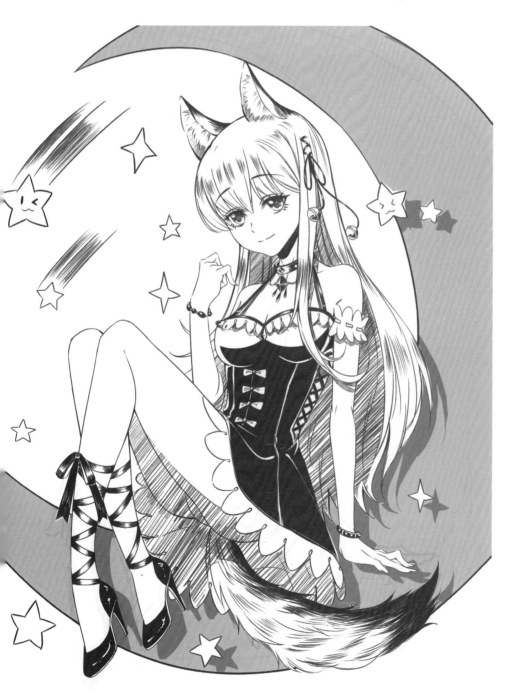

22 最後添加簡單的陰影，並為背景
處的月亮塗上灰色作為區分，再用高光
筆強調塗黑部分的細節輪廓。

讓角色
栩栩如生的表情與動作

本章從表情的變化運用，到動態姿勢的分析講解，再到人物性格的具體表現，
讓你學習漫畫人物的神態與氣質表現，讓你的角色充滿生氣。

拒絕撲克臉，給大爺笑一個

雖然面癱角色也很萌，但是不能只畫面癱啊！雖然我最開始也是只會畫撲克臉，美其名曰「帥氣」，但是擁有各式各樣生動表情的角色才更有魅力哦！

3.1.1 五官的運動產生表情

臉部各部分肌肉的運動造成了表情的出現，對於漫畫角色來說，表情沒有錯誤之說，只有寫實與誇張。雖然基本的幾種表情有規律可循，但是你也可以嘗試不同五官的搭配，看看會是什麼樣的效果吧！

高興　　程度弱　　　　　　　　　　　　　　　　　　　　　　　　程度強

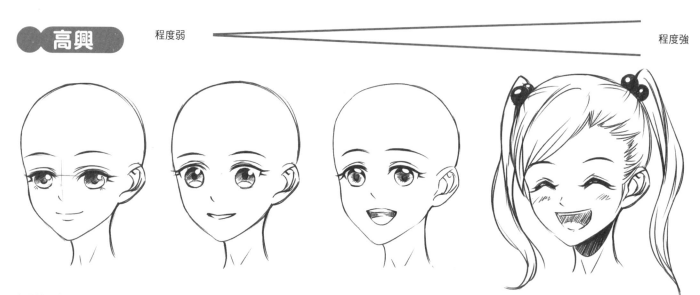

高興的五官，眉毛會向上彎，眉毛與眼睛的距離會越來越大，這是最主要的一點；其次嘴角的弧度是向上翹的，十分開心的時候眼睛會閉上，還會有笑出眼淚的狀況。

生氣

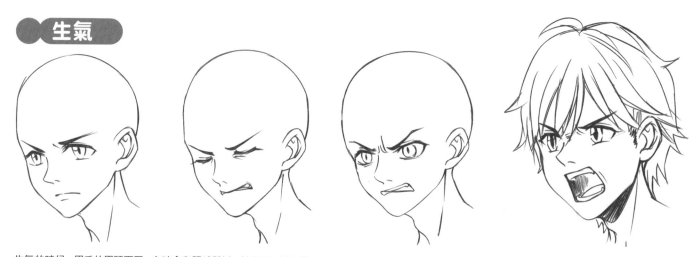

生氣的時候，眉毛的眉頭下壓，有時會和眼睛貼近，並在眉心皺出「川」字形皺褶。眼睛的瞳孔縮小，嘴角下壓，最生氣的時候嘴巴會張開得像怒吼一般。

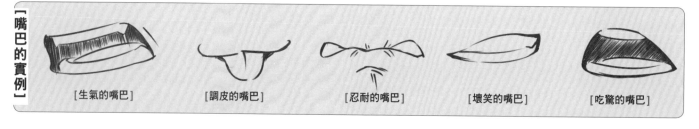

［嘴巴的實例］

[生氣的嘴巴]　　[調皮的嘴巴]　　[忍耐的嘴巴]　　[壞笑的嘴巴]　　[吃驚的嘴巴]

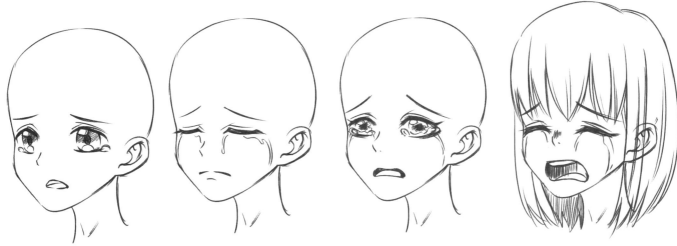

傷心的五官，眉毛會向下彎，基本是眉頭提升，眉尾下壓，眼睛也會下彎，有時會閉起來，眼淚從眼角的兩邊流出，流在臉頰時會有弧度的表現。嘴角同樣是下壓的。

震驚

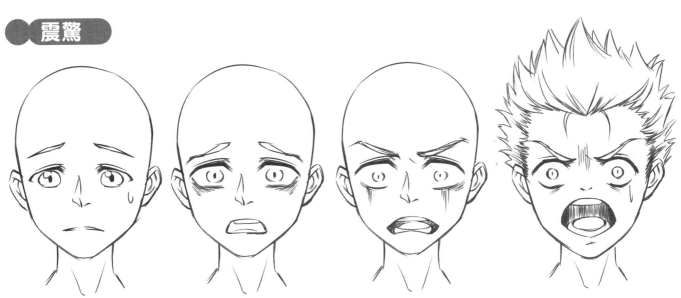

震驚的五官，程度較輕的時候，會往兩邊彎曲或是壓低眉頭，但如果驚嚇程度較重，眉頭就會下壓，變成生氣時的眉毛，眼睛的瞳孔畫得較小，眼白的部分較多，嘴巴會慢慢張開，呈「O」字形。

小 提 示

表情有細微差異，眉毛上揚，嘴巴同樣是笑，但是前者是壞笑，而後者就是自信的笑。

眼睛閉上，嘴巴張開，眉毛也同樣是彎曲的，但前者眉尾距眼睛近，就是無奈的笑，而後者眉頭距眼睛近，就是喜悅的笑。

3.1.2 用表情就能表現的人物性格

每個人的表情都不會相同，一個人會做出什麼樣的表情和他的性格有很大關係。考慮好筆下的角色是什麼樣的性格，再來給他畫出符合他的表情吧！不然的話角色就會「崩」掉啦！

隨性的角色

吃驚的時候表情並不會太誇張，
只會簡單地抬一下眉。

角色怕麻煩，所以表情
也顯得很不情願。

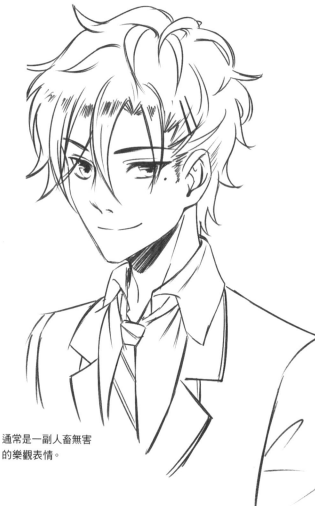

通常是一副人畜無害
的樂觀表情。

內向的角色

連吃驚的時候也是略帶憂傷，眉
頭下壓，嘴巴不會張得太開。

容易害羞，會經常出現
難為情的表情。

容易哭泣，但是想要忍住，所以嘴巴
緊緊抿住了。

傲嬌的角色

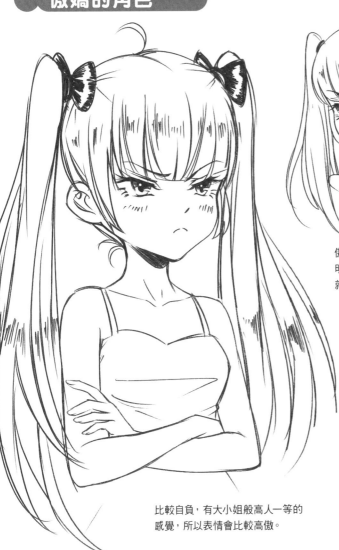

傲嬌角色最顯著的表情，明明生著氣卻在臉紅，也就是所謂的心口不一。

被拆穿時臉紅得厲害，並且會很慌張地想要掩飾，所以吃驚的表情比較誇張。

比較自負，有大小姐般高人一等的感覺，所以表情會比較高傲。

強勢的角色

認真時也會笑，因為對自己很有自信，所以笑得比較自負。

受到挑釁時會顯得比較狂，會擺出仰起頭嘲笑對方的表情。

通常比較冷酷，一副「不想死就別來惹我」的表情。

3.1.3 表情的運用實例

實際上，在漫畫中運用表情時，常用一些情緒符號來輔助人物表情的表現，讓角色的表情更加生動，下面就讓我們用一小段劇情來表現漫畫中的表情吧！

[情緒符號的運用實例]

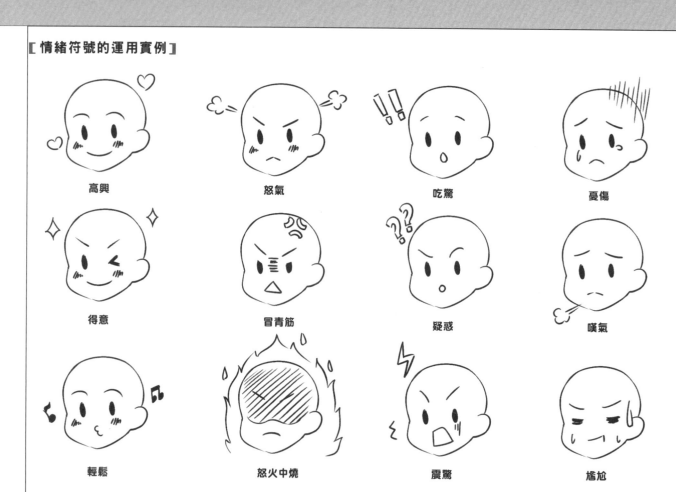

高興	怒氣	吃驚	憂傷
得意	冒青筋	疑惑	嘆氣
輕鬆	怒火中燒	震驚	尷尬

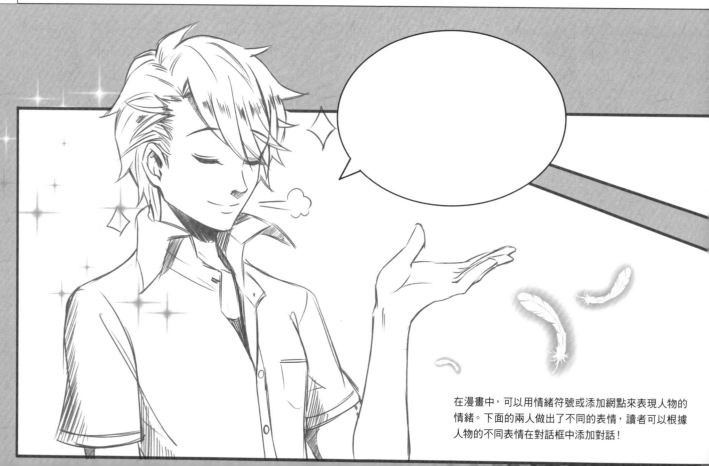

在漫畫中，可以用情緒符號或添加網點來表現人物的
情緒。下面的兩人做出了不同的表情，讀者可以根據
人物的不同表情在對話框中添加對話！

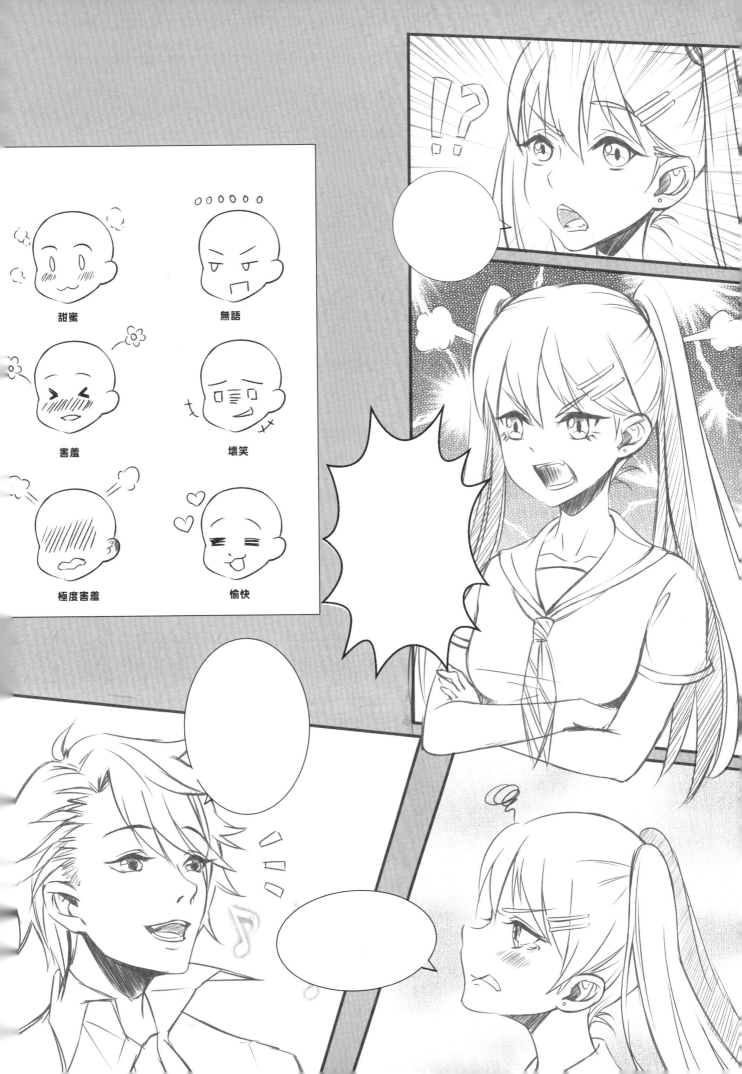

甜蜜　　　　　無語

害羞　　　　　壞笑

極度害羞　　　愉快

3.1.4 繪製猜不透的內心與複雜的表情

除了一些基本的喜怒哀樂表情以外，還有許多複雜的表情，這些表情會給人物添加不一樣的魅力，也能塑造出與眾不同的角色，這樣的漫畫才有趣嘛！

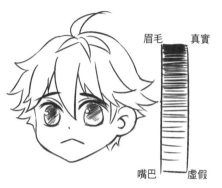

即使換上其他的嘴巴表情，但眉毛表現得是憂傷表情，依然會給人憂傷的感覺。

人有時候會做出違背自己內心的表情，但是依然可以從其虛假的表情上判斷出他真實的內心想法，這是因為人的眉毛會反映出內心的真實情感，即使嘴巴做出了多種多樣的虛假表情。

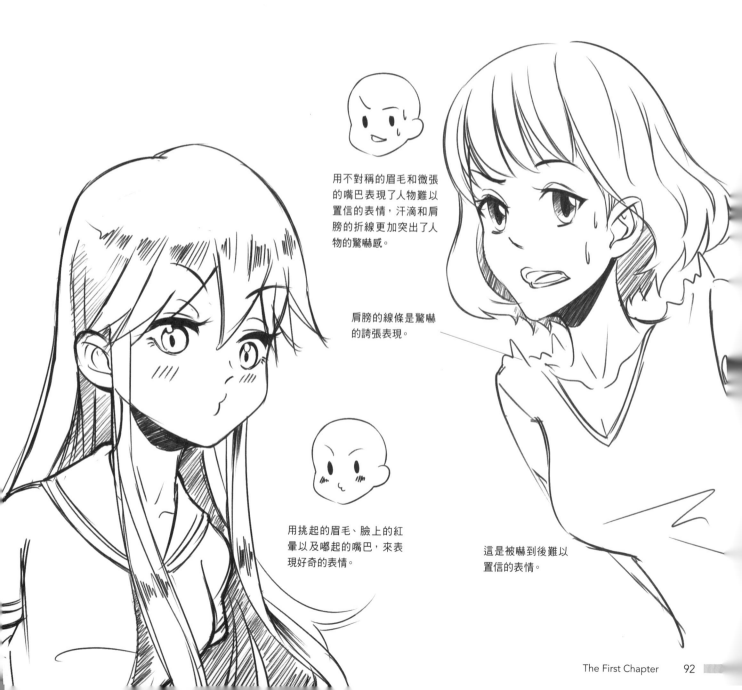

用不對稱的眉毛和微張的嘴巴表現了人物難以置信的表情，汗滴和肩膀的折線更加突出了人物的驚嚇感。

肩膀的線條是驚嚇的誇張表現。

用挑起的眉毛、臉上的紅暈以及嘟起的嘴巴，來表現好奇的表情。

這是被嚇到後難以置信的表情。

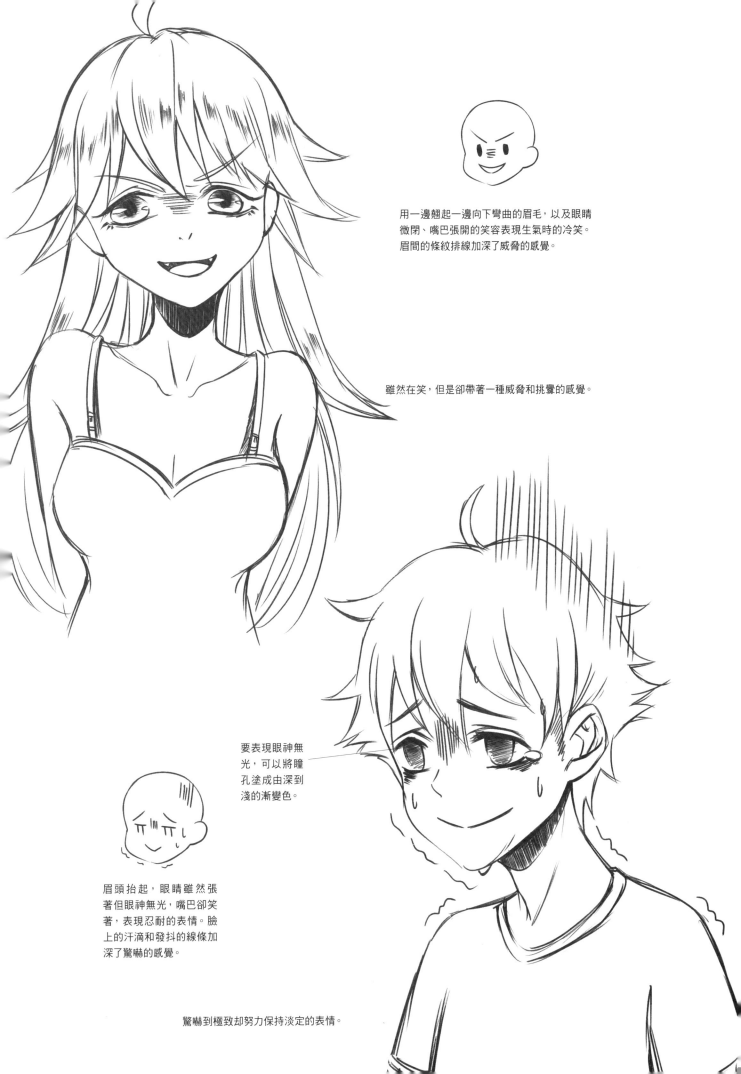

用一邊翹起一邊向下彎曲的眉毛，以及眼睛微閉、嘴巴張開的笑容表現生氣時的冷笑。眉間的條紋排線加深了威脅的感覺。

雖然在笑，但是卻帶著一種威脅和挑釁的感覺。

要表現眼神無光，可以將瞳孔塗成由深到淺的漸變色。

眉頭抬起，眼睛雖然張著但眼神無光，嘴巴卻笑著，表現忍耐的表情。臉上的汗滴和發抖的線條加深了驚嚇的感覺。

驚嚇到極致卻努力保持淡定的表情。

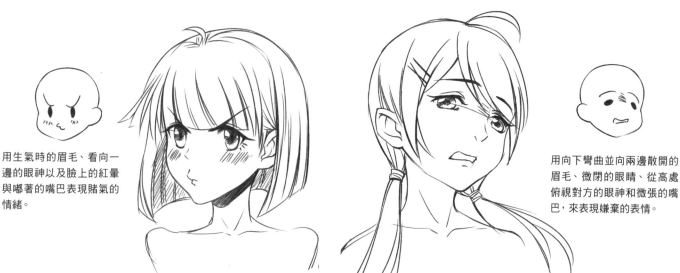

用生氣時的眉毛、看向一邊的眼神以及臉上的紅暈與嘟著的嘴巴表現賭氣的情緒。

用向下彎曲並向兩邊散開的眉毛、微閉的眼睛、從高處俯視對方的眼神和微張的嘴巴，來表現嫌棄的表情。

技巧提升小課堂

根據步驟和灰度圖完整畫出這個媚笑少年的表情吧！

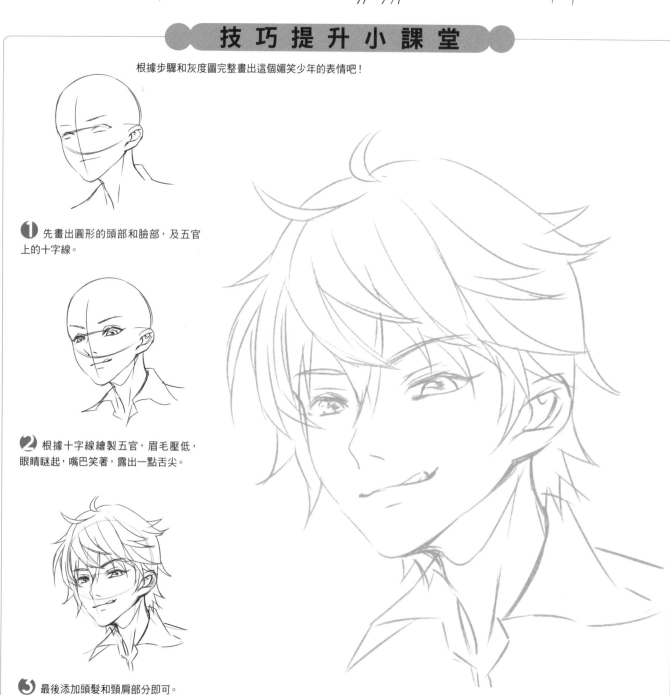

❶ 先畫出圓形的頭部和臉部，及五官上的十字線。

❷ 根據十字線繪製五官，眉毛壓低，眼睛瞇起，嘴巴笑著，露出一點舌尖。

❸ 最後添加頭髮和頸肩部分即可。

走開，我才沒有在畫木乃伊

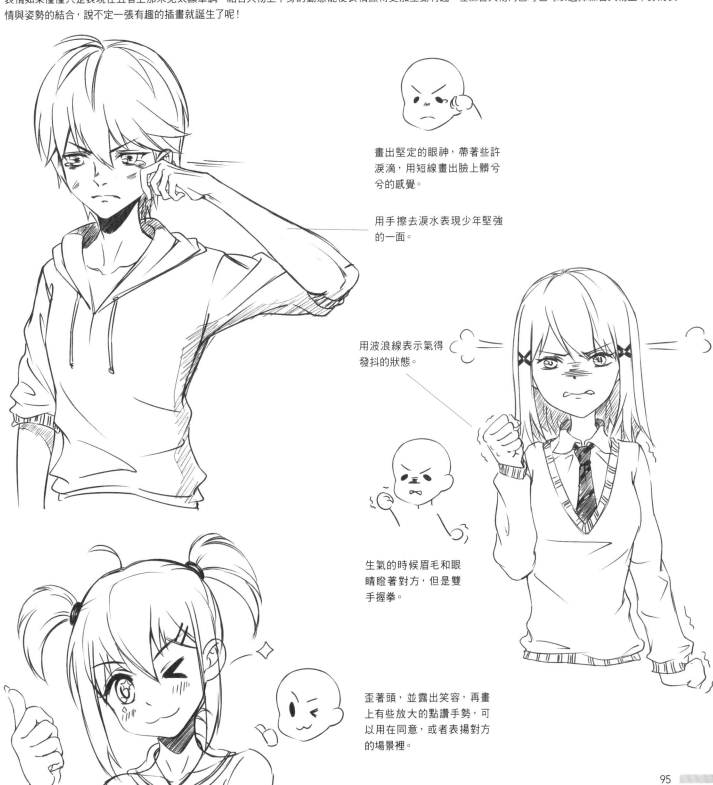

身體結構與動態對於初學者來說是兩大難題，人物的動態千變萬化，怎樣才能記得住呢？ 我最開始也是這麼想的，後來掌握了一定的運動規律，就能自然地畫出好看的動態了。

3.2.1 將面部表情與姿勢結合

表情如果僅僅只是表現在五官上那未免太顯單調，結合人物上半身的動態能使表情顯得更加生動有趣。在練習人物角色時也可以選擇練習人物上半身的表情與姿勢的結合，說不定一張有趣的插畫就誕生了呢！

畫出堅定的眼神，帶著些許淚滴，用短線畫出臉上髒兮兮的感覺。

用手擦去淚水表現少年堅強的一面。

用波浪線表示氣得發抖的狀態。

生氣的時候眉毛和眼睛瞪著對方，但是雙手握拳。

歪著頭，並露出笑容，再畫上有些放大的點讚手勢，可以用在同意，或者表揚對方的場景裡。

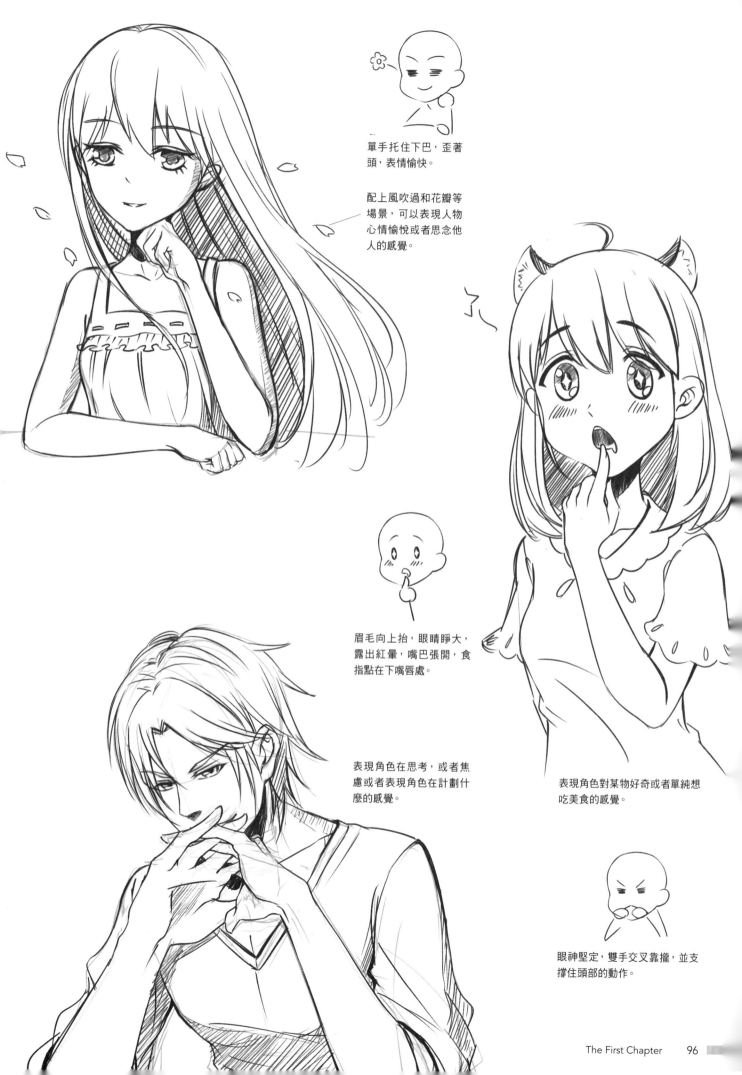

單手托住下巴，歪著頭，表情愉快。

配上風吹過和花瓣等場景，可以表現人物心情愉悅或者思念他人的感覺。

眉毛向上抬，眼睛睜大，露出紅暈，嘴巴張開，食指點在下嘴唇處。

表現角色在思考，或者焦慮或者表現角色在計劃什麼的感覺。

表現角色對某物好奇或者單純想吃美食的感覺。

眼神堅定，雙手交叉靠攏，並支撐住頭部的動作。

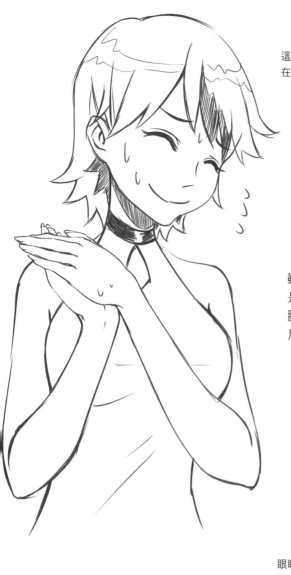

這是常用的尷尬表情，表現角色
在勉強自己賠笑的感覺。

雖然眼睛和嘴巴在笑，但
是眉毛卻是難過的樣子，
臉上的汗滴和交疊放置在
肩上的手要著重表現。

眼睛張大，眉毛彎曲，臉頰上有大片的
紅暈，嘴巴張開，表現害羞的樣子。

用手捧住臉頰兩邊，感覺角色已經羞愧到想用
手遮住自己的地步。

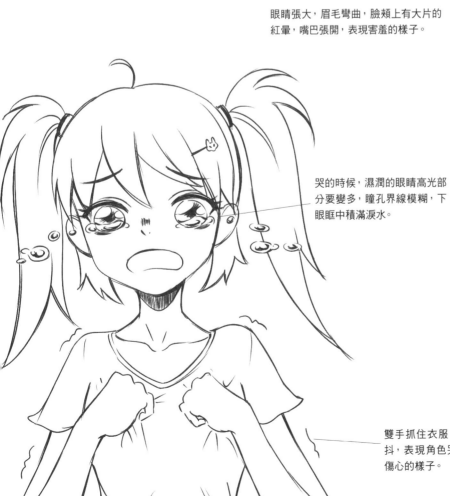

哭的時候，濕潤的眼睛高光部
分要變多，瞳孔界線模糊，下
眼眶中積滿淚水。

眉毛向下彎曲，眼睛張大，眼
睛下方有淚水飄散在空中。

雙手抓住衣服，肩膀顫
抖，表現角色哭得十分
傷心的樣子。

3.2.2 常見動態的演練

漫畫和插畫通常都是靜止畫面,那如何表現動態的感覺呢?除了用速度線,最重要的是要把人物的重心畫得不平衡,即截取整個連貫動作中的一幀畫面來表現,透過這一幀畫面中人物動作的「不平衡感」,從而使人物有「動」的趨勢。

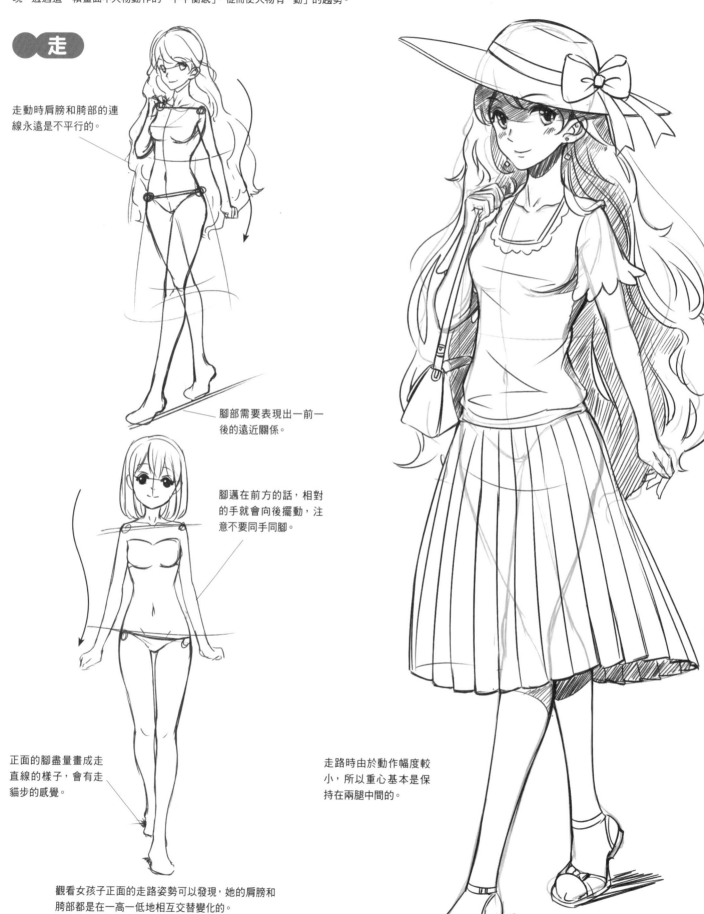

走

走動時肩膀和胯部的連線永遠是不平行的。

腳部需要表現出一前一後的遠近關係。

腳邁在前方的話,相對的手就會向後擺動,注意不要同手同腳。

正面的腳盡量畫成走直線的樣子,會有走貓步的感覺。

走路時由於動作幅度較小,所以重心基本是保持在兩腿中間的。

觀看女孩子正面的走路姿勢可以發現,她的肩膀和胯部都是在一高一低地相互交替變化的。

跑

相比起走動，跑起來的時候胸腔和胯部的體塊扭轉會更加明顯。

腿的前後關係會有明顯變化，甚至還會造成透視的長短變化。

頭髮向後吹動，衣服由於慣性懸空。

手臂的擺動會更加明顯，甚至會擺到胸口處。

前方的腳可以畫出腳底，表現運動的頻率快。

除了表現出人物動態，人物頭髮和衣服的飄動、汗滴、腳下的塵土以及人物周圍的速度線會讓人物更有動感。

正面觀察時，如果是快速跑動，身體會向前傾，頭和軀幹的距離就會縮短。

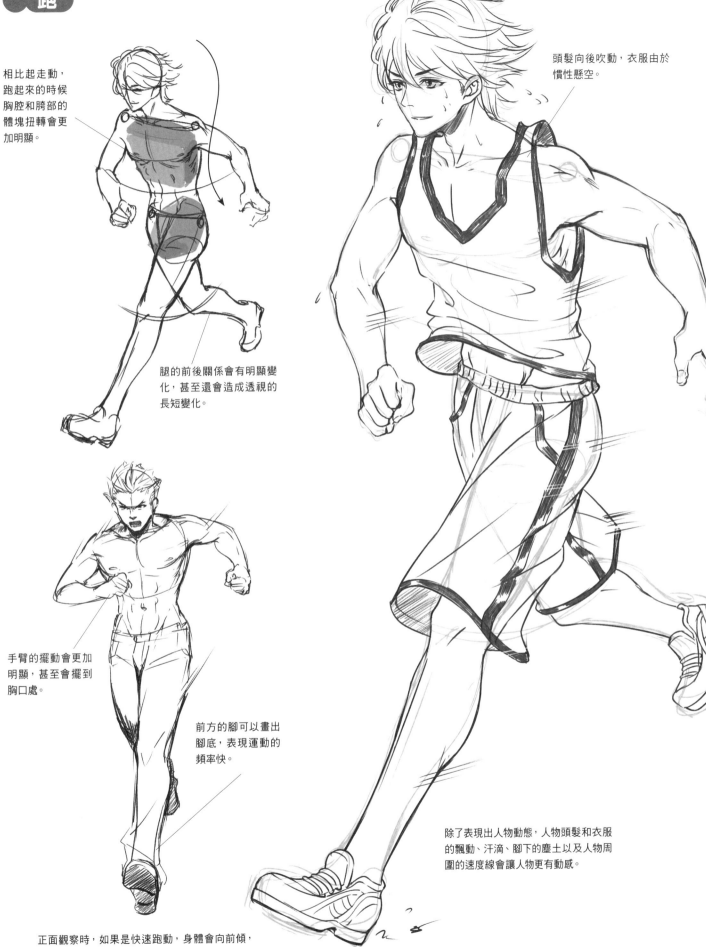

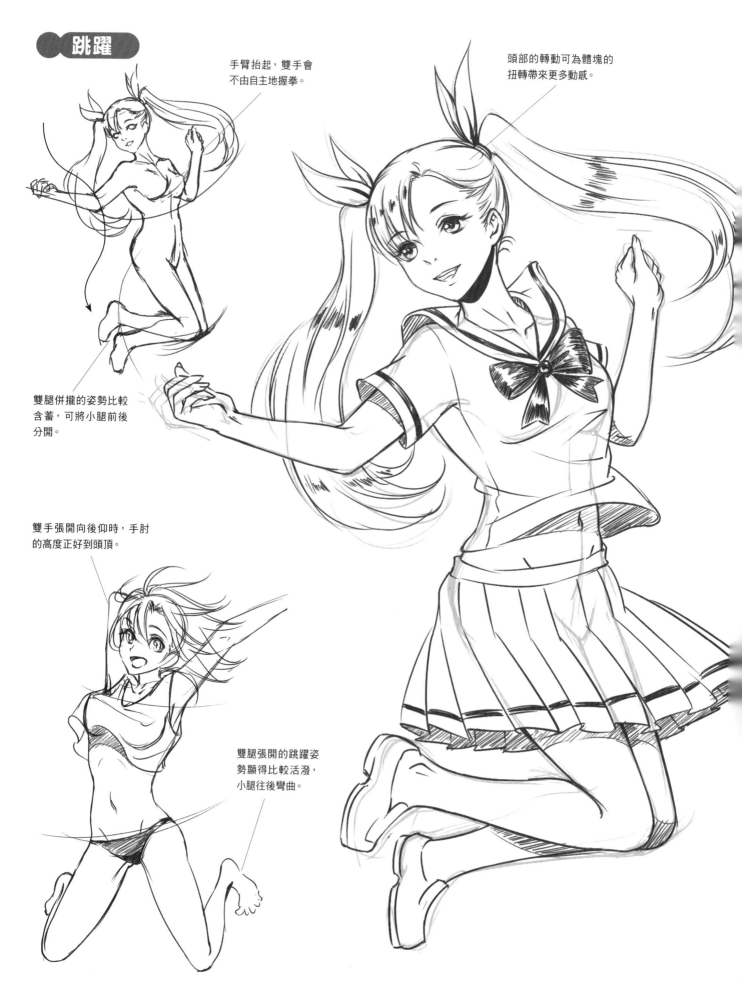

跳躍

手臂抬起，雙手會不由自主地握拳。

頭部的轉動可為體塊的扭轉帶來更多動感。

雙腿併攏的姿勢比較含蓄，可將小腿前後分開。

雙手張開向後仰時，手肘的高度正好到頭頂。

雙腿張開的跳躍姿勢顯得比較活潑，小腿往後彎曲。

在表現比較陽光、充滿活力的角色時，可以用到這樣的跳躍方式，這比併膝跳更有動感。

表現跳躍時一般選取在最高處時的動作，這時畫面中角色的頭髮和衣服裙襬都有一瞬間的滯空感，衣服和裙子都能看到裡襯的部分。

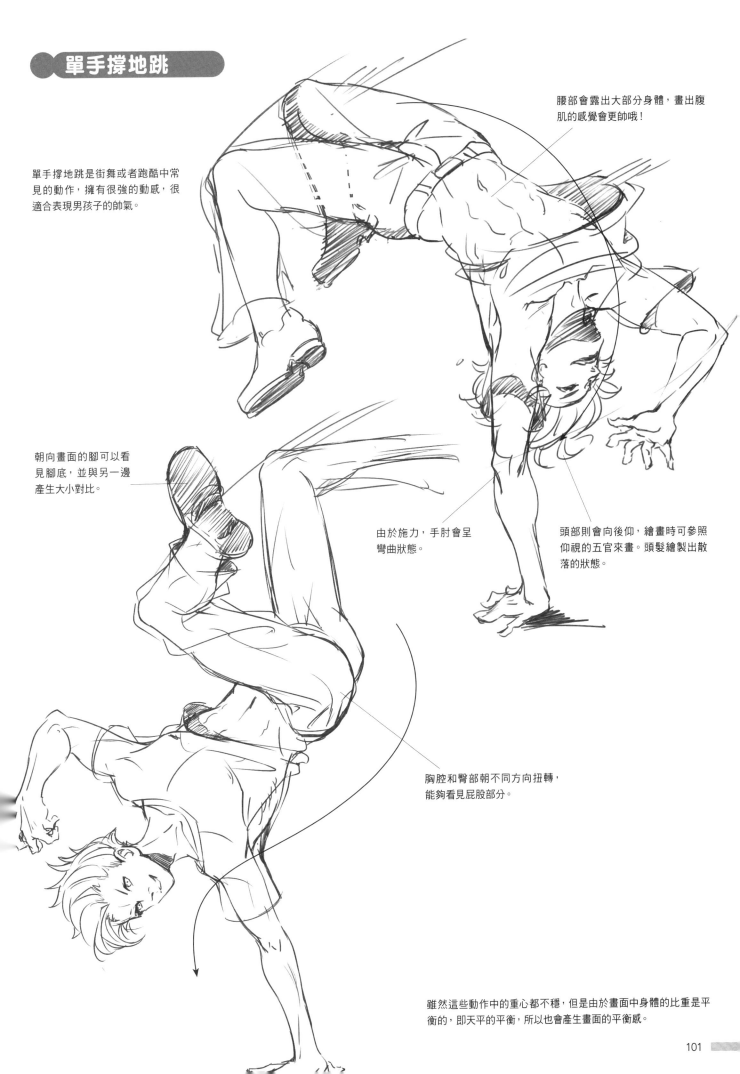

單手撐地跳

單手撐地跳是街舞或者跑酷中常見的動作，擁有很強的動感，很適合表現男孩子的帥氣。

腰部會露出大部分身體，畫出腹肌的感覺會更帥哦！

朝向畫面的腳可以看見腳底，並與另一邊產生大小對比。

由於施力，手肘會呈彎曲狀態。

頭部則會向後仰，繪畫時可參照仰視的五官來畫。頭髮繪製出散落的狀態。

胸腔和臀部朝不同方向扭轉，能夠看見屁股部分。

雖然這些動作中的重心都不穩，但是由於畫面中身體的比重是平衡的，即天平的平衡，所以也會產生畫面的平衡感。

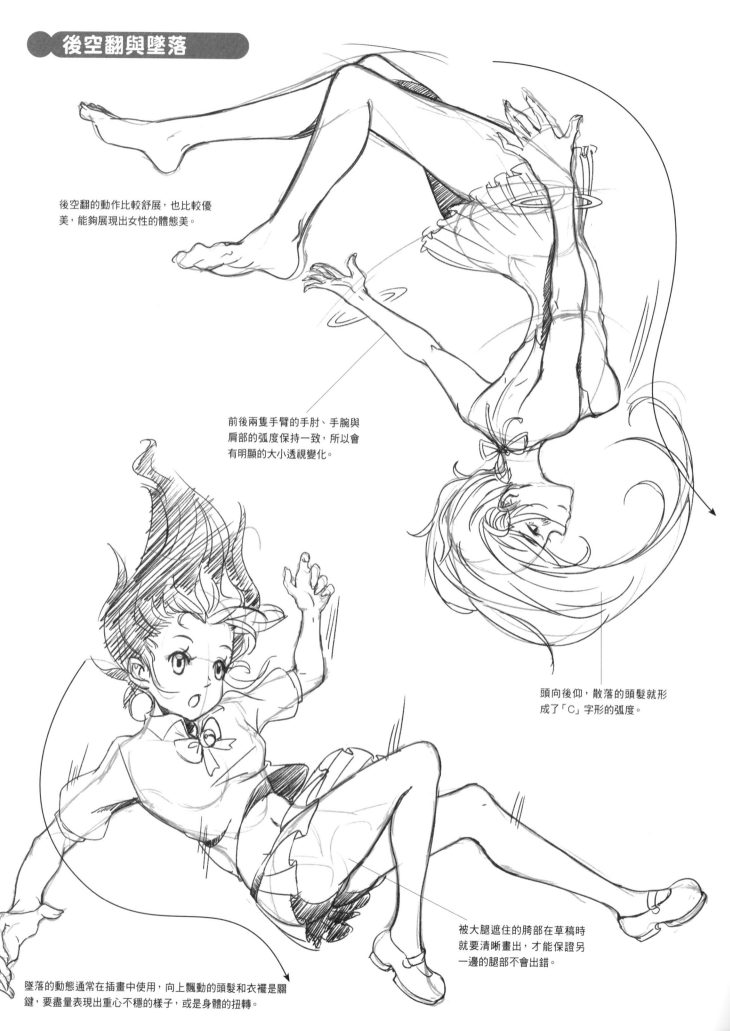

後空翻與墜落

後空翻的動作比較舒展，也比較優美，能夠展現出女性的體態美。

前後兩隻手臂的手肘、手腕與肩部的弧度保持一致，所以會有明顯的大小透視變化。

頭向後仰，散落的頭髮就形成了「C」字形的弧度。

被大腿遮住的胯部在草稿時就要清晰畫出，才能保證另一邊的腿部不會出錯。

墜落的動態通常在插畫中使用，向上飄動的頭髮和衣襬是關鍵，要盡量表現出重心不穩的樣子，或是身體的扭轉。

3.2.3 具有張力的誇張動態

很多時候我們會覺得一些大大們畫的圖好讚，好有衝擊力。其實大大們都使用了一個祕術，那就是透視變形，尤其是在廣角透視下，人物會顯得非常有空間感和縱深感，讓人覺得這不僅僅只是一張平面的畫，更是一個真實立體的人物！

俯視人物的畫法

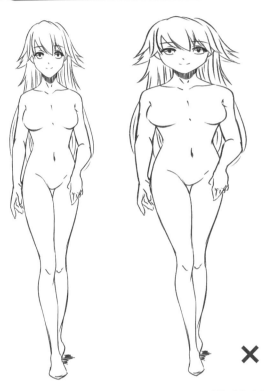

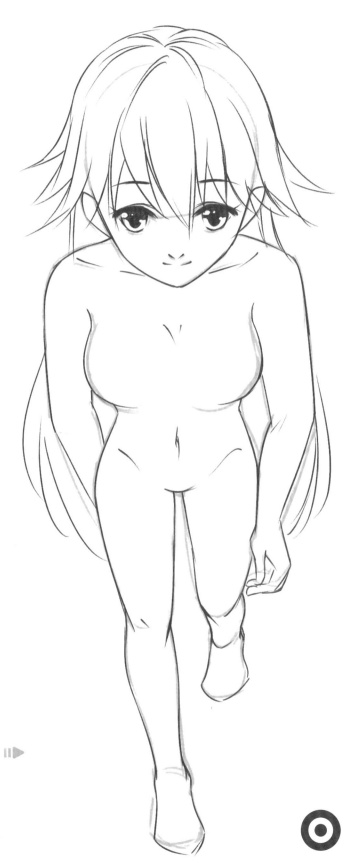

僅僅透過將平面的人物拉伸變形，是不能變成俯視角度的，
只會將人物變得更奇怪而已。

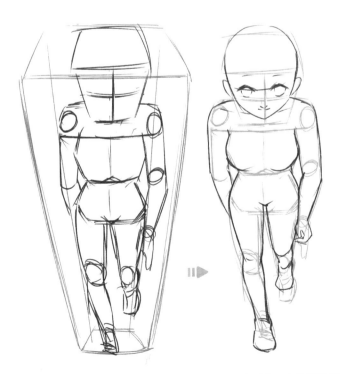

初學者可以先將透視長方體畫出
來，在長方體中用方體和圓柱體的
體塊將人物的動態表現出來。

再畫出人體的肌肉結構等部
分，這個部分需要初學者多
進行資料的收集和觀察。

最後再進行一些局部的修改和五官等的描繪，可以用圓圈來輔助自
己進行透視結構的理解，方便觀察各部分角度的變化是否合理。

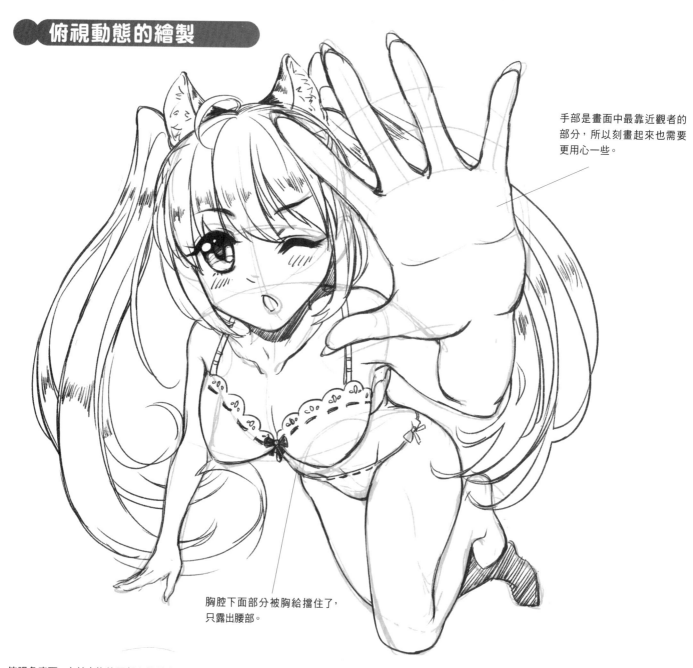

手部是畫面中最靠近觀者的部分，所以刻畫起來也需要更用心一些。

胸腔下面部分被胸給擋住了，只露出腰部。

俯視角度下，由於人物的頭部和胸腔部分變大，也很顯眼，所以需要仔細刻畫，運用華麗的髮型增加畫面飽滿度是一個不錯的選擇。

將身體的各部分，按照動作以及透視的大小進行分區塊表現，首先表現最靠近畫面的手和頭部，其次是胸腔再到胯部和大腿，另一隻手和小腿部分比重最小，距離最遠，可簡略一些。

在空中跳躍的動作，在俯視的角度下，可將人體的動態趨勢畫成「C」字形的感覺。

仰視人物的畫法

人物右肩由於角度的變化，以及胸腔遮擋，能看到的部分會很少。

雖然是仰視的角度，但是肩膀依然比臀部要寬，這點不會變。

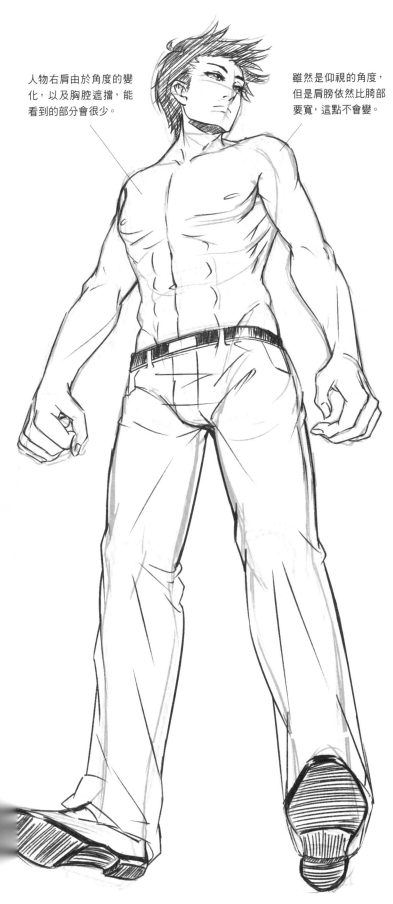

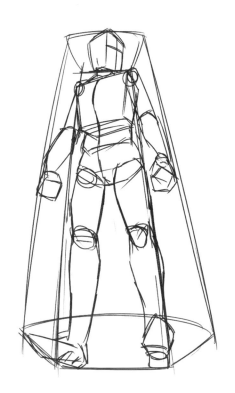

1 首先將仰視的長方體繪製出來，再用方體與圓柱體的組合將人體的體塊朝向以及大小位置繪製出來。

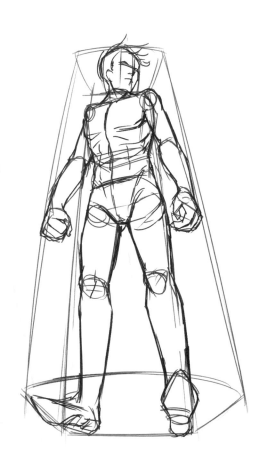

2 在方體結構的基礎上將人物的肌肉結構繪製出來，視點在人物腳部以下，所以鞋底、手、臀部以及下巴的底面都能看到。

由於人物的腳和腿部比較靠近畫面，而頭部是最遠離畫面的，所以刻畫的時候，注意不要太過拘泥於頭部去刻畫。

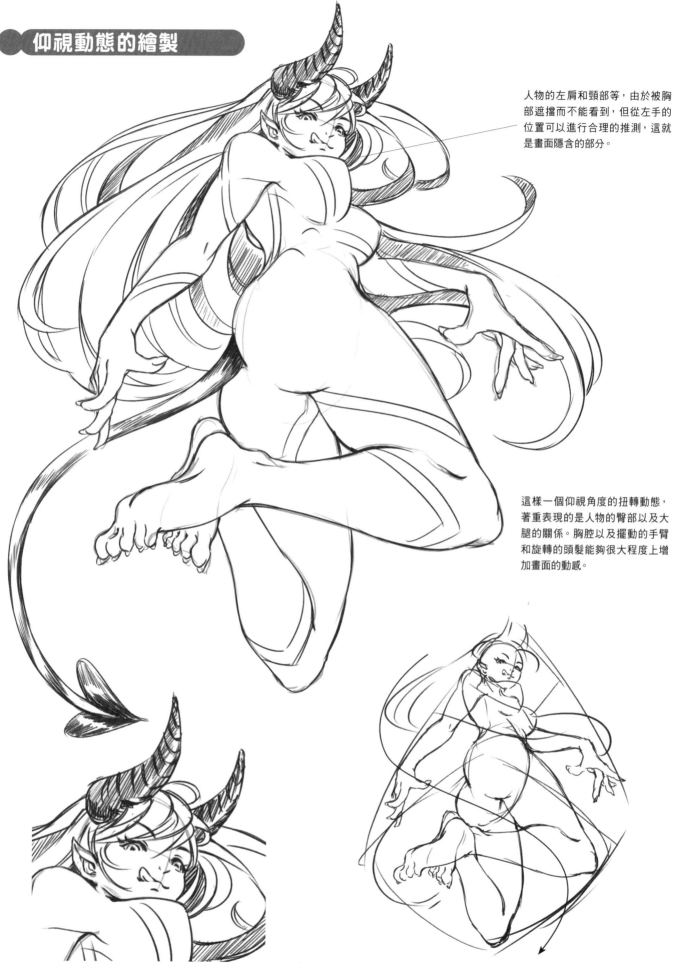

人物的左肩和頸部等,由於被胸部遮擋而不能看到,但從左手的位置可以進行合理的推測,這就是畫面隱含的部分。

這樣一個仰視角度的扭轉動態,著重表現的是人物的臀部以及大腿的關係。胸腔以及擺動的手臂和旋轉的頭髮能夠很大程度上增加畫面的動感。

仰視的女性角色,不用畫下眼皮,將上眼皮的厚度加深,鼻子不用太過明顯,可將下嘴唇的厚度表現出來,這樣的五官會更加性感。

扭轉的「S」形動態,再結合仰視的廣角透視,畫面的縱深感就一下子體現出來了。

3.2.4 小動作更能表現人物的個性

將一些自己平時會做的小動作加到角色身上，角色的性格就會立刻顯現出來了。這些小動作也是角色本身的萌點，對角色關的性格氣質表現十分有幫助。讀者也可以試著畫一畫自己喜歡的角色做出這樣那樣的小動作的樣子，說不定會被自己筆下的角色給萌到呢！

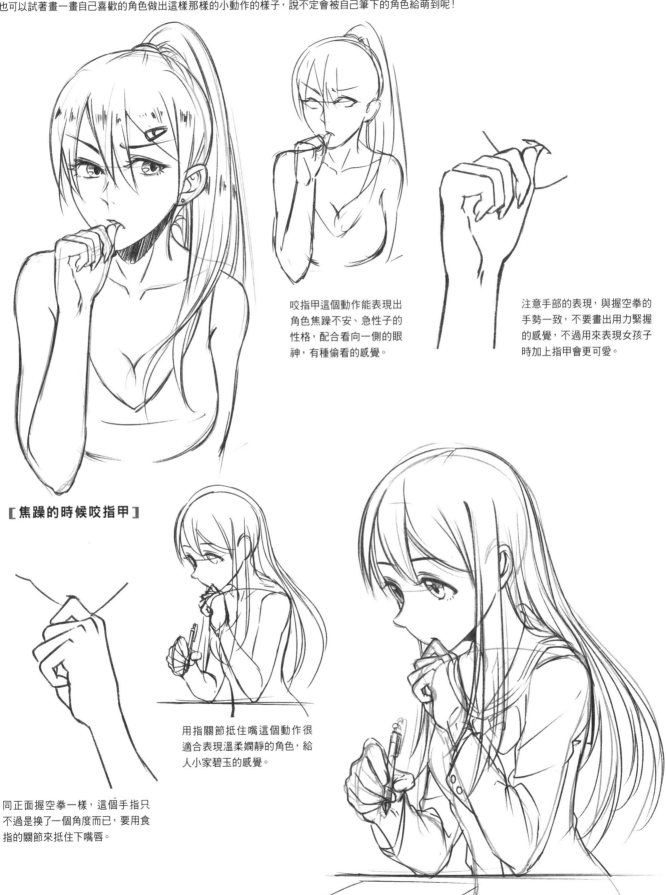

咬指甲這個動作能表現出角色焦躁不安、急性子的性格，配合看向一側的眼神，有種偷看的感覺。

注意手部的表現，與握空拳的手勢一致，不要畫出用力緊握的感覺，不過用來表現女孩子時加上指甲會更可愛。

[焦躁的時候咬指甲]

用指關節抵住嘴這個動作很適合表現溫柔嫻靜的角色，給人小家碧玉的感覺。

同正面握空拳一樣，這個手指只不過是換了一個角度而已，要用食指的關節來抵住下嘴唇。

[思考時用指關節抵住嘴]

107

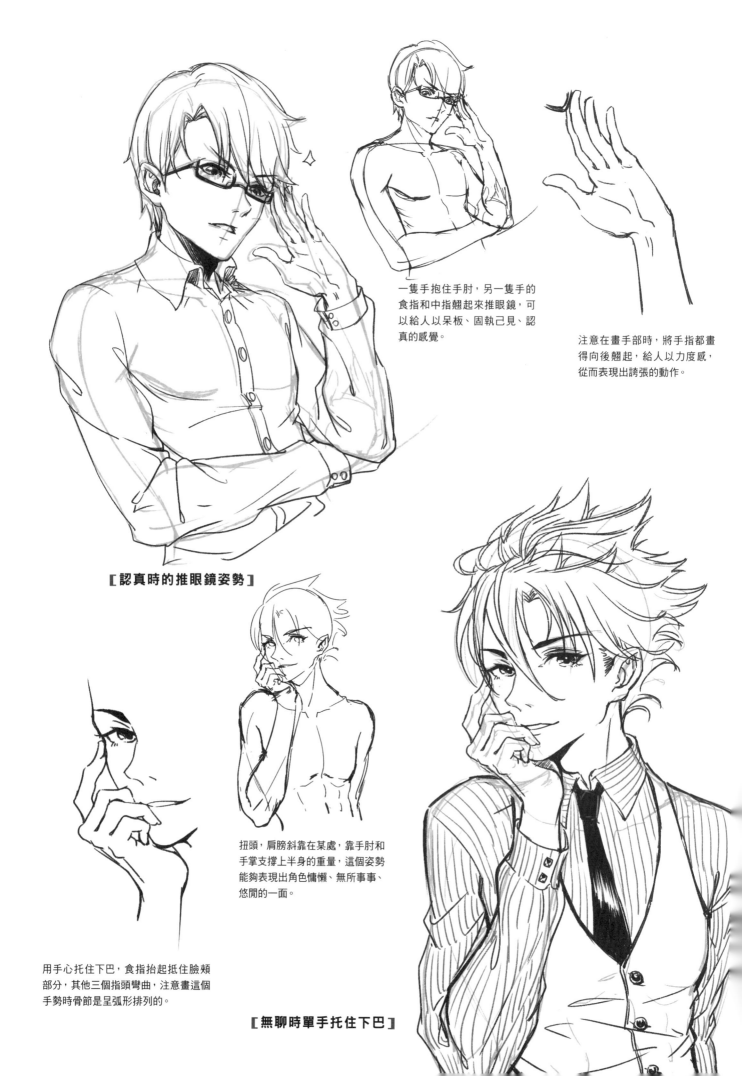

一隻手抱住手肘，另一隻手的
食指和中指翹起來推眼鏡，可
以給人以呆板、固執己見、認
真的感覺。

注意在畫手部時，將手指都畫
得向後翹起，給人以力度感，
從而表現出誇張的動作。

[認真時的推眼鏡姿勢]

扭頭，肩膀斜靠在某處，靠手肘和
手掌支撐上半身的重量，這個姿勢
能夠表現出角色慵懶、無所事事、
悠閒的一面。

用手心托住下巴，食指抬起抵住臉頰
部分，其他三個指頭彎曲，注意畫這個
手勢時骨節是呈弧形排列的。

[無聊時單手托住下巴]

技 巧 提 升 小 課 堂

根據給出的步驟以及手部的提示完成這個角色的動作繪制吧！

指頭向上翹起，顯得更有力度，將第一個骨節部分畫大一些，其他兩個骨節往裡收會比較好看。

❶ 先畫出圓形的頭部和身體的扭曲動勢，以及手臂位置。

❷ 將五官的位置、身體軀幹和手勢的大致形狀畫出來。

❸ 添加頭髮和衣服部分，並將手勢的線條加重處理。

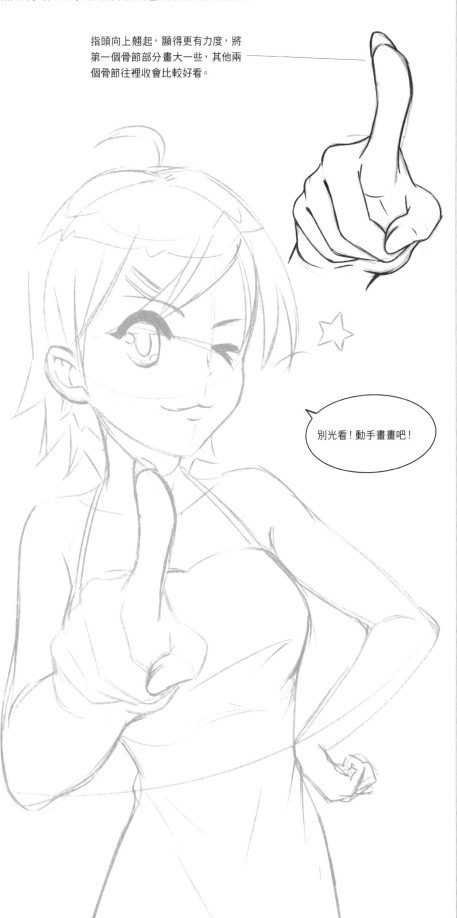

別光看！動手畫畫吧！

換個角度就不會畫的一定不只我一個吧

初學者時期的我常有這樣一個煩惱，就是無論如何也不能再畫出同一個角色。這是因為腦中沒有對角色的立體認識，只有平面認識的結果。

3.3.1 畫師都是導演，鏡頭的設置

要克服二維的思考方式，用立體的攝影方式來繪製漫畫角色，將漫畫角色置於背景之中，用畫筆將鏡頭所展現的東西描繪出來。

同一個人物，在不同的鏡頭、不同的角度下會有不同的展現效果，但是不論怎樣變，角色本身是不會變的。

[半側面的人物帶有立體感]

[局部的特寫富有細節感]

[正面的人物清楚地展示出人物的整體效果]

[側面的人物有厚度感]

3.3.2 對角色要有3D認識

相信讀者們都看過3D動畫,玩過3D遊戲,這些遊戲和動畫中的角色,最開始在設計的時候並不是直接用3D模型製作的,而是首先由設計師設計出角色的外觀,並畫出三視圖,再由建模師進行三維製作。

三視圖的立體效果

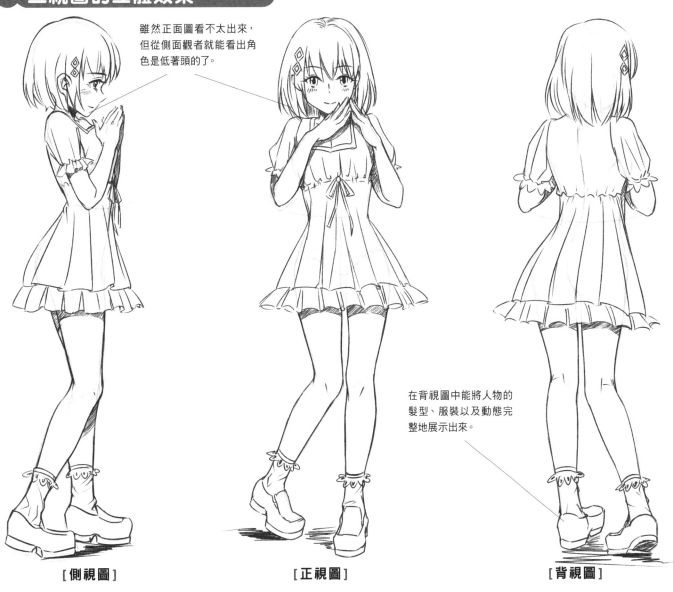

雖然正面圖看不太出來,但從側面觀者就能看出角色是低著頭的了。

在背視圖中能將人物的髮型、服裝以及動態完整地展示出來。

[側視圖]　　　　　[正視圖]　　　　　[背視圖]

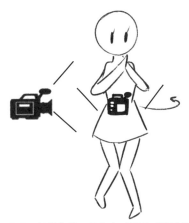

選取了同一個動作的三個角度,正面、側面以及背面對人物進行繪製。僅僅是這三個面,就能將人物的高度、寬度以及厚度表現出來,人物也就有了立體效果。

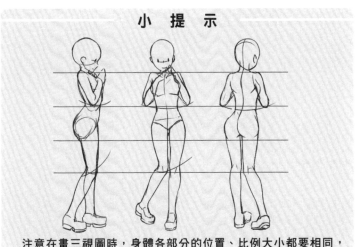

小　提　示

注意在畫三視圖時,身體各部分的位置、比例大小都要相同,並在水平線上,這樣才能給觀者帶來立體的連貫性。

繪製角色的背視圖

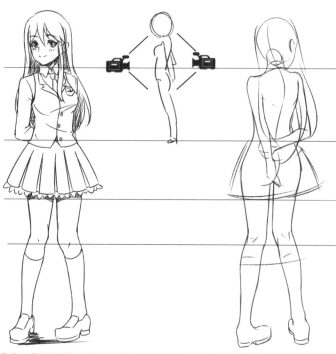

畫出一個正面的女孩子,然後根據畫出的畫面效果試著畫出她的背面。

可根據正視圖把人物的比例及動態畫出來,其實只要把畫紙翻過來就能看到背面的輪廓了。

正視圖中頭部、肩膀及胸腔產生了扭轉關係,背面人物的頭頸肩關係也要產生相應的扭轉變化。

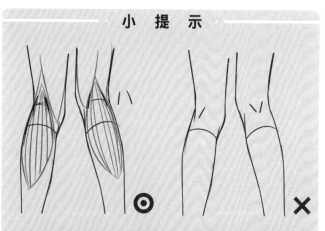

小 提 示

注意腿部的背面,因為小腿的肌肉是一個整體,而大腿分成兩塊,所以膝蓋彎處呈「H」形,而不是正面時的倒「八」字形。

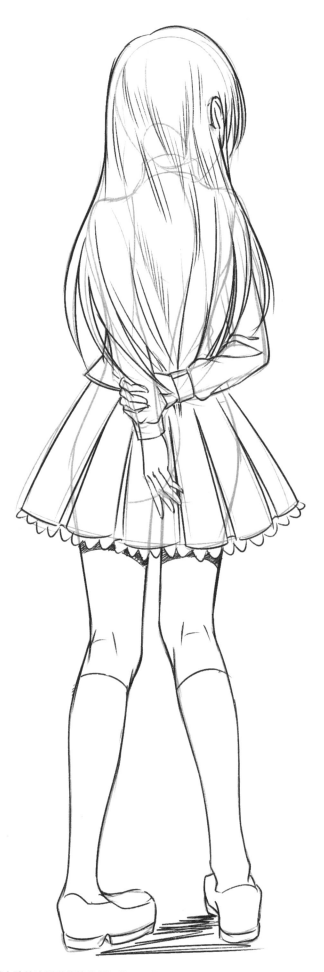

將大致的比例動態等繪製好後,再進行細節繪製,看不到的部分則需根據已有的部分進行合理想像!

繪製角色的側視圖

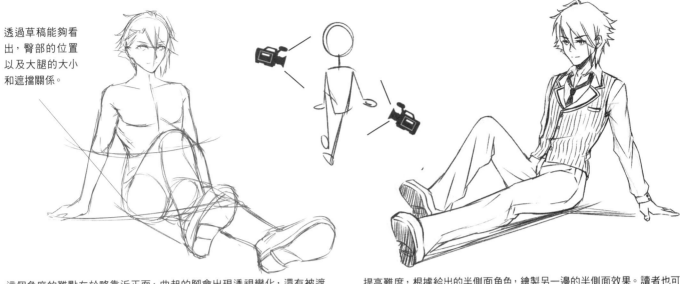

透過草稿能夠看出，臀部的位置以及大腿的大小和遮擋關係。

這個角度的難點在於略靠近正面，曲起的腳會出現透視變化，還有被遮擋的胯部和腿部的連接關係。

提高難度，根據給出的半側面角色，繪製另一邊的半側面效果。讀者也可以嘗試其他角度的繪製。

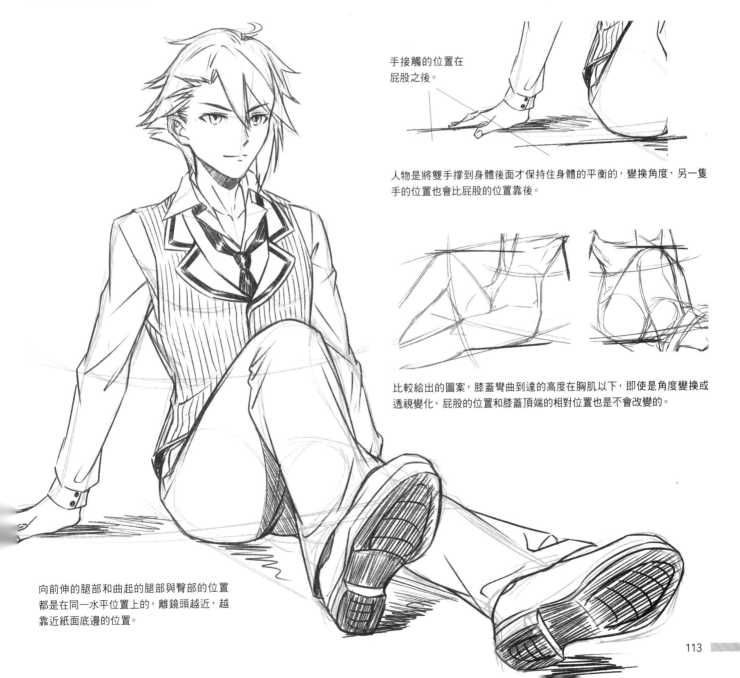

手接觸的位置在屁股之後。

人物是將雙手撐到身體後面才保持住身體的平衡的，變換角度，另一隻手的位置也會比屁股的位置靠後。

比較給出的圖案，膝蓋彎曲到達的高度在胸肌以下，即使是角度變換或透視變化，屁股的位置和膝蓋頂端的相對位置也是不會改變的。

向前伸的腿部和曲起的腿部與臀部的位置都是在同一水平位置上的，離鏡頭越近，越靠近紙面底邊的位置。

3.3.3 抓住角色的特徵

很多時候我們都會遇到一個問題，就是自己設計出了一個角色，但是在畫這個角色的其他角度或是動態時就覺得不像他了。在動畫製作中會出現無數鏡頭、無數動作，但保持同一個角色不變的秘訣，就是保持畫風和角色特徵的不變。

從外形輪廓

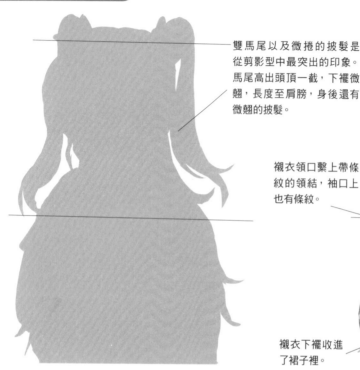

[剪影]

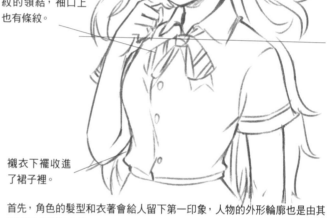

雙馬尾以及微捲的披髮是從剪影型中最突出的印象。馬尾高出頭頂一截，下襬微翹，長度至肩膀，身後還有微翹的披髮。

襯衣領口繫上帶條紋的領結，袖口上也有條紋。

襯衣下襬收進了裙子裡。

首先，角色的髮型和衣著會給人留下第一印象，人物的外形輪廓也是由其髮型和衣著決定的。

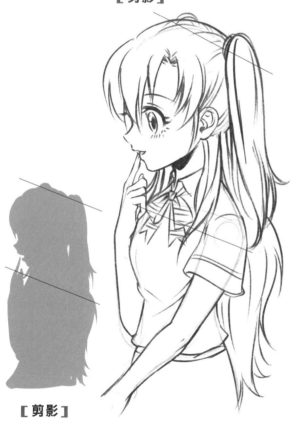

[剪影]

在不同角度時需要注意髮型的長度，比如，在正面時雙馬尾的長度到肩膀，側面時也要剛剛到肩膀才行。

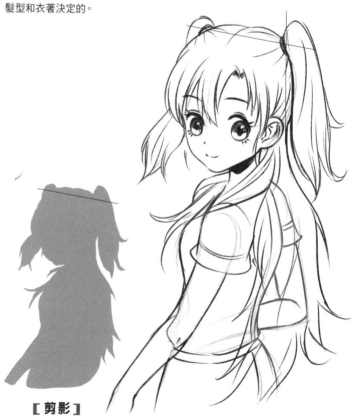

[剪影]

雙馬尾紮的髮髻位置也要與原角色一致，這樣畫出來的角色才能與剪影保持一致。

從細節特徵

再進一步細緻地描繪臉部的細節,斜分的劉海和圓圓的眼睛是角色的特點。

人物的眼睛可以說是最有特色的,改變一點點細節就會造成角色的性格不同,甚至角色的不同。

僅僅改變眼尾的形狀,加長睫毛,角色給人的印象就會發生變化。

人物髮型可以不同,但劉海的形狀基本不變,比如角色的劉海在左眼上方。

如果劉海畫在中間的話,就會給人角色變了的感覺。

只要保持眼睛的形狀特徵和劉海的樣子,人物即使變換了髮型和服裝也還是同一個角色的設定。

即使戴上帽子遮住了劉海,頭髮披下來,只要頭髮的長度和捲曲感,以及眼睛的形狀不變,也能使角色保持同一個人的感覺。

3.4 不想千人一面，從姿態體現人物的性格

除了面部的五官及表情能夠給人帶來性格上的不同之外，身體的動態也能給人帶來不同的感覺。透過動態來表現人物的不同性格，不僅能練習五官的繪製，還能練習動態的表現！

3.4.1 文靜淑女的動態

淑女的姿態無時無刻不給人安靜、柔和的感覺，可以透過一些靜態的動作，加上一些角度的變化以及髮型氣質的表現來展現淑女的文靜性格。

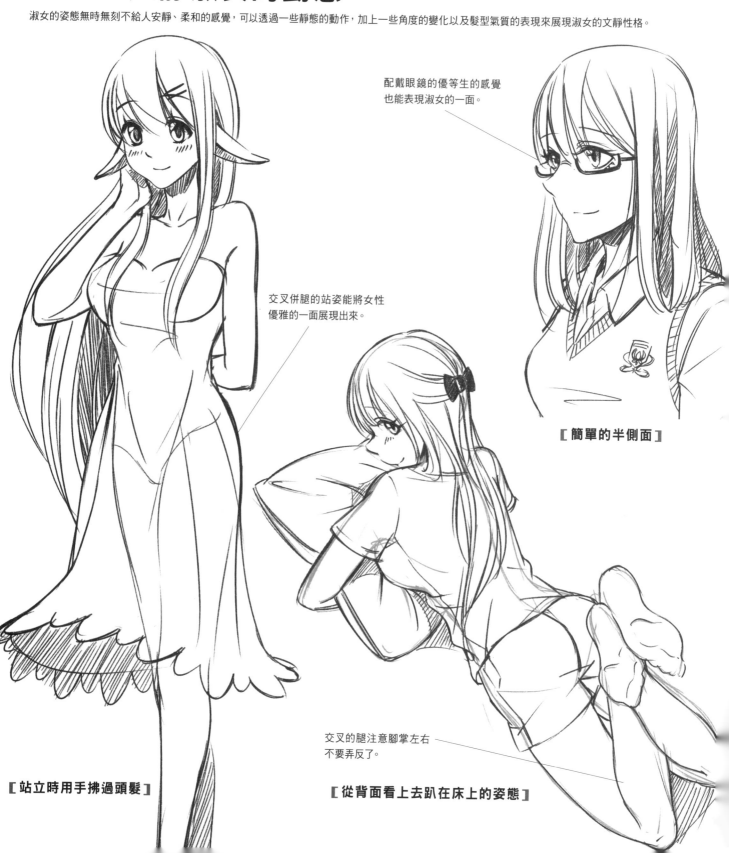

配戴眼鏡的優等生的感覺也能表現淑女的一面。

交叉併腿的站姿能將女性優雅的一面展現出來。

[簡單的半側面]

交叉的腿注意腳掌左右不要弄反了。

[站立時用手拂過頭髮]

[從背面看上去趴在床上的姿態]

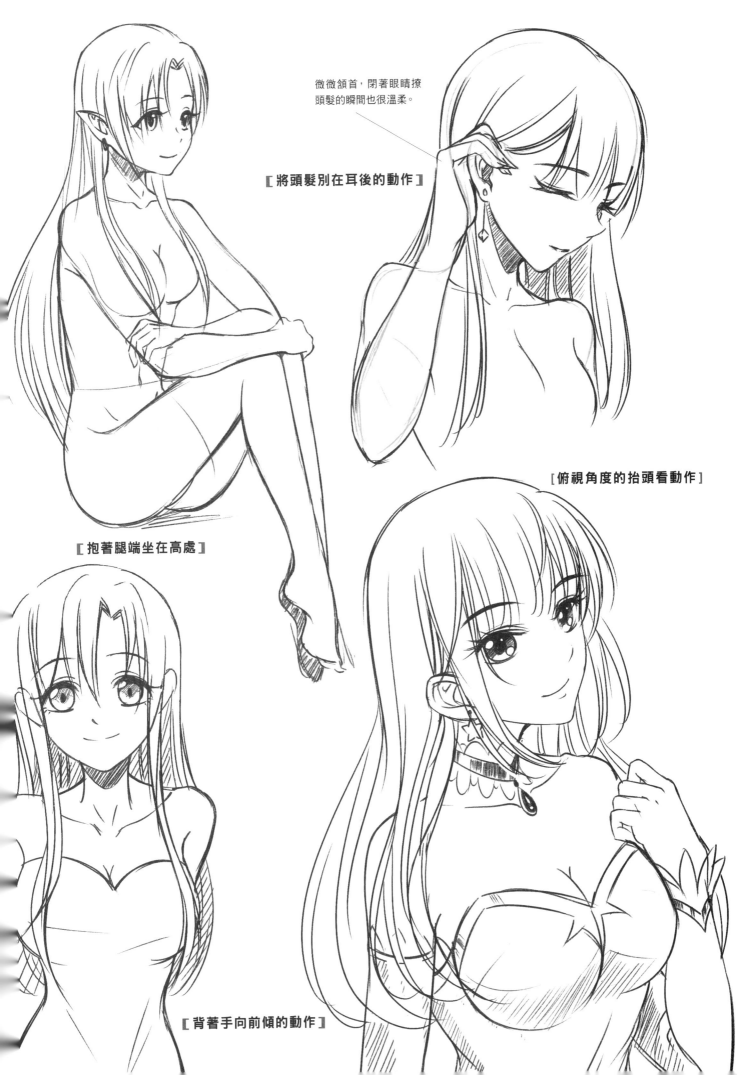

[將頭髮別在耳後的動作]

微微頷首，閉著眼睛撩頭髮的瞬間也很溫柔。

[俯視角度的抬頭看動作]

[抱著腿端坐在高處]

[背著手向前傾的動作]

3.4.2 元氣少女的動態

元氣少女即是充滿活力、精力旺盛的少女，相比起淑女來有著多種多樣豐富的表情，同樣動作幅度也會較大，需要將其活力的一面表現出來。

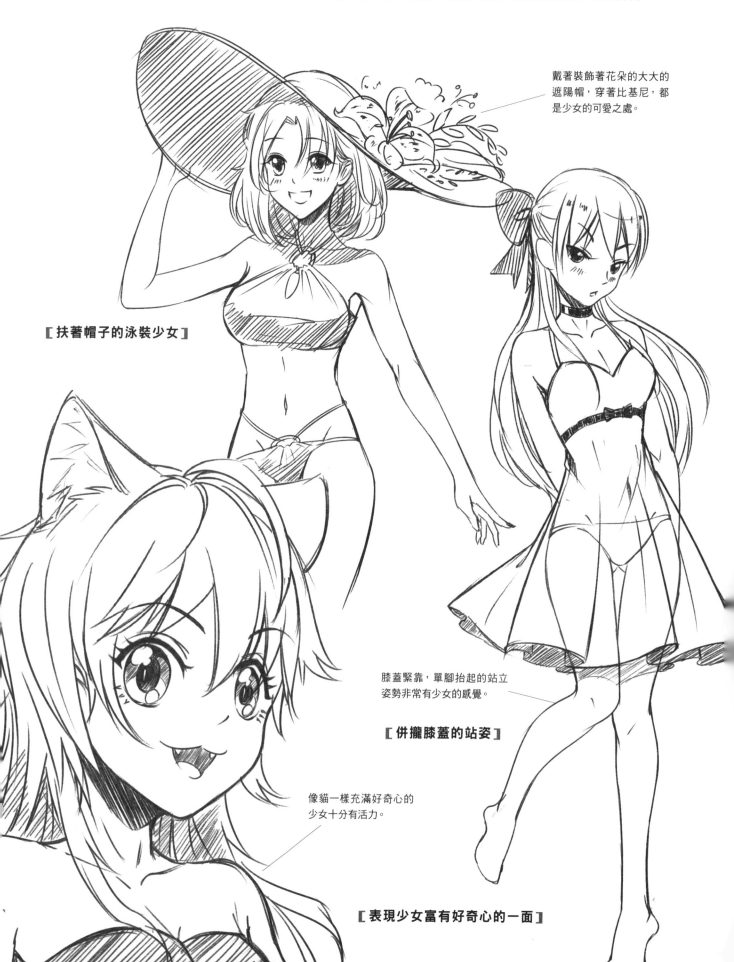

戴著裝飾著花朵的大大的
遮陽帽，穿著比基尼，都
是少女的可愛之處。

[扶著帽子的泳裝少女]

膝蓋緊靠，單腳抬起的站立
姿勢非常有少女的感覺。

[併攏膝蓋的站姿]

像貓一樣充滿好奇心的
少女十分有活力。

[表現少女富有好奇心的一面]

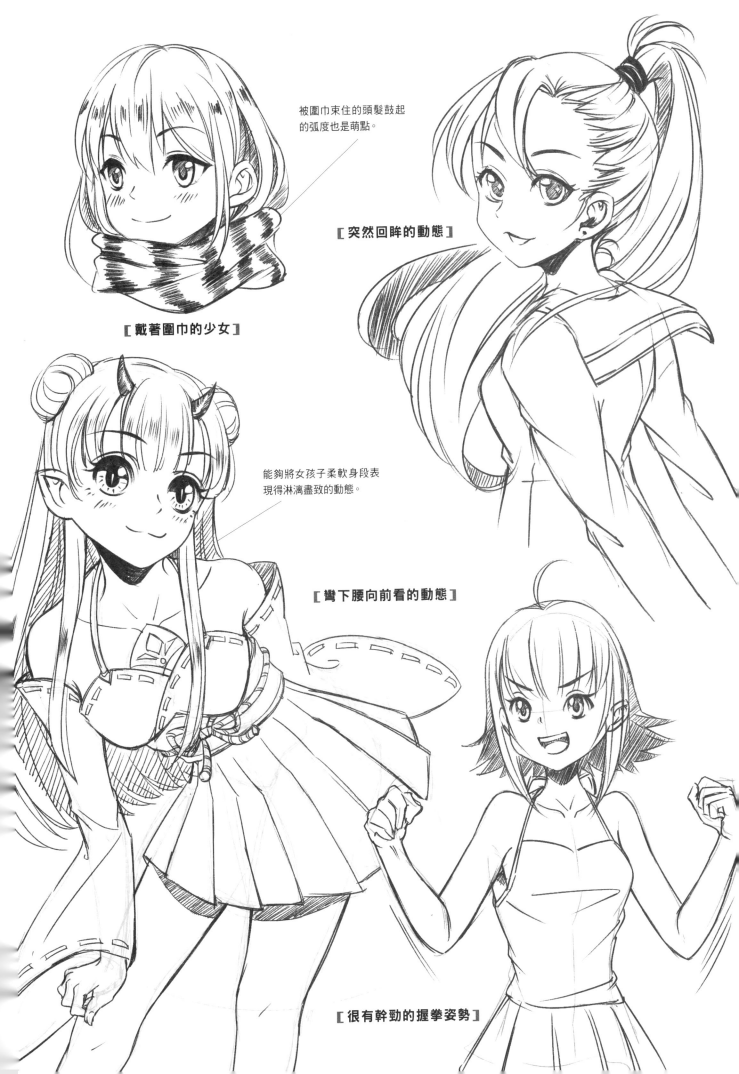

被圍巾束住的頭髮鼓起的弧度也是萌點。

[突然回眸的動態]

[戴著圍巾的少女]

能夠將女孩子柔軟身段表現得淋漓盡致的動態。

[彎下腰向前看的動態]

[很有幹勁的握拳姿勢]

3.4.3 冷酷帥哥的動態

既然是冷酷型的，帥自然不用說，更重要的是要突出其沉著冷靜，抑或是沉默的冷酷性格。這樣的話，就不適合做出動態過大的動作了，應該是舉手投足間都要透露出Cool 、Cooler 、Coolest的姿態！

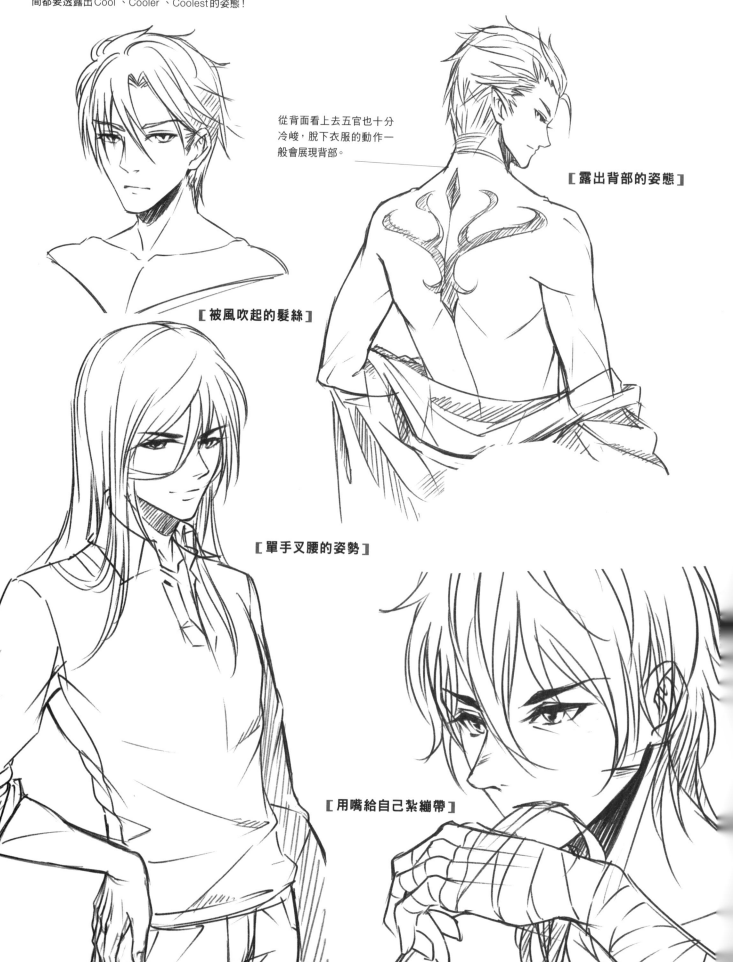

從背面看上去五官也十分冷峻，脫下衣服的動作一般會展現背部。

[露出背部的姿態]

[被風吹起的髮絲]

[單手叉腰的姿勢]

[用嘴給自己繫繃帶]

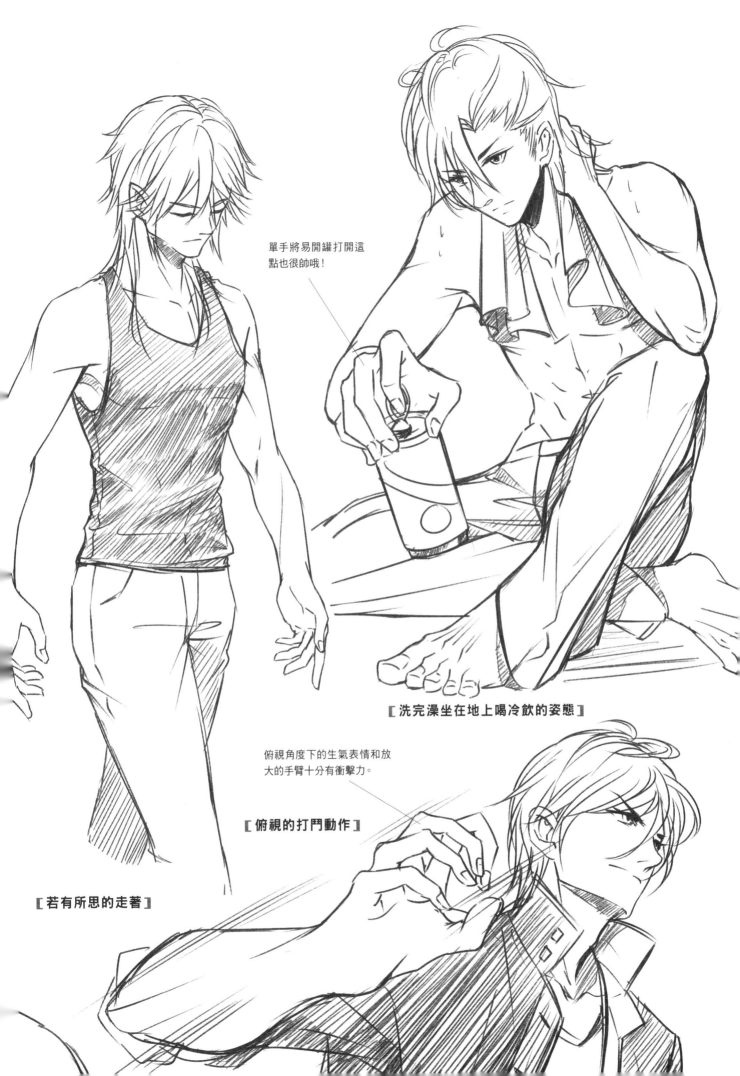

單手將易開罐打開這
點也很帥哦！

[洗完澡坐在地上喝冷飲的姿態]

俯視角度下的生氣表情和放
大的手臂十分有衝擊力。

[俯視的打鬥動作]

[若有所思的走著]

3.4.4 成熟御姐的動態

御姐型角色，需要將御姐身上所散發的成熟知性之美給展現出來，並盡量表現出女性的嫵媚以及豐滿性感，優雅與自信是成熟美的重要組成部分。

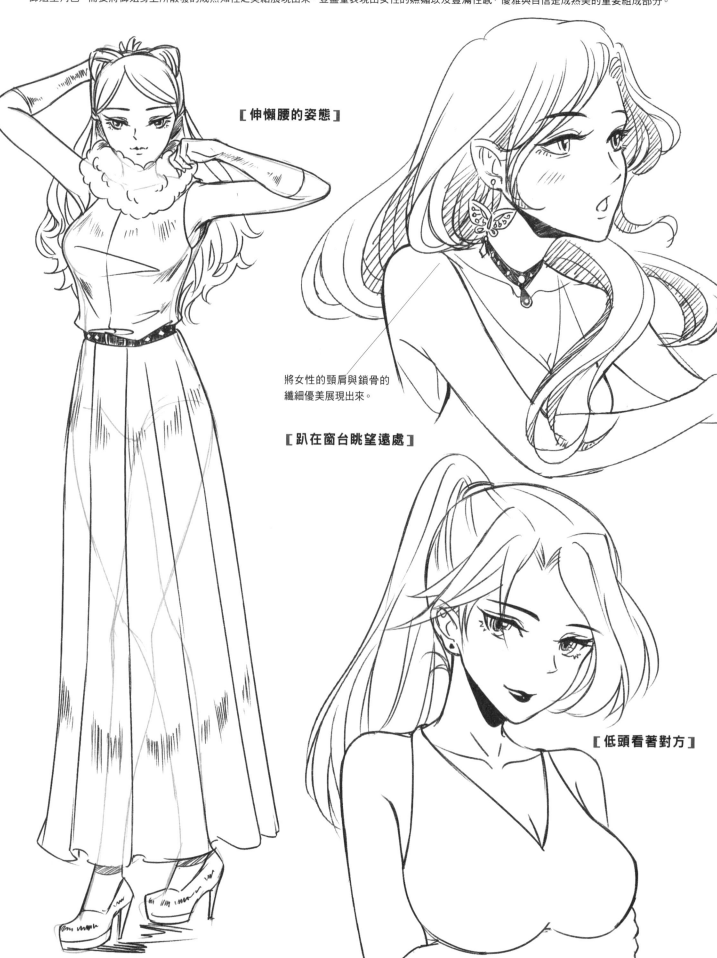

[伸懶腰的姿態]

將女性的頸肩與鎖骨的
纖細優美展現出來。

[趴在窗台眺望遠處]

[低頭看著對方]

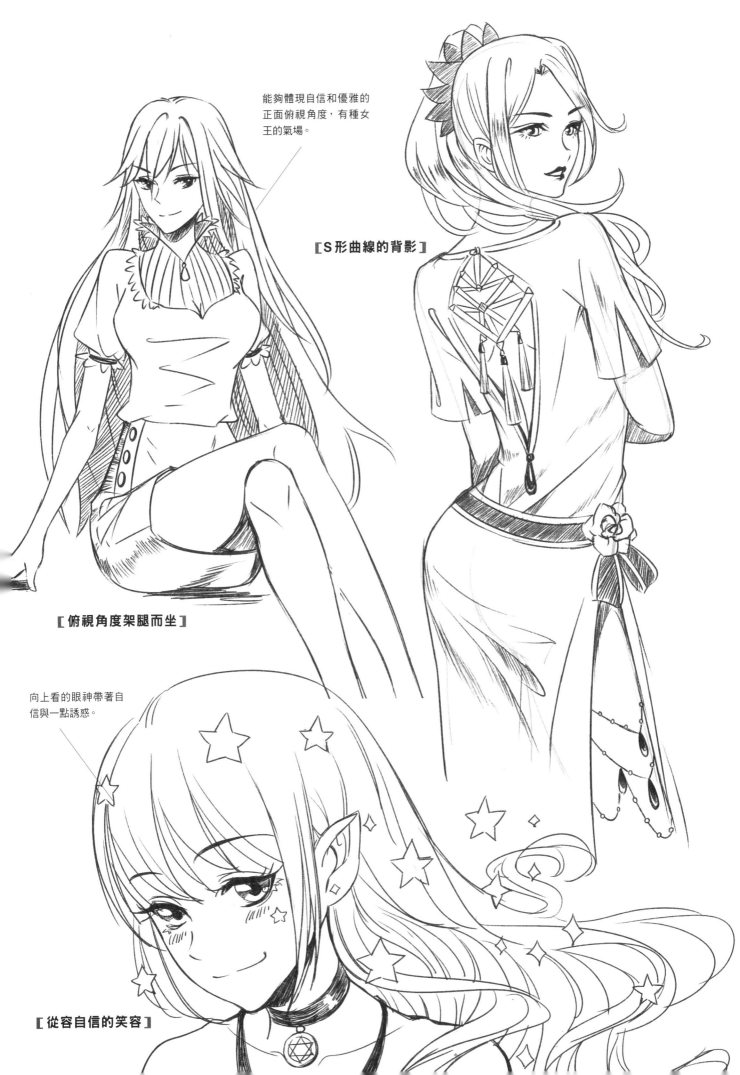

能夠體現自信和優雅的正面俯視角度，有種女王的氣場。

[S形曲線的背影]

[俯視角度架腿而坐]

向上看的眼神帶著自信與一點誘惑。

[從容自信的笑容]

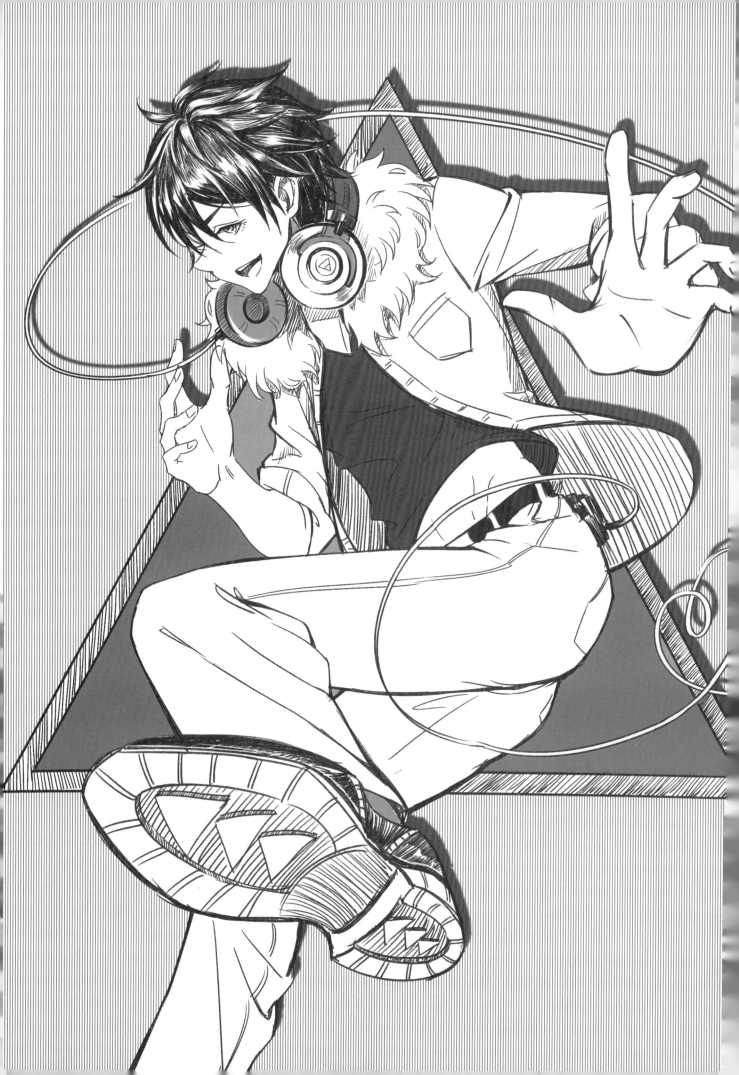

聽說你喜歡美少年，我也是哦

美少年是上天的寵兒，有誰不喜歡呢？這裡我們結合之前所學的動態與透視知識
畫一張俯視角度的動感美少年吧！喜歡美少年的你也趕快動手一起畫一畫吧！

1 用簡單流暢的線條隨意畫出一個仰視角度的人物，跳躍的少年像要飛出鏡頭一般。其整體輪廓為一個不穩定的倒三角形，斜在畫面上，所以要用一個正三角形為背景加以平衡。

2 確定思路後，降低草稿透明度，或使用透寫台將人物的身體結構描繪出來。

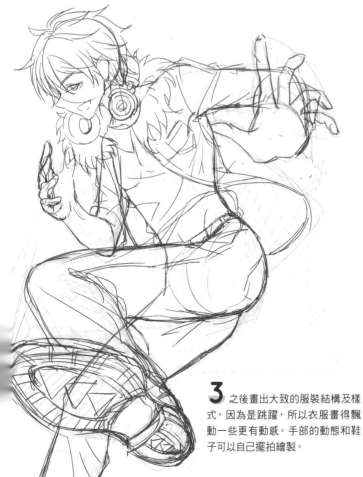

4 向下看張開的手掌，手指朝向各不相同，但四指也有呈向下彎曲的弧度。

3 之後畫出大致的服裝結構及樣式，因為是跳躍，所以衣服畫得飄動一些更有動感。手部的動態和鞋子可以自己擺拍繪製。

5 鞋底不是一個平面，鞋尖上翹，畫的時候注意不要畫平了。

6 畫出少年的頭部，少年有微尖的瓜子臉，側面眼睛呈三角形，眼神看向觀眾，髮型為常見的短碎髮。

7 畫出掛在脖子上的圓形耳機，靠裡面的那只只能看到耳機的裡面部分，但注意其透視基本與人物的肩膀平行。

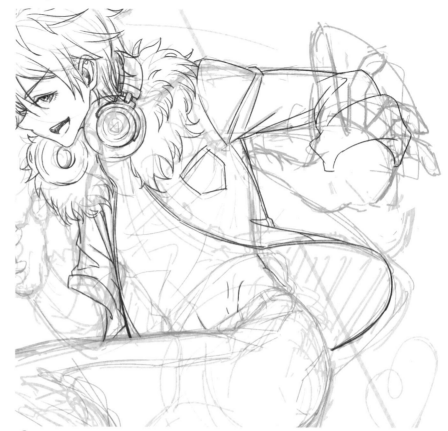

8 接著畫出衣服上的毛領子，毛領子的畫法大致與頭髮相似，只是為了形狀好看，也要用線條先大致將其弧形的範圍勾勒出來。外套部分，將衣領敞開，露出外套的裡子，讓人覺得更有動感。

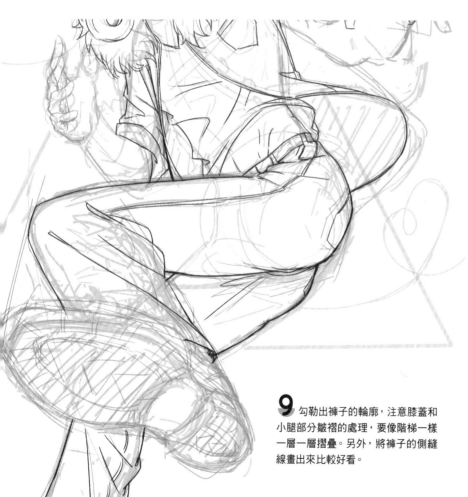

9 勾勒出褲子的輪廓，注意膝蓋和小腿部分皺褶的處理，要像階梯一樣一層一層摺疊。另外，將褲子的側縫線畫出來比較好看。

10 繪製人物的右手，斜下方看到的右手，可將手掌放大，小臂部分變小，這樣更有縱深感。

11 根據草稿繪製手掌部分，可將手掌的邊緣線條稍加重一些。

12 鞋底是最靠近鏡頭的部分，需要細緻繪製，注意將前腳掌與鞋跟的斷面區分。此外，還可以根據自己的喜好將鞋底的花紋設計得好看一些，這裡是三角形花紋。

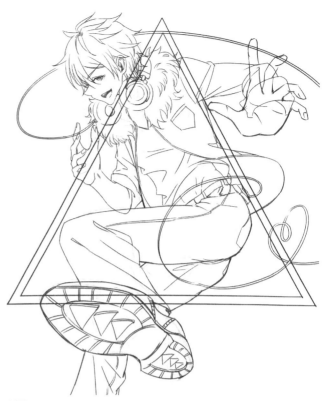

13 最後添加耳機線來增加畫面的動感。雖說是耳機線，但是會是什麼樣子由你自己控制，構成一些你想要的圖案也可以哦。最後添加三角形背景。

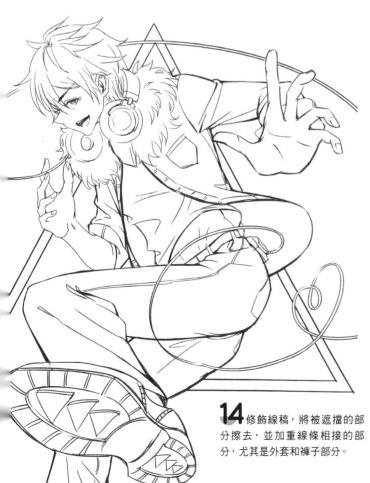

14 修飾線稿，將被遮擋的部分擦去，並加重線條相接的部分，尤其是外套和褲子部分。

15 將外套的衣領、袖子和衣襬部分加粗，但是還是要有一些粗細變化。

16 然後將靠前的左腿的褲子邊緣線條加深。

17 為強調人物，將其頭髮塗黑。首先塗黑靠下的深色部分，即頭髮的髮梢以及後腦勺部分，並將頭頂的髮旋處稍稍塗黑，受光部分的頭髮上方留白。

18 將頭髮的受光部分用排線的方式順著頭髮的生長方向塗灰，並留出高光的白色部分。

頭頂的頭髮底部也會有陰影，可加強立體感。

線條的邊緣部分塗得整潔一些比較好。

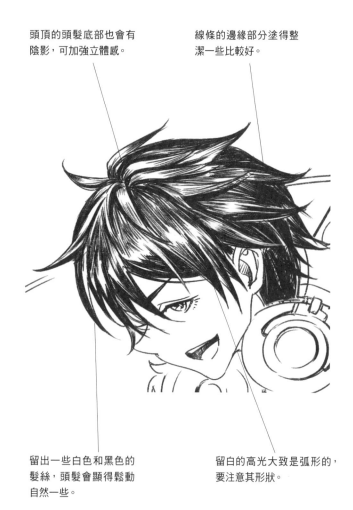

留出一些白色和黑色的髮絲，頭髮會顯得鬆動自然一些。

留白的高光大致是弧形的，要注意其形狀。

19 將耳機部分塗黑，並添加一些細節，讓耳機更真實。在圓形表面的兩端排上短線，讓耳機的外殼更有金屬感。

20 用均勻的排線將外套和短袖的裡面塗黑，注意留出耳機線的部分。

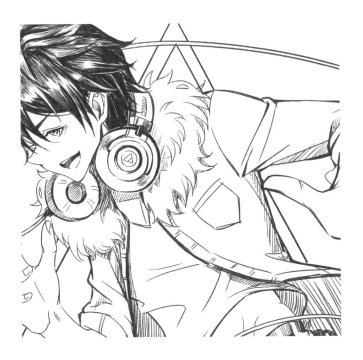

21 為毛領子和外套的衣袖等部分簡單地排線。

22 將鞋子的表面塗黑，鞋底則用排線將底面的花紋表現出來，可加深強調一下。

23 將三角形的背景塗黑，並進行細節調整，主要將人物的頭部以及鞋子部分突出來。

24 然後在人物之外的空白部分，塗上灰度的條紋圖案，將人物進一步凸顯出來。

25 為耳機塗上淺色的灰度。

26 為人物的短袖以及腰帶塗上深色的灰度。

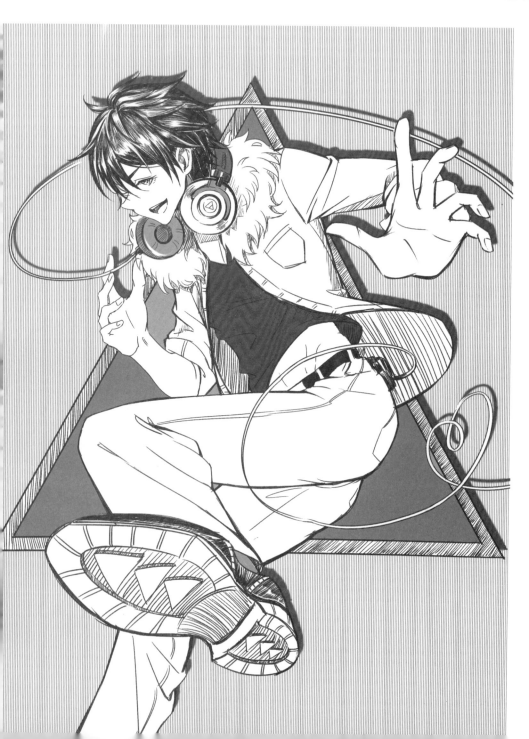

27 在人物的右上方添加一層陰影，將人物強調出來，耳機線的陰影注意做懸空處理。

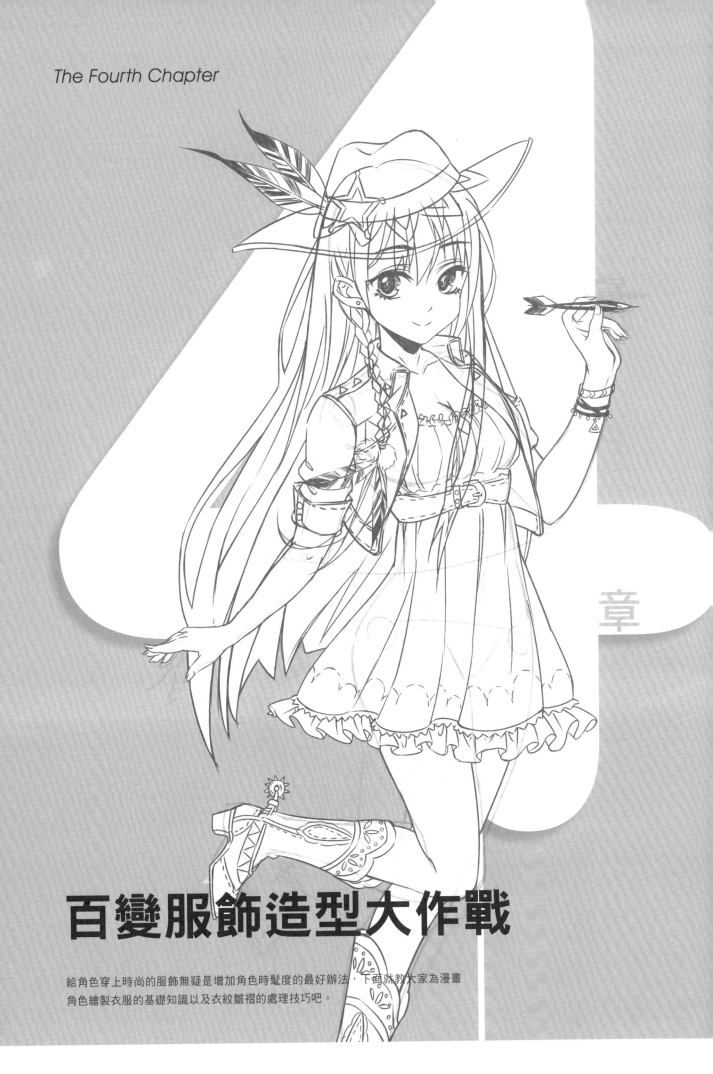

百變服飾造型大作戰

給角色穿上時尚的服飾無疑是增加角色時髦度的最好辦法，下面就教大家為漫畫
角色繪製衣服的基礎知識以及衣紋皺褶的處理技巧吧。

不是我不畫衣服，是不會啊

4.1

不知道大家有沒有這樣的經歷，好不容易畫完人體結構，自認為還不錯，但一畫上衣服之後，就完全看不出之前的結構，變得慘不忍睹，最後乾脆就讓他裸體了⋯⋯請大聲告訴我我不是一個人！

4.1.1 平鋪與穿上衣服的區別

服飾繪製的錯誤順序

有時候，初學者因為想要將自己設計的衣服給角色穿上，就不在乎身體結構，直接開始畫衣服了，這會導致衣服與人物完全不合適，不僅結構不對，角色也完全沒有把衣服「穿」在身上的感覺。

服飾繪製的錯誤位置

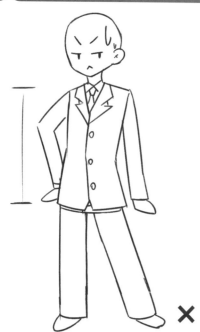

上衣的長度不清楚，整個人顯得上半身太長。

褲腰的位置太高，整個人像踩了高蹺一樣。

兩隻手臂的長短不一致，褲腿的高低不同。

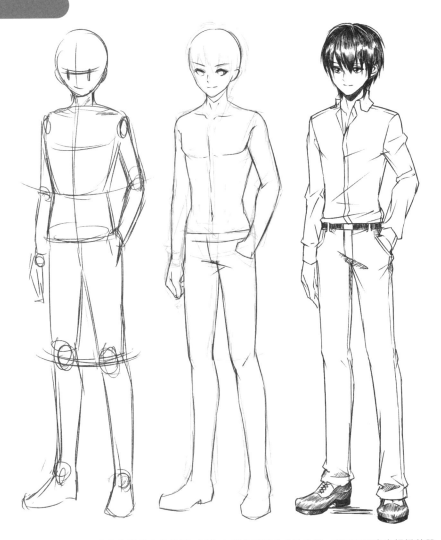

平鋪的時候，基本是平面的感覺，沒有立體感，也不會有太多皺褶。

正確的順序是先畫出身體的大致結構，因為衣服會遮擋住人物身體，所以不用畫出細緻的肌肉，接著畫出服飾的位置和樣式，最後進行服飾的細緻描繪。

服飾繪製的正確位置

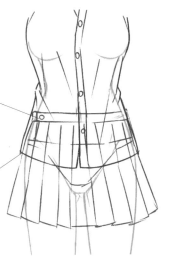

褲腰的位置在胯部的骨盆上方，女性的位置偏高，普通百褶裙到大腿的中間。

普通襯衣的下襬，男性的稍長，到臀部，女性的稍短，到腹部左右。

[男性衣褲的位置]

[女性衣褲的位置]

短袖一般在上臂的中上部分，長袖在手腕的位置。

畫出衣服「穿」在身上的感覺

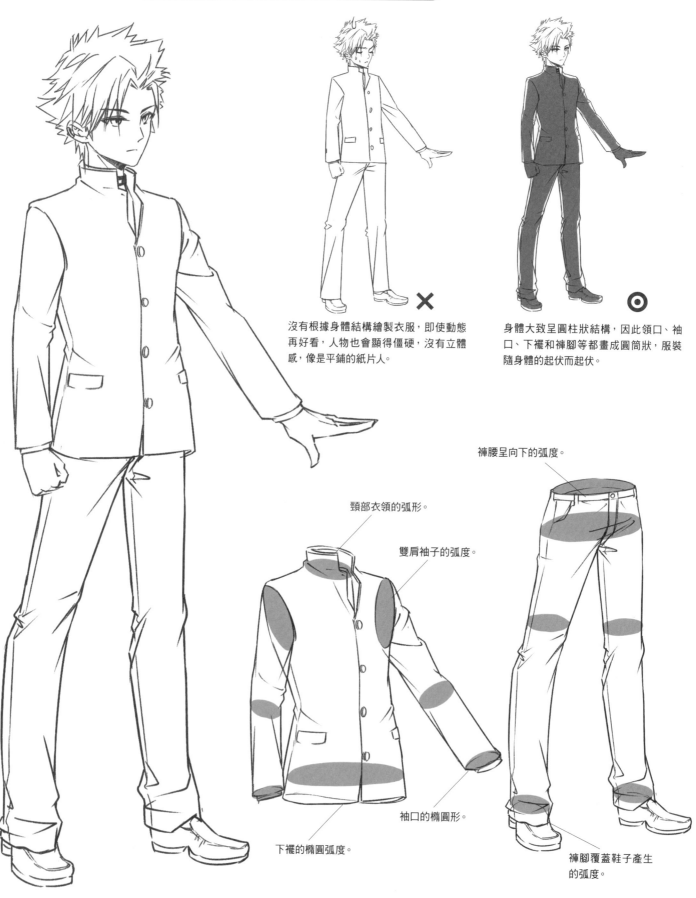

沒有根據身體結構繪製衣服，即使動態再好看，人物也會顯得僵硬，沒有立體感，像是平鋪的紙片人。

身體大致呈圓柱狀結構，因此領口、袖口、下襬和褲腳等都畫成圓筒狀，服裝隨身體的起伏而起伏。

褲腰呈向下的弧度。

頸部衣領的弧形。

雙肩袖子的弧度。

袖口的橢圓形。

下襬的橢圓弧度。

褲腳覆蓋鞋子產生的弧度。

人物的身體可以大致看成由橢圓柱狀的軀幹和圓柱狀的四肢與頸部組成，衣服可想成是包在這些圓柱體上的布料。

只要畫出柱狀感，即使沒有身體，服裝也會有立體感。

在關節的地方才會產生皺褶，其他地方盡量用弧線去繪製。

4.1.2 基本的衣服剪裁

一整塊布包在身上必然不會太好看，所以服裝是經過各部位的布料拼接而成的。掌握了服裝的基本剪裁，在畫服裝時就不會犯一些低級錯誤了。

制服襯衣的剪裁

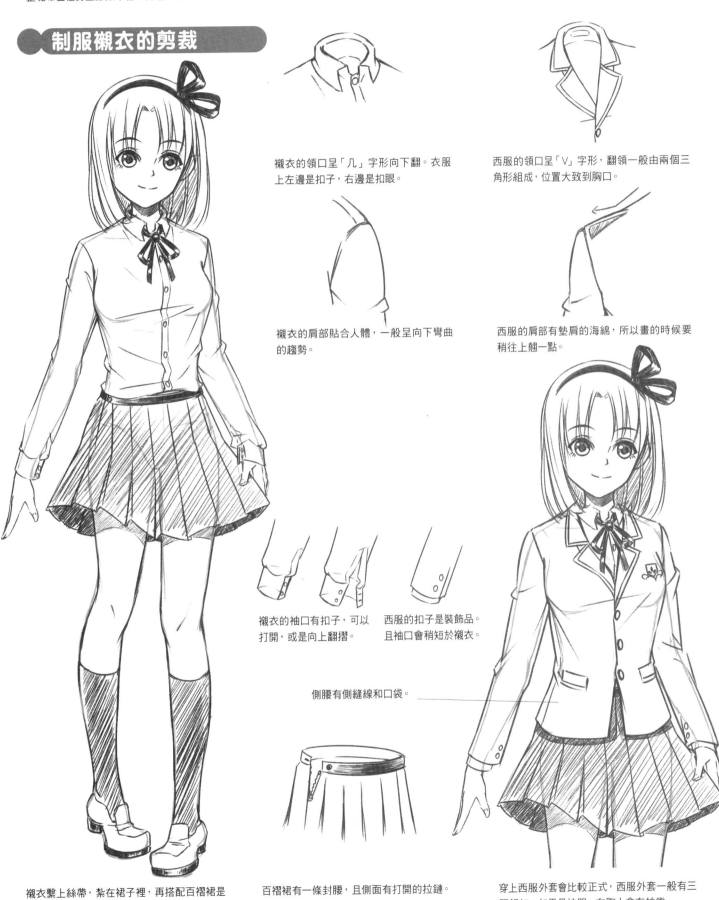

襯衣的領口呈「几」字形向下翻。衣服上左邊是扣子，右邊是扣眼。

西服的領口呈「V」字形，翻領一般由兩個三角形組成，位置大致到胸口。

襯衣的肩部貼合人體，一般呈向下彎曲的趨勢。

西服的肩部有墊肩的海綿，所以畫的時候要稍往上翹一點。

襯衣的袖口有扣子，可以打開，或是向上翻摺。

西服的扣子是裝飾品。且袖口會稍短於襯衣。

側腰有側縫線和口袋。

襯衣繫上絲帶，紮在裙子裡，再搭配百褶裙是日系美少女的常見搭配。

百褶裙有一條封腰，且側面有打開的拉鏈。

穿上西服外套會比較正式，西服外套一般有三顆鈕扣，如果是校服，左胸上會有校徽。

短袖與長褲的剪裁

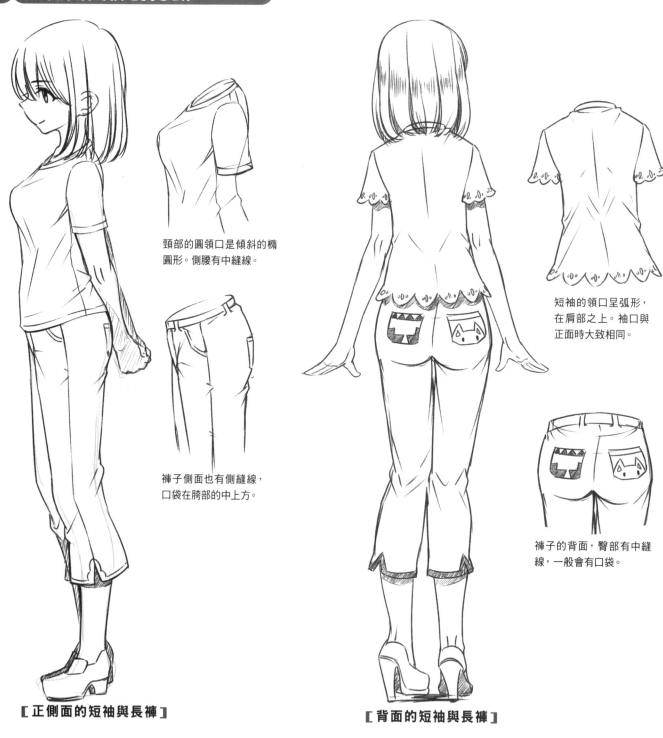

頸部的圓領口是傾斜的橢圓形。側腰有中縫線。

褲子側面也有側縫線，口袋在胯部的中上方。

短袖的領口呈弧形，在肩部之上。袖口與正面時大致相同。

褲子的背面，臀部有中縫線，一般會有口袋。

[正側面的短袖與長褲]

[背面的短袖與長褲]

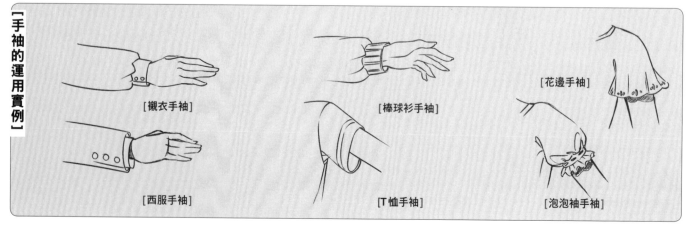

[手袖的運用實例]

[襯衣手袖]

[棒球衫手袖]

[花邊手袖]

[西服手袖]

[T恤手袖]

[泡泡袖手袖]

衣紋皺褶是什麼，能吃嗎

畫衣服，難度最大的相信就是皺褶了吧？面對變化多端的皺褶我只想說，累不愛。其實會有這種想法，只是我們把皺褶想複雜了，只要將皺褶分類，就沒什麼難的了。

4.2.1 皺褶的繪製秘訣

皺褶主要分為拉扯、擠壓、下垂、堆積、扭轉，以及其他人為形成的皺褶，這幾種皺褶又有常出現的位置，所以只要記住其相應的摺痕效果和常出現的位置，接下來只要多加練習就沒問題啦！

[皺褶位置的參照]

當布料往兩邊施力，就會產生「Z」字形皺褶，一般出現在服裝的胸前以及手袖、褲子和裙子的胯部。

當布料往中間施力，就會產生水滴形皺褶，一般出現在服裝的腋下、臂彎和膝蓋後方處。

當布料只有一個支點，重力下垂時，會產生放射狀的豎條紋皺褶。

同樣還會出現被風吹動產生的皺褶，可看到布料裡層的情況。

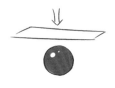

當布料的支點是一個弧形的表面時，皺褶出現在離開弧形表面處，一般出現在服裝的肩部、胸部、屁股及膝蓋處。

[堆積類型的皺褶]

[塊狀的堆積]

[帶狀的堆積]

[桶狀的堆積]

[片狀的堆積]

扭轉以及人為的皺褶

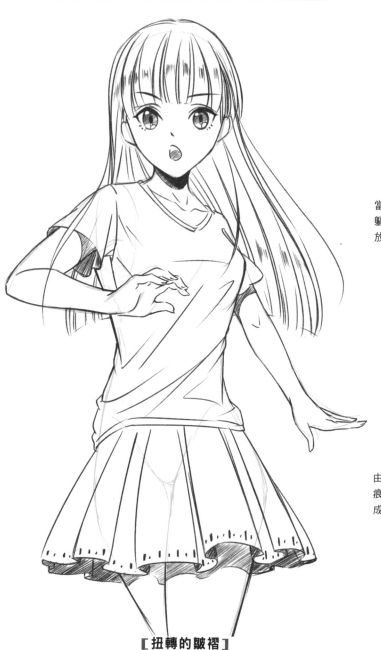

[扭轉的皺褶]

當軀幹發生扭轉，包裹在軀幹外的柱狀布料會產生放射狀的皺褶。

用腰帶束起寬鬆的服裝產生的凸起型和擠壓型皺褶。

由於布料是柱狀的，在摺痕轉向另一個面時，會形成條狀的弧形凸起。

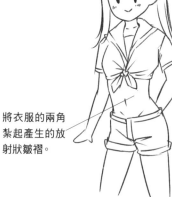

將衣服的兩角紮起產生的放射狀皺褶。

[人為的皺褶]

將布料熨燙後，再將摺痕處縫起來而產生的均勻凹凸的條狀摺痕。

普通的袖口布料沒有多餘的，無皺褶。

泡泡袖的袖口是用較肩部更寬的布料摺疊縫製成的，會產生弧形皺褶。

複雜的領巾也是縫紉皺褶，但可以參考下垂皺褶的畫法。

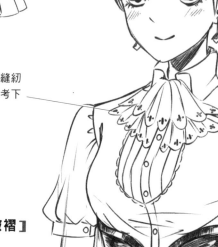

[縫紉的皺褶]

4.2.2 動作的變化帶來皺褶的變化

各種不同的動作會帶來不同的衣紋皺褶，但只要記住皺褶的形成原因和大致位置，就基本不會出錯。

上衣的皺褶變化

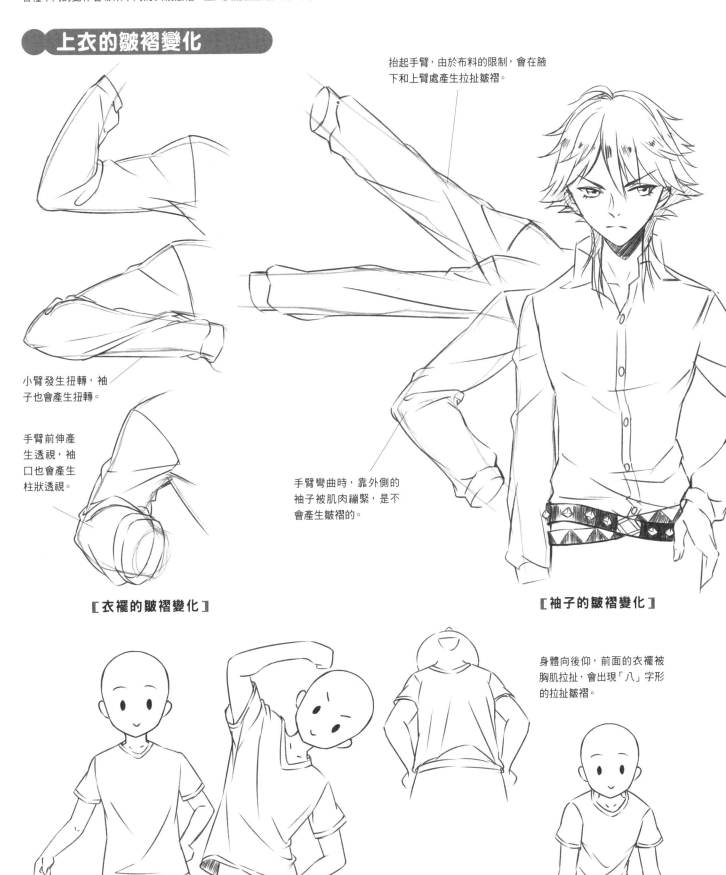

抬起手臂，由於布料的限制，會在腋下和上臂處產生拉扯皺褶。

小臂發生扭轉，袖子也會產生扭轉。

手臂前伸產生透視，袖口也會產生柱狀透視。

手臂彎曲時，靠外側的袖子被肌肉繃緊，是不會產生皺褶的。

[衣襬的皺褶變化]

[袖子的皺褶變化]

身體向後仰，前面的衣襬被胸肌拉扯，會出現「八」字形的拉扯皺褶。

正常狀態下的衣襬是左右平行的，如果身體側彎，則會產生一邊拉伸另一邊堆積形成的弧線皺褶，且拉伸的一邊衣襬也被拉高。

身體向前傾，衣襬被背部拉扯，在腹部形成「倒八」字形的堆積皺褶。

139

褲子的皺褶變化

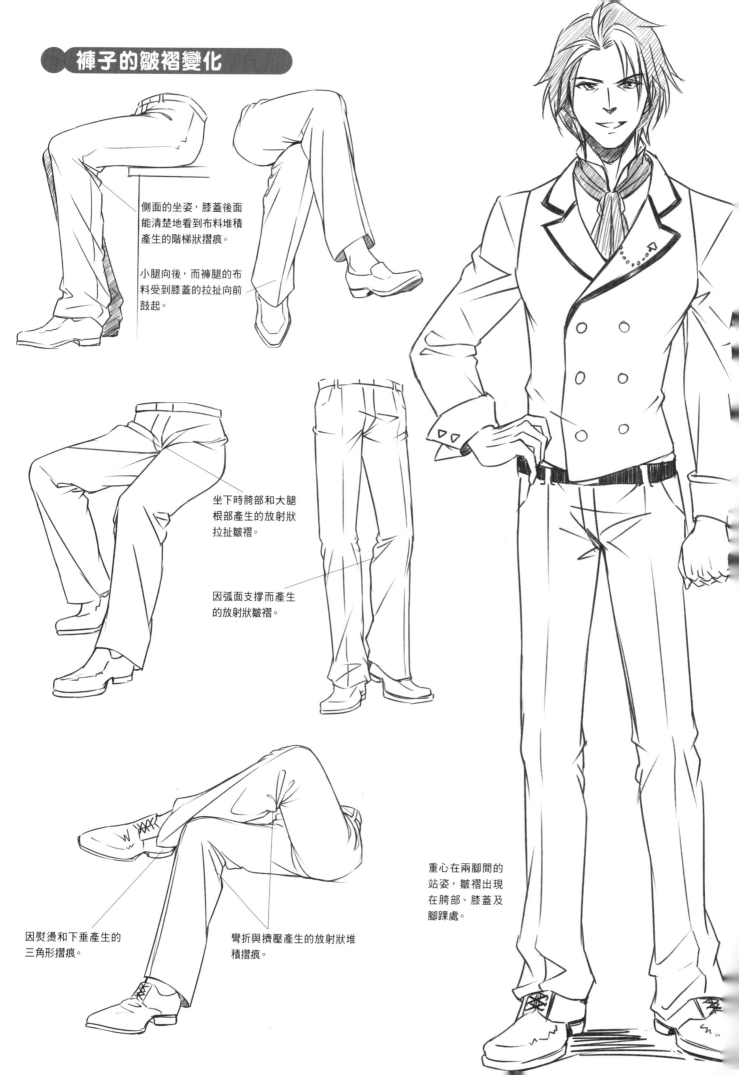

側面的坐姿，膝蓋後面能清楚地看到布料堆積產生的階梯狀摺痕。

小腿向後，而褲腿的布料受到膝蓋的拉扯向前鼓起。

坐下時胯部和大腿根部產生的放射狀拉扯皺褶。

因弧面支撐而產生的放射狀皺褶。

因熨燙和下垂產生的三角形摺痕。

彎折與擠壓產生的放射狀堆積摺痕。

重心在兩腳間的站姿，皺褶出現在胯部、膝蓋及腳踝處。

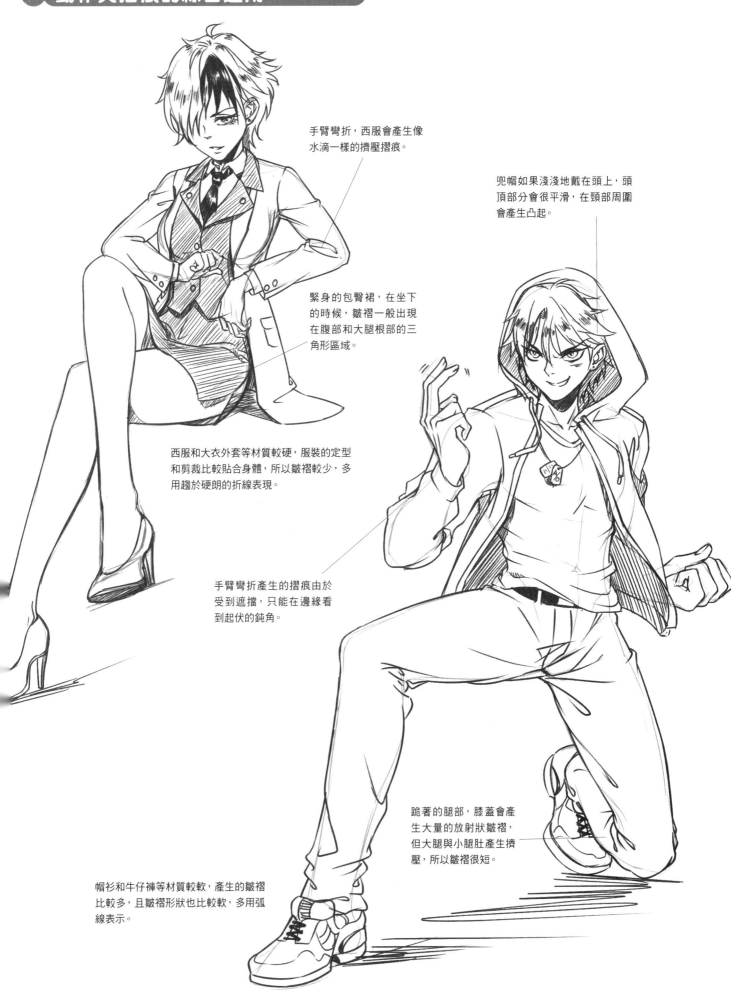

手臂彎折，西服會產生像水滴一樣的擠壓摺痕。

兜帽如果淺淺地戴在頭上，頭頂部分會很平滑，在頸部周圍會產生凸起。

緊身的包臀裙，在坐下的時候，皺褶一般出現在腹部和大腿根部的三角形區域。

西服和大衣外套等材質較硬，服裝的定型和剪裁比較貼合身體，所以皺褶較少，多用趨於硬朗的折線表現。

手臂彎折產生的摺痕由於受到遮擋，只能在邊緣看到起伏的鈍角。

跪著的腿部，膝蓋會產生大量的放射狀皺褶，但大腿與小腿肚產生擠壓，所以皺褶很短。

帽衫和牛仔褲等材質較軟，產生的皺褶比較多，且皺褶形狀也比較軟，多用弧線表示。

4.2.3 不同服飾的皺褶表現

了解了皺褶的基本樣式以及基本畫法後，我們在畫服裝時就可以畫出合身的服飾了。但是並不是所有的服裝都有一樣的皺褶，那樣服飾就沒有區別了，所以了解不同服飾的皺褶特點也很重要。

不同的上衣

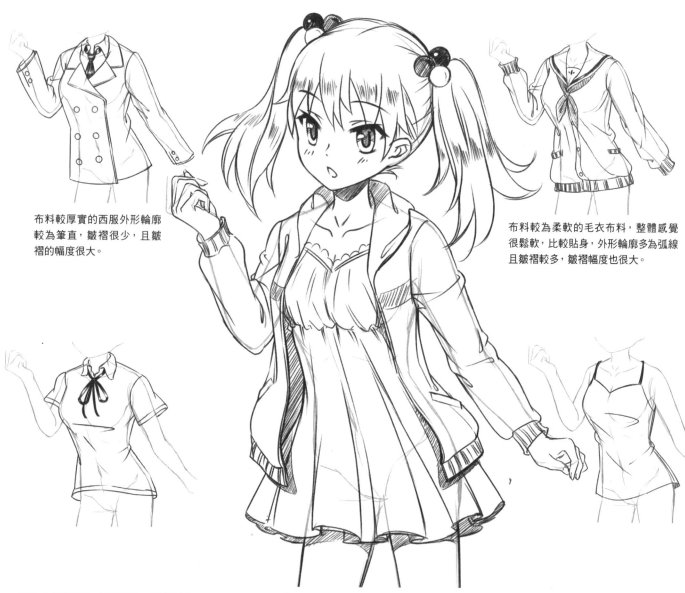

布料較厚實的西服外形輪廓較為筆直，皺褶很少，且皺褶的幅度很大。

布料較為柔軟的毛衣布料，整體感覺很鬆軟，比較貼身，外形輪廓多為弧線且皺褶較多，皺褶幅度也很大。

普通的棉質布料，寬鬆適中，皺褶適中，摺痕的幅度也較為適中。

尼龍布料皺褶稍多，但皺褶的幅度比較適中，比較寬鬆。

棉質的緊身內衣較為貼身，因此皺褶較多，且摺痕幅度較小。

[不同的上衣領口]

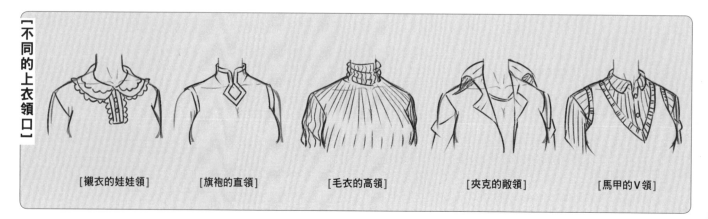

[襯衣的娃娃領]　　[旗袍的直領]　　[毛衣的高領]　　[夾克的敞領]　　[馬甲的V領]

牛仔褲的皺褶稍軟，也較
多，側邊有褲縫線，正面
沒有熨燙的折痕。

褲腳部分較為寬鬆，皺褶也較
少，但皺褶的幅度較大。

寬鬆的褲子配上高筒靴會比較帥
氣，一般在小腿肚位置會形成一
個鼓包，然後束在靴子裡。

牛仔褲比西褲緊身，所以
背面皺褶也較多。

小 提 示

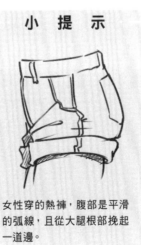

女性穿的熱褲，腹部是平滑
的弧線，且從大腿根部挽起
一道邊。

七分牛仔褲一般在膝蓋下方
左右挽起一道邊來，皺褶較
少，側縫線依然能看到。

寬鬆的運動褲，腰帶變成
豎條紋的鬆緊帶，皺褶減
少，但皺褶的幅度變大。

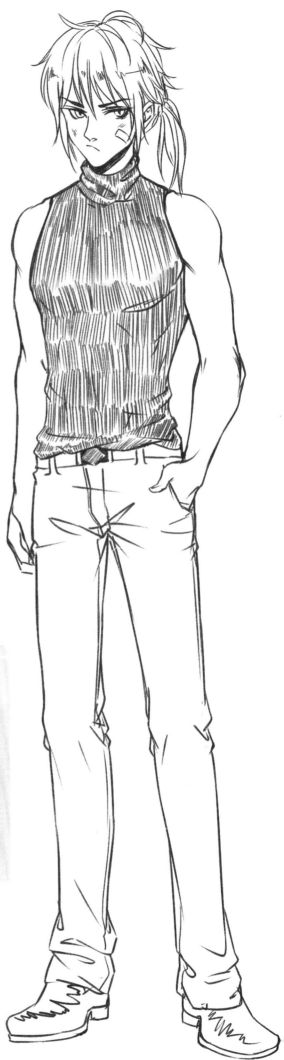

[牛仔褲的展示]

不同的裙子

雙排扣的裙子，腹部有較寬的腰帶，裙襬的折痕較寬，皺褶較少。

A字裙的皺褶較多，但不經過熨燙，所以裙襬底端呈波浪狀的弧形。

棉質的蓬蓬裙，皺褶較少，但波浪較大，且皺褶集中在腰部左右，裙襬處有小型的蕾絲花邊作為裝飾。

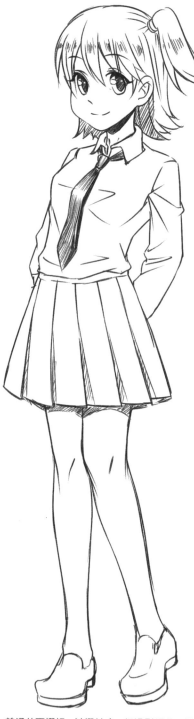

牛仔褲裙子，上半部分與牛仔褲相似，皺褶主要集中在大腿根部。

包臀裙，較為貼身，邊緣比較平滑，皺褶一般在腹部下方形成三角形的摺痕。

較長的紗製或雪紡長裙，皺褶較多，也較為密集。

普通的百褶裙，皺褶較多，經過熨燙後，裙襬的摺痕比較鋒利，有尖角，且大多朝向一致。

小　提　示

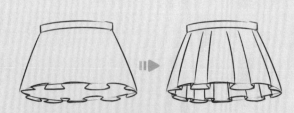

仰視角度，裙子、腰帶弧度向上，裙底弧度也向上，能看到裙子的底端內部。

俯視角度，裙子、腰帶弧度向下，裙底弧度也向下，穿上後只能看到其表面。

4.2.4 繪製服裝時容易出現的錯誤

在最開始學習畫服裝時經常會犯各種各樣的錯誤，一部分是由於我們對人體結構的認識不夠充分，一部分是由於我們對服裝的了解不夠，但最主要的原因是觀察不夠。看看下面的錯誤你是不是也犯過，一起來改正吧！

常見錯誤修正一

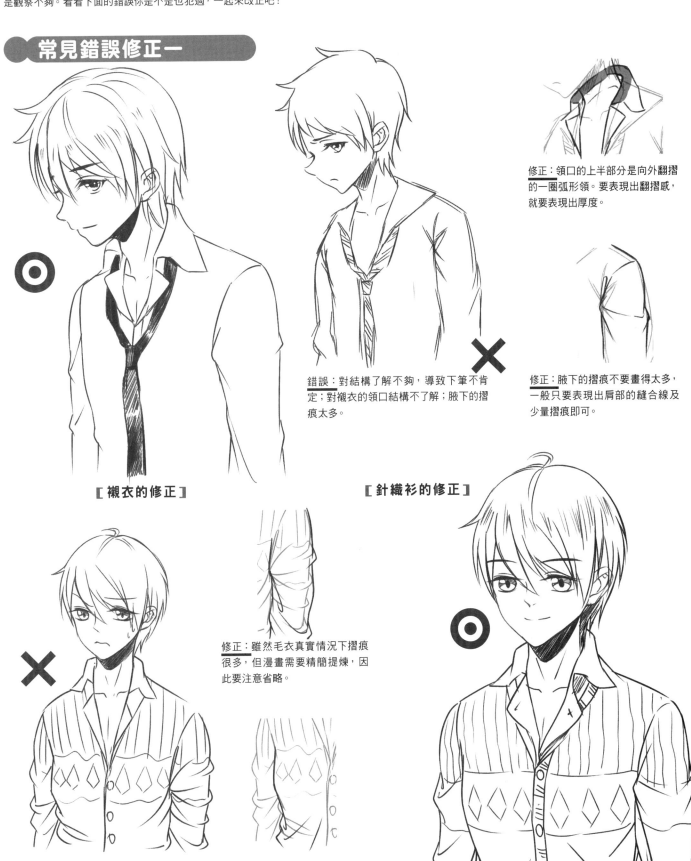

修正：領口的上半部分是向外翻摺的一圈弧形領。要表現出翻摺感，就要表現出厚度。

錯誤：對結構了解不夠，導致下筆不肯定；對襯衣的領口結構不了解；腋下的摺痕太多。

修正：腋下的摺痕不要畫得太多，一般只要表現出肩部的縫合線及少量摺痕即可。

[襯衣的修正]

[針織衫的修正]

修正：雖然毛衣真實情況下摺痕很多，但漫畫需要精簡提煉，因此要注意省略。

錯誤：手臂的皺褶太多且很密集；整體的摺痕都是橫向的，沒有表現出重力感。

修正：毛衣寬鬆且貼身，很容易受到重力的影響，因此皺褶要畫成斜向下的弧線來表現。

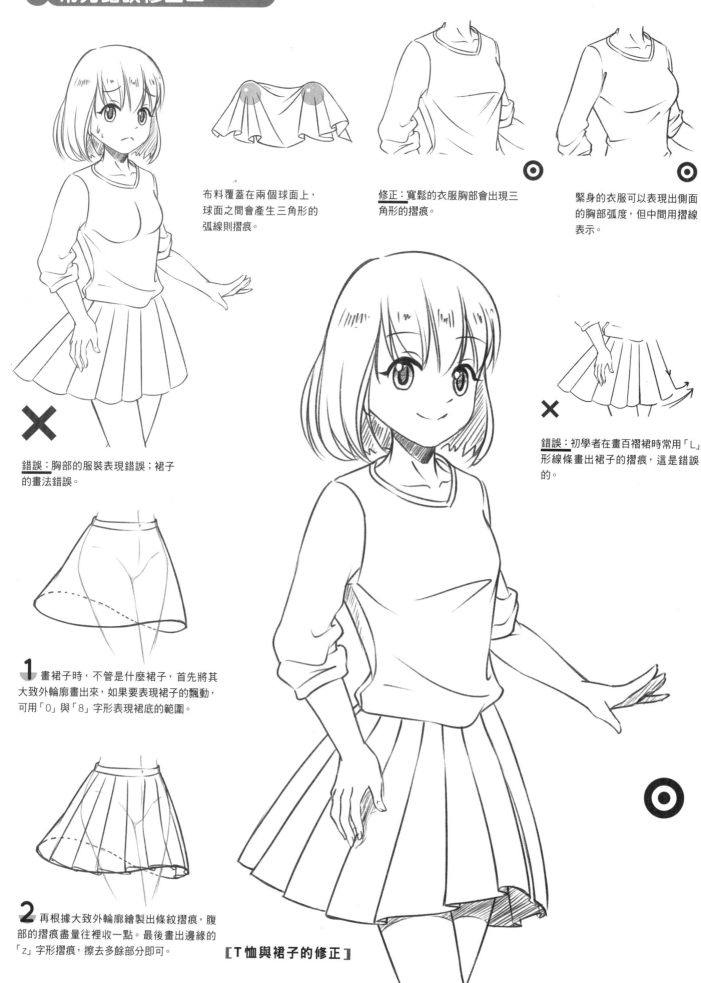

布料覆蓋在兩個球面上，球面之間會產生三角形的弧線則摺痕。

修正：寬鬆的衣服胸部會出現三角形的摺痕。

緊身的衣服可以表現出側面的胸部弧度，但中間用摺線表示。

錯誤：胸部的服裝表現錯誤；裙子的畫法錯誤。

錯誤：初學者在畫百褶裙時常用「L」形線條畫出裙子的摺痕，這是錯誤的。

1 畫裙子時，不管是什麼裙子，首先將其大致外輪廓畫出來，如果要表現裙子的飄動，可用「0」與「8」字形表現裙底的範圍。

2 再根據大致外輪廓繪製出條紋摺痕，腹部的摺痕盡量往裡收一點。最後畫出邊緣的「z」字形摺痕，擦去多餘部分即可。

［T恤與裙子的修正］

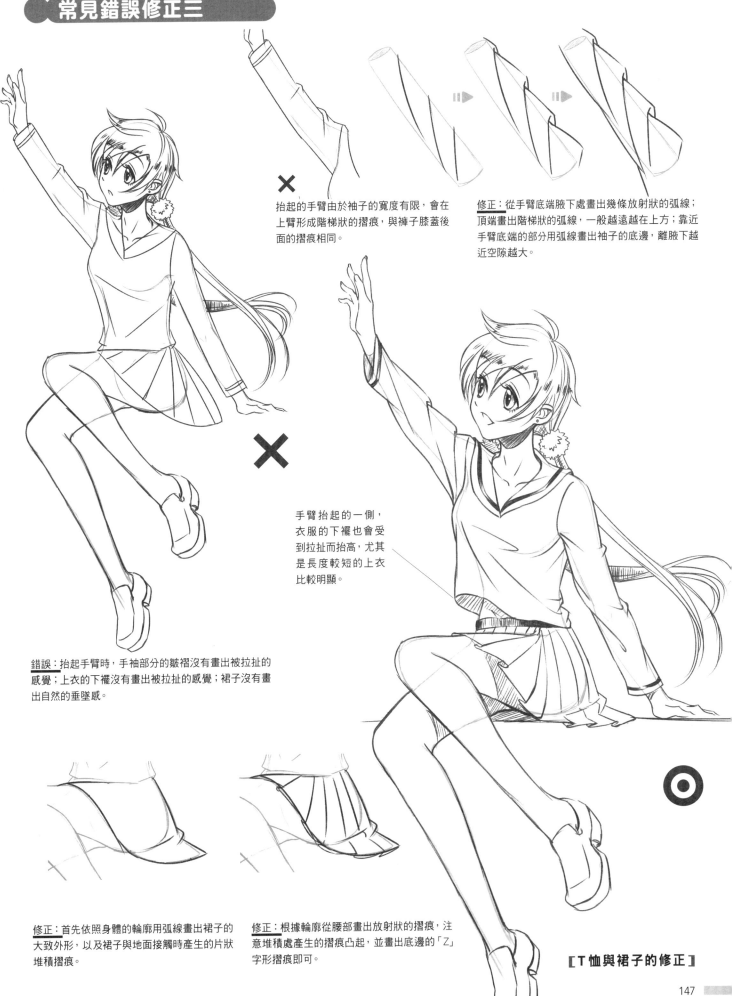

抬起的手臂由於袖子的寬度有限，會在上臂形成階梯狀的摺痕，與褲子膝蓋後面的摺痕相同。

修正：從手臂底端腋下處畫出幾條放射狀的弧線；頂端畫出階梯狀的弧線，一般越遠越在上方；靠近手臂底端的部分用弧線畫出袖子的底邊，離腋下越近空隙越大。

手臂抬起的一側，衣服的下襬也會受到拉扯而抬高，尤其是長度較短的上衣比較明顯。

錯誤：抬起手臂時，手袖部分的皺褶沒有畫出被拉扯的感覺；上衣的下襬沒有畫出被拉扯的感覺；裙子沒有畫出自然的垂墜感。

修正：當先依照身體的輪廓用弧線畫出裙子的大致外形，以及裙子與地面接觸時產生的片狀堆積摺痕。

修正：根據輪廓從腰部畫出放射狀的摺痕，注意堆積處產生的摺痕凸起，並畫出底邊的「Z」字形摺痕即可。

【T恤與裙子的修正】

根據提供的錯誤服裝圖例，在灰度人體上把正確的服裝繪製出來吧！

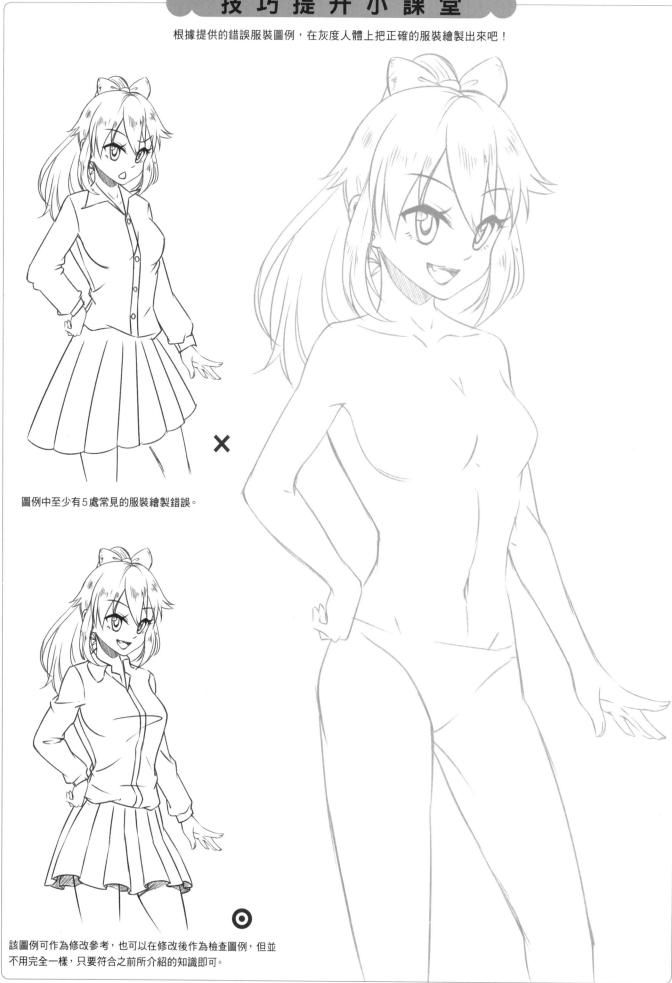

圖例中至少有5處常見的服裝繪製錯誤。

該圖例可作為修改參考，也可以在修改後作為檢查圖例，但並
不用完全一樣，只要符合之前所介紹的知識即可。

細節！時尚！華麗！你也可以

一件衣服之所以能吸引你，除了它的樣式以外，一定還有著各種各樣的細節戳中你的喜愛之點。繪畫也是一樣的，給衣服添加細節，讓穿著它的角色更加時尚吧！

4.3.1 用線條表現不同的材質

畫出了衣服的外形和皺褶後固然也不錯了，但是每件衣服都有空白未免有點單調，用一些裝飾性的線條表現出衣服的不同質感，能使畫面更加豐富有看點哦！

牛仔褲的材質表現

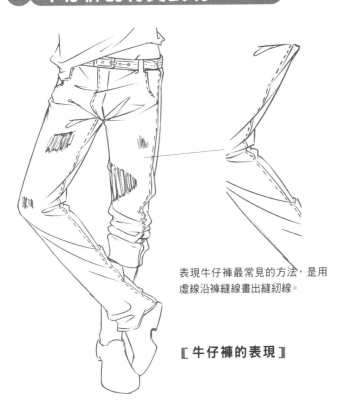

表現牛仔褲最常見的方法，是用虛線沿褲縫線畫出縫紉線。

[牛仔褲的表現]

口袋的邊緣也可以加上虛線繪製的縫紉線效果。

可以用細線畫出牛仔褲破洞的抽線效果。

先用短線畫出破洞的輪廓，再用交叉線畫出牛仔褲的棉絮，最後加上一些陰影即可。

皮夾克的材質表現

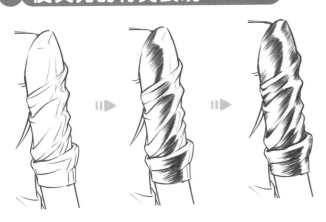

先畫出手臂袖子上的高光位置，再在靠近高光處用細緻的排線畫出明暗交界線，然後在袖子的兩邊用排線加強袖子的立體感。

[皮夾克的表現]

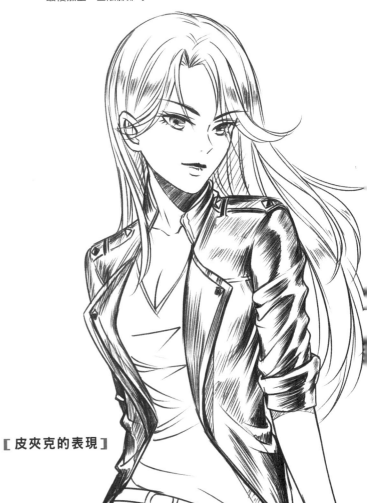

毛領的短毛：先畫出毛領的大致位置和厚度，再沿著邊緣畫出交錯的短線，最後進行修飾並添加陰影。

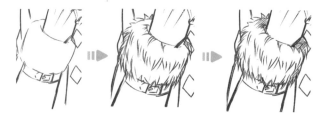

袖子的長毛：同樣先畫出大致輪廓，在邊緣和厚度的邊口處用稍長一些的短線畫出毛邊的樣子，最後同樣添加一些陰影。

[柔順的長毛] [稍硬的長毛] [柔軟的捲毛] [羽毛]

紗裙的材質表現

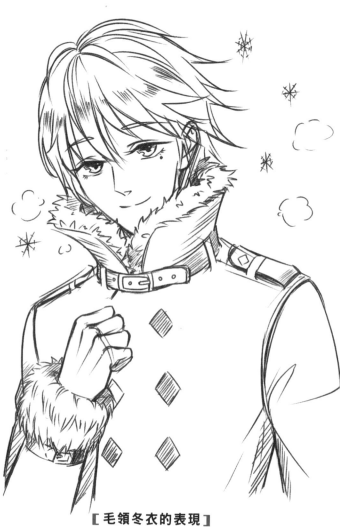

[毛領冬衣的表現]

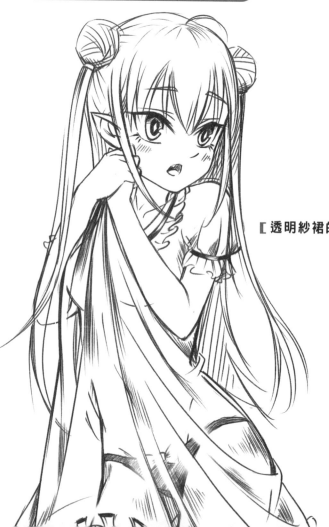

[透明紗裙的表現]

1 首先畫出裡面的服裝的完整輪廓，為表現得更清楚可用加深顏色的方法。

2 沿著紗製服裝的摺痕線條為裡面的服裝擦出白邊，以此來表現間隔較遠的距離感。

3 將白邊的邊緣模糊，同時用一些簡單的排線表現紗裙的質感。

4.3.2　服裝的配飾繪製

除了服飾之外，一些小的配飾也能夠增加人物的可看性，精美可愛的配飾不僅使服裝更完整，更是畫面中的點睛之筆。

領結的畫法

口袋邊緣也加上虛線繪製的縫紉線效果。

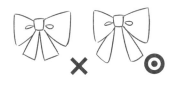

蝴蝶結下方的兩條帶子是從兩邊出來的，並不是黏在中間。

校服的領結作為水手服的點睛之筆是重要的萌之元素，不同領結也有不同的表現方式。

[日式蝴蝶結的表現]

[領帶的表現]

注意領帶的長度達到褲腰帶中間的位置為好。

領結的中間由於受到擠壓會有一個凹形的皺褶。

帶有寶石的領巾和精緻的小領結是西服中比較華麗而正式的兩種搭配。

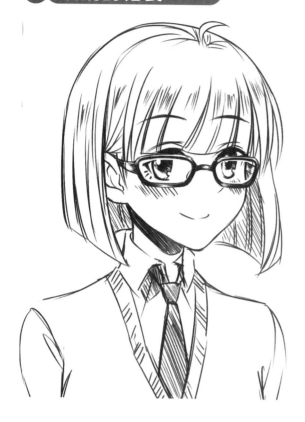

1 在眼睛下方一點的位置畫上鏡框的大致輪廓。

正面鏡框的邊緣是平行的，並不是弧形的。

2 用排線加深鏡框的邊緣，並表現出眼鏡的厚度。

畫正側面的眼鏡時，畫出矩形的鏡框是錯誤的。

3 用白邊將鏡框裡的鏡片表現出來，同時添加一些細節裝飾。

正確的情況是只能看到位於眼睛前的一條邊框。

眼鏡也是萌娘一個萌的要素，眼鏡主要有全框、半框以及無框眼鏡3種，只要掌握全框眼鏡的畫法，其他的都很簡單。

畫帽兜時一定要將頭部的完整輪廓畫出來之後，再留出一定距離畫帽子，不然會形成沒有頭髮或是腦袋缺一塊的錯誤。

[帽兜的表現]

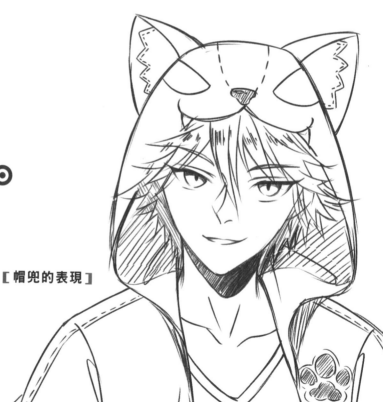

帽兜裡的頭髮可以表現為藏在帽子裡或是露出來的效果，個人推薦露出來的表現方式，側面看時會比較好看。

注意在畫胸部的條紋時，要根據弧形的起伏來畫，而不是直接用直線來表現。

裙子邊緣的花紋也要根據裙子的起伏來表現，有時甚至要根據角度變化適當產生形變。

1 先畫出花邊的邊緣，花邊裙的花邊根據角度主要分為中間和左右兩邊兩種，中間的呈几字形。

2 將花邊上端和下端的面都畫出來，使花邊更有立體感。

3 添加連接部分的細節，並補充出被遮擋的細小塊面。

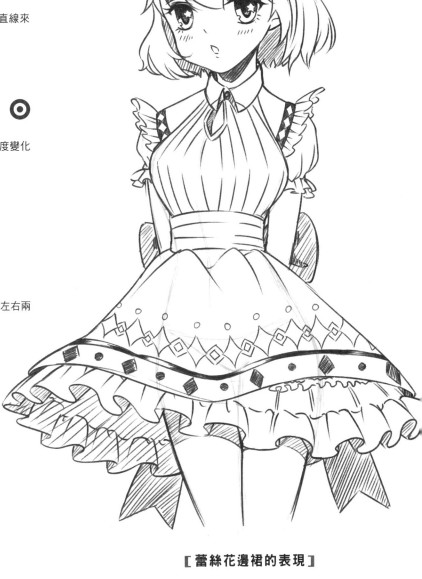

[蕾絲花邊裙的表現]

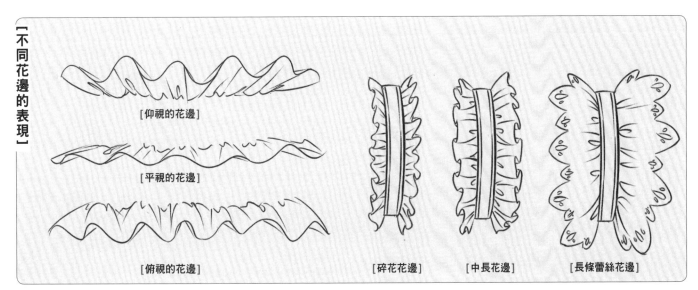

[不同花邊的表現]

[仰視的花邊]

[平視的花邊]

[俯視的花邊]

[碎花花邊] [中長花邊] [長條蕾絲花邊]

4.3.3 鞋子的款式及畫法

鞋子作為服裝的配飾，很多初學者並不會仔細繪製，覺得鞋子不是畫面的重點，就隨便畫「一坨」上去就行了，這樣就造成一雙不好看的鞋毀了整個畫面的悲劇。用心繪製鞋子，不僅人物會更完整，也更能增加畫面的精細度。

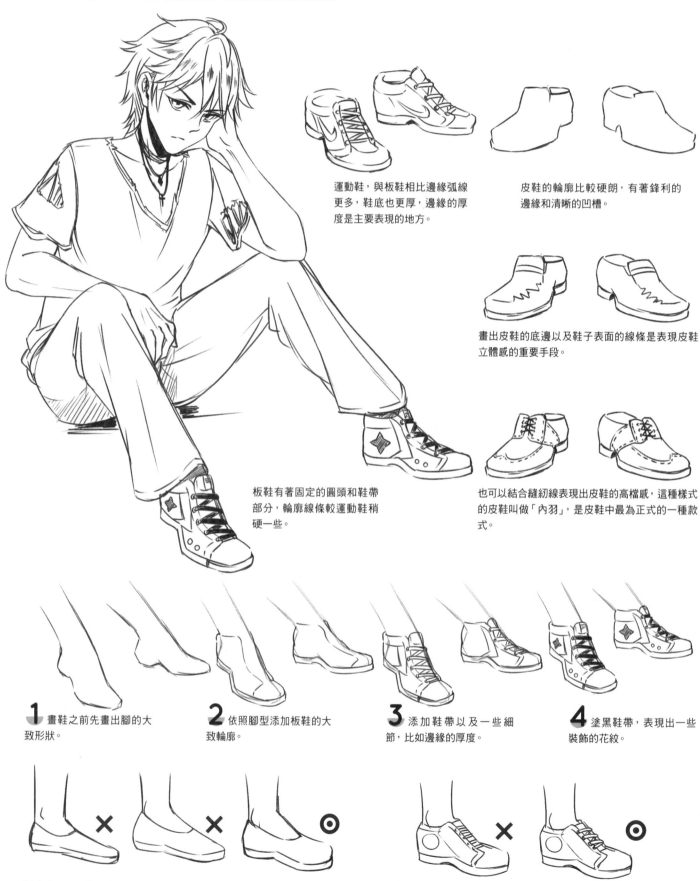

運動鞋，與板鞋相比邊緣弧線更多，鞋底也更厚，邊緣的厚度是主要表現的地方。

皮鞋的輪廓比較硬朗，有著鋒利的邊緣和清晰的凹槽。

畫出皮鞋的底邊以及鞋子表面的線條是表現皮鞋立體感的重要手段。

板鞋有著固定的圓頭和鞋帶部分，輪廓線條較運動鞋稍硬一些。

也可以結合縫紉線表現出皮鞋的高檔感，這種樣式的皮鞋叫做「內羽」，是皮鞋中最為正式的一種款式。

1 畫鞋之前先畫出腳的大致形狀。

2 依照腳型添加板鞋的大致輪廓。

3 添加鞋帶以及一些細節，比如邊緣的厚度。

4 塗黑鞋帶，表現出一些裝飾的花紋。

鞋底太平，腳背平直都是鞋子的繪製中常見的一些錯誤，正確的是鞋底帶有弧度，腳背也有呈坡度的轉折。

鞋帶的繪製中，鞋帶與鞋子畫在一個平面中是不正確的，最好是將鞋帶畫得凸出於鞋子表面，這樣更立體。

高跟鞋的繪製

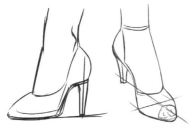

高跟鞋因為造型太特殊，所以很多初學者覺得比較難表現，其實高跟鞋只要注意鞋後跟的凸起部分，以及鞋後跟位於中心線且與地面垂直就行了。

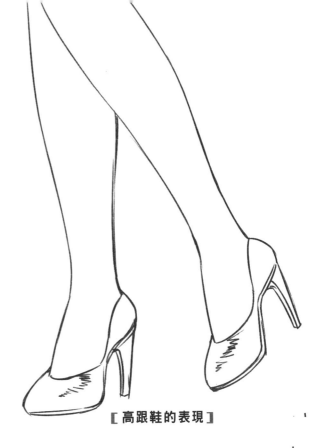

[高跟鞋的表現]

 ×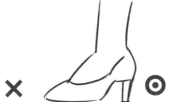

腳後跟並不是平直的，而是有一個弧形的凸起。

表現出高跟鞋較薄的底邊和後跟的厚度，能使高跟鞋更精緻。

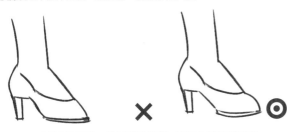

腳背也並不是一條平直的斜線，而是在鞋子與腳的交界處形成凹陷的轉折。

 ×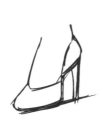

1 根據腳的大致形狀，在腳後跟底下加上一條與腳掌的連線垂直的豎線。

2 再畫出高跟鞋的邊緣，並且加出後跟的厚度。

3 去掉輔助線，畫出鞋底，並添加一些排線表現光澤。

[不同高跟鞋的表現]

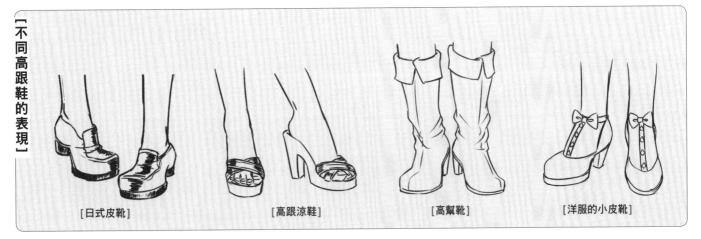

[日式皮靴]　　　　[高跟涼鞋]　　　　[高幫靴]　　　　[洋服的小皮靴]

155

服裝是角色最好的名片

在漫畫中，很多時候一個角色的服裝是這個角色的主要標誌，尤其是主角，都會有一兩套標誌性的服裝。雖然常常會被吐槽萬年不換衣服，但這充分表現了服裝可以表現人物的性格以及職業的特點。

4.4.1 校服的表現

校服是校園漫畫的一大常駐「角色」，日本的校服以可愛的水手服、JK制服和帥氣的立領校服等深受讀者的喜愛，接下來就用校服來表現不同的兩個角色吧！

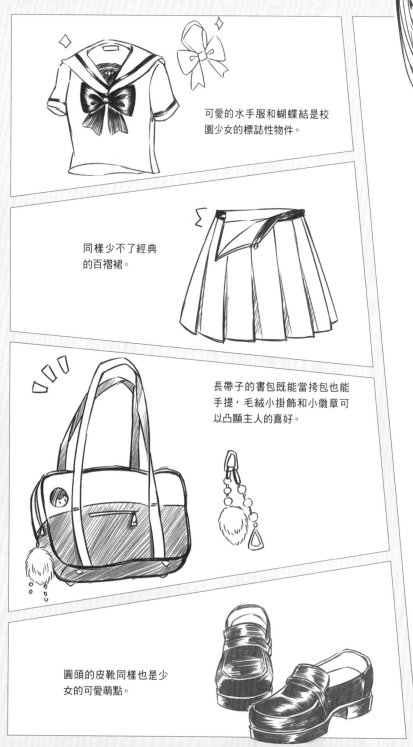

可愛的水手服和蝴蝶結是校園少女的標誌性物件。

同樣少不了經典的百褶裙。

長帶子的書包既能當挎包也能手提，毛絨小掛飾和小徽章可以凸顯主人的喜好。

圓頭的皮靴同樣也是少女的可愛萌點。

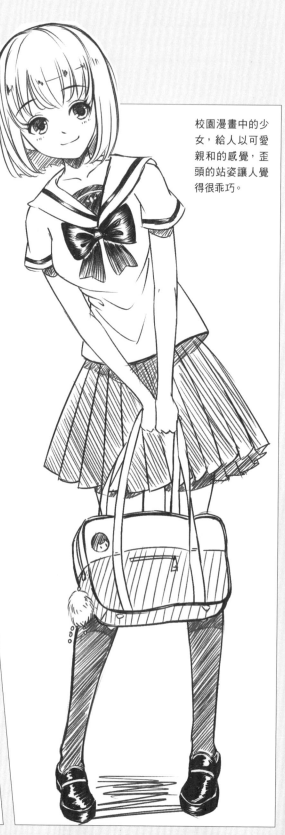

校園漫畫中的少女，給人以可愛親和的感覺，歪頭的站姿讓人覺得很乖巧。

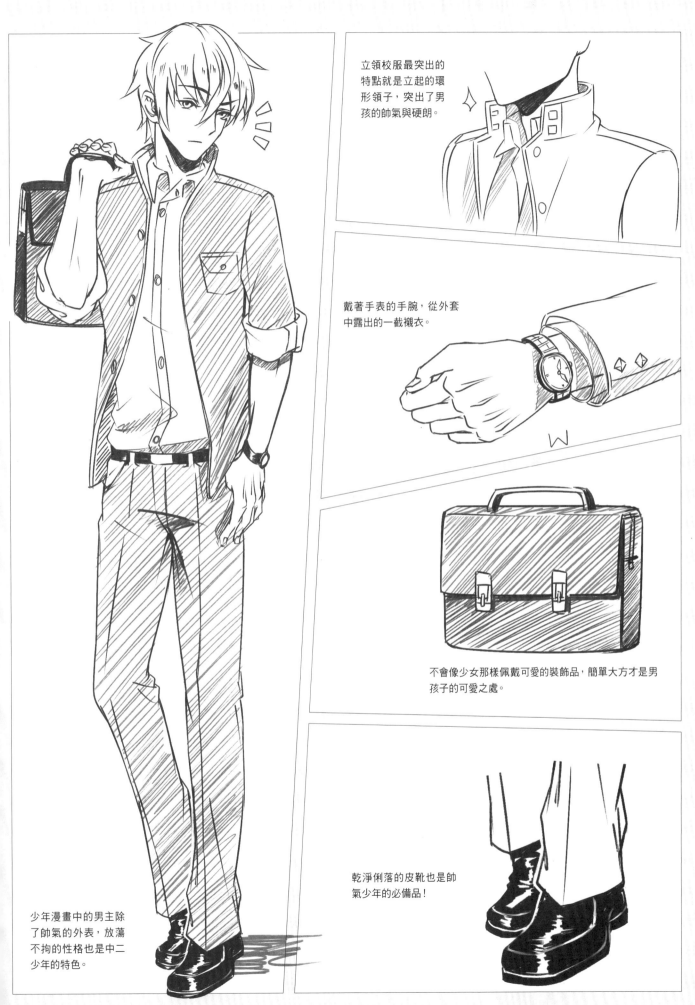

立領校服最突出的特點就是立起的環形領子，突出了男孩的帥氣與硬朗。

戴著手表的手腕，從外套中露出的一截襯衣。

不會像少女那樣佩戴可愛的裝飾品，簡單大方才是男孩子的可愛之處。

乾淨俐落的皮靴也是帥氣少年的必備品！

少年漫畫中的男主除了帥氣的外表，放蕩不拘的性格也是中二少年的特色。

4.4.2 休閒服的表現

休閒服的樣式很多，透過改變普通的短袖與牛仔褲，添加一些裝飾就能變成最具時尚潮流的服飾，穿上它們的角色們也會讓人覺得極富個性。

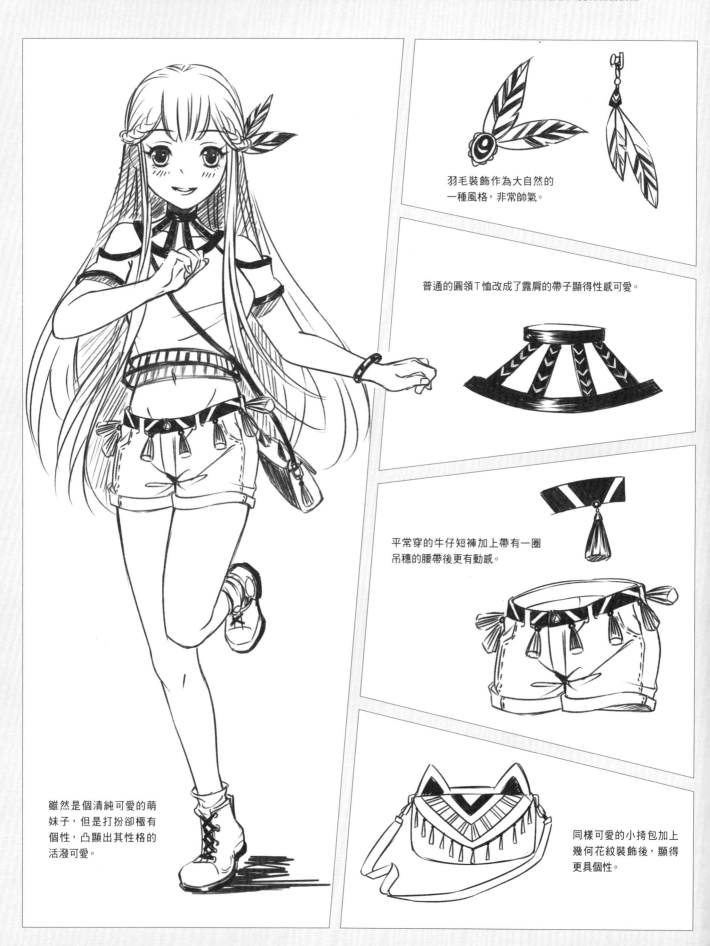

羽毛裝飾作為大自然的一種風格，非常帥氣。

普通的圓領T恤改成了露肩的帶子顯得性感可愛。

平常穿的牛仔短褲加上帶有一圈吊穗的腰帶後更有動感。

雖然是個清純可愛的萌妹子，但是打扮卻極有個性，凸顯出其性格的活潑可愛。

同樣可愛的小挎包加上幾何花紋裝飾後，顯得更具個性。

精緻的太陽鏡即使不戴著，僅僅作為裝飾也十分炫酷。

翻領的夾克敞開來穿，再隨意搭配上襯衣與T恤，自然帥氣。

條紋狀的腰帶搭配牛仔褲也是點睛之筆。

時尚大方的手提包也能作為飾品起裝飾作用。

深淺漸變的高筒靴大大增加了男性角色的時髦值。

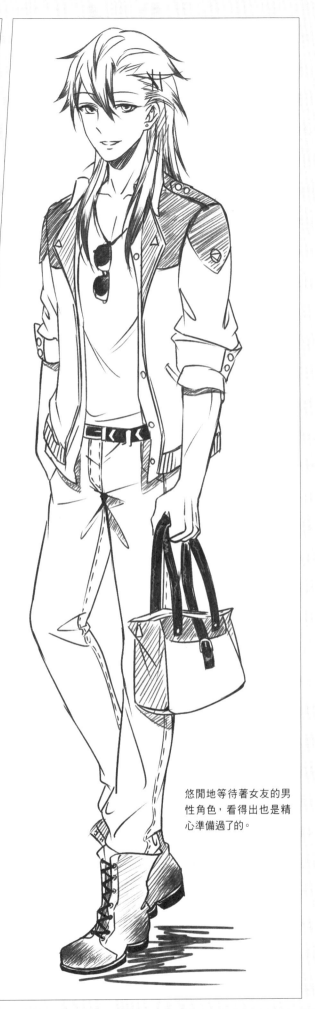

悠閒地等待著女友的男性角色，看得出也是精心準備過了的。

4.4.3　制服的表現

制服是社會人士的表現，穿著制服的角色們會讓人一眼就清楚他們的工作內容以及角色的屬性，漫畫中這樣的角色也是很重要的哦！

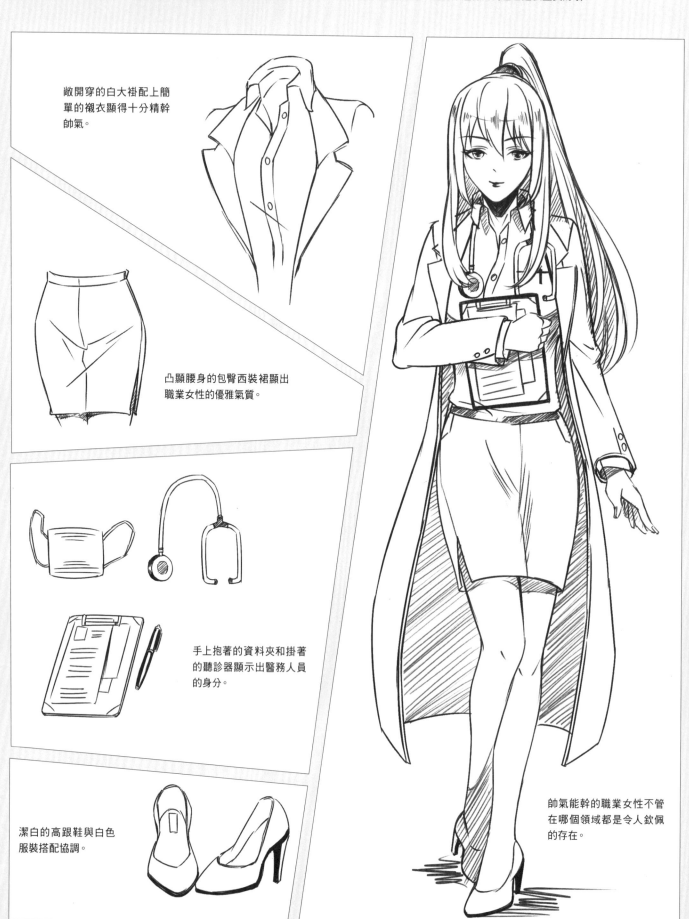

敞開穿的白大褂配上簡單的襯衣顯得十分精幹帥氣。

凸顯腰身的包臀西裝裙顯出職業女性的優雅氣質。

手上抱著的資料夾和掛著的聽診器顯示出醫務人員的身分。

潔白的高跟鞋與白色服裝搭配協調。

帥氣能幹的職業女性不管在哪個領域都是令人欽佩的存在。

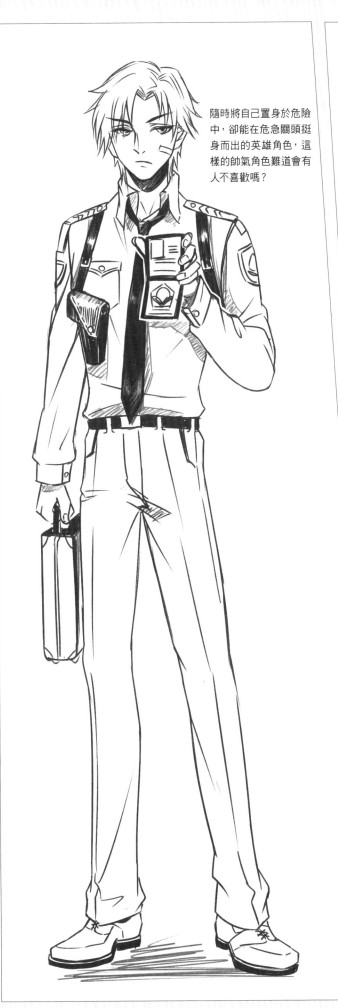

隨時將自己置身於危險中，卻能在危急關頭挺身而出的英雄角色，這樣的帥氣角色難道會有人不喜歡嗎？

區別於普通的襯衣，有著特殊意義的肩章以及標誌徽章讓人一眼就看出角色的職業。

特別的裝備同樣凸顯出了角色身分的與眾不同。

手提箱作為高端的箱包同樣也能讓角色更加帥氣。

簡單大方的皮鞋不僅突出了社會人士的專業，也增添了不少帥氣值。

4.4.4 古風洋裝的表現

洋服是近些年的一大流行元素，大多以華麗豐富的裝飾和花邊見長，由於本著結合中國特色的風格，古風洋裝同時擁有古裝的元素又包含了洋服的特點，這一集合了中華民族智慧結晶的新型服飾誕生了。

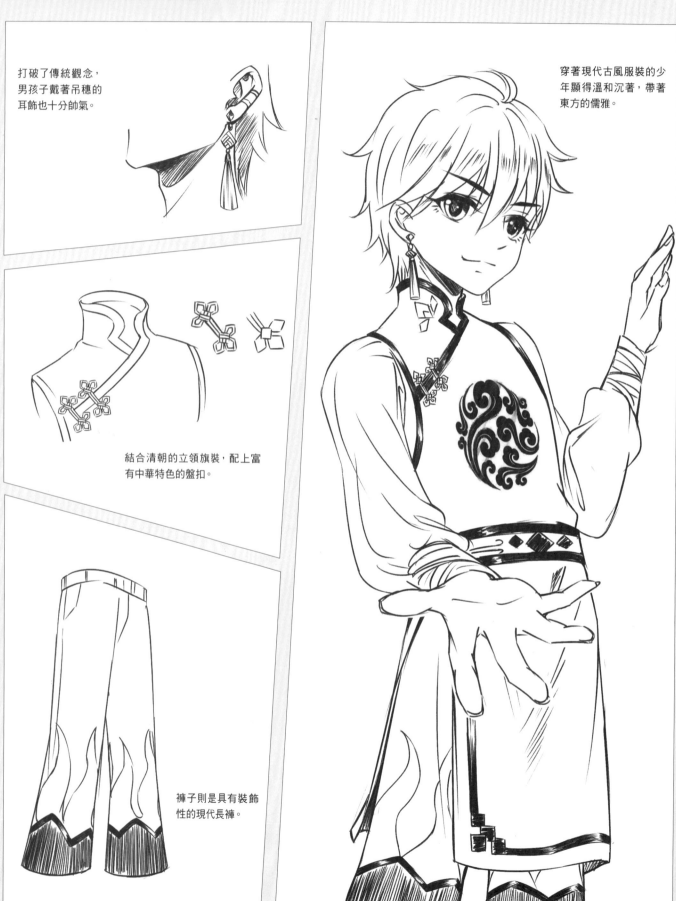

打破了傳統觀念，男孩子戴著吊穗的耳飾也十分帥氣。

結合清朝的立領旗裝，配上富有中華特色的盤扣。

褲子則是具有裝飾性的現代長褲。

穿著現代古風服裝的少年顯得溫和沉著，帶著東方的儒雅。

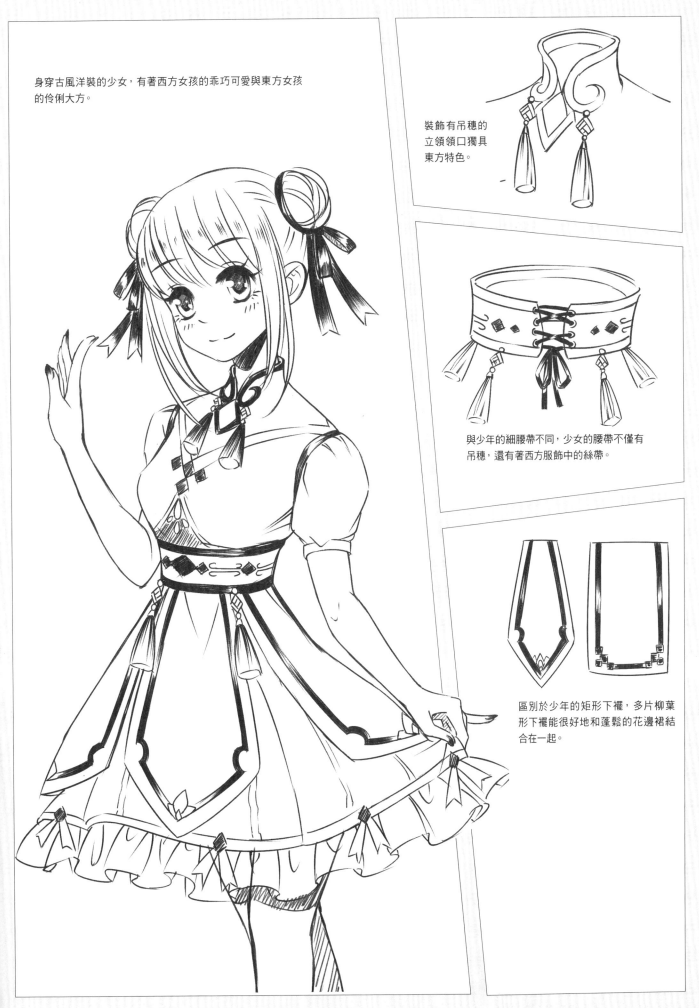

身穿古風洋裝的少女，有著西方女孩的乖巧可愛與東方女孩的伶俐大方。

裝飾有吊穗的立領領口獨具東方特色。

與少年的細腰帶不同，少女的腰帶不僅有吊穗，還有著西方服飾中的絲帶。

區別於少年的矩形下襬，多片柳葉形下襬能很好地和蓬鬆的花邊裙結合在一起。

4.4.5 禮服的表現

禮服雖然大致與制服相似，但是要比制服更加正式，配飾也更加精緻高端，更具裝飾性。在繪製時需要參考大量資料，力求把禮服的高端訂製感表現出來。

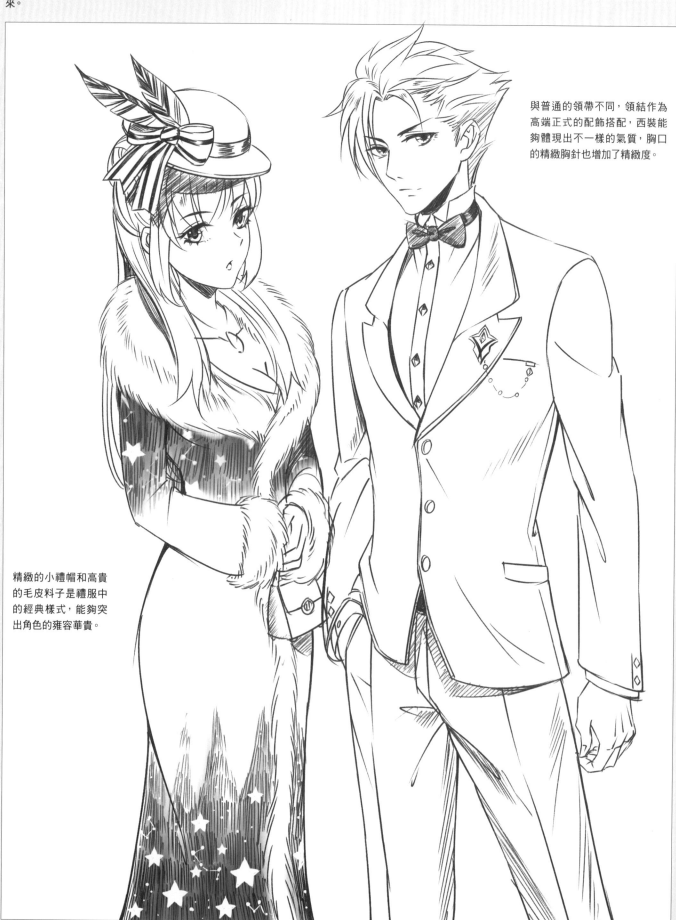

與普通的領帶不同，領結作為高端正式的配飾搭配，西裝能夠體現出不一樣的氣質，胸口的精緻胸針也增加了精緻度。

精緻的小禮帽和高貴的毛皮料子是禮服中的經典樣式，能夠突出角色的雍容華貴。

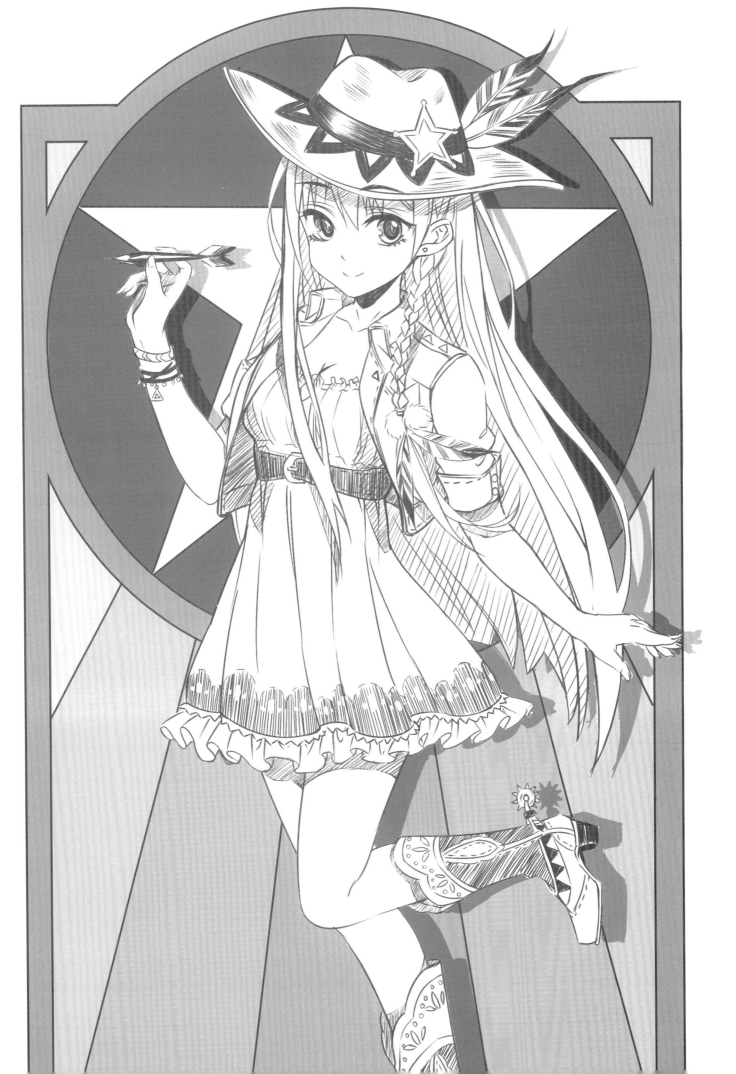

什麼？少女也能當牛仔

在經過之前對於服裝的基本結構以及衣紋皺褶和裝飾細節的學習後，下面就一起來繪製一個身穿牛仔裝與蕾絲裙的可愛少女吧！

1 先定下大致的人物動態。因為是牛仔少女，就定為女孩子在扔飛鏢這樣一個略帶男孩子氣的動作吧。服裝就設計為牛仔外套加上蕾絲裙子和馬靴的搭配。而背景則選用簡單的幾何形狀設計出卡牌樣式的造型。

2 確定好大致的思路後，將人物的身體結構細緻地再做一次調整，圖中稍稍將臀部加寬了一些，使人物更加自然。

3 接下來可以降低透明度，或是透過透寫台，仔細地刻畫人物的臉部。

4 畫出人物的五官，因為想畫帥氣一些的女孩子，所以上睫毛沒有畫得很翹，反而選用了突出下睫毛的方式來體現角色的中性偏可愛的感覺。

5 接著畫出人物的瞳孔，眼神看向身體的左邊，面向觀者，注意兩隻眼珠的大小以及形狀會根據角度產生變化。

6 根據草稿畫出人物的頭髮，靠近兩邊的地方畫一些連在一起的頭髮會比較好看。

7 在左耳下方畫出一股編成辮子的頭髮，並畫上毛球和羽毛做的裝飾。

8 先畫出穿在外面的短款的牛仔夾克，注意畫出衣服被胸部撐起的效果，以及下襬前端低後端高的穿著感。

9 再畫出裡面的吊帶蕾絲裙，注意用重疊的弧線和折線表現服裝的輕薄感和皺褶多的感覺。

10 在胸部下面畫上牛仔皮扣做成的腰帶，這樣不但能凸顯人物的腰身，還能作為裝飾品。

11 接著畫下面的裙襬，運用大量交錯的弧線和波浪線來表現輕薄的質感，同時添加一些花來突出女孩子的可愛氣質。

12 接著畫出人物的手，右手抬起做出手持飛鏢的動作，左手下襬，手腕微微抬起更加可愛。

13 根據草稿畫出人物腿部的動態，為了突出女孩子的纖細感，將小腿畫得細瘦了一些。

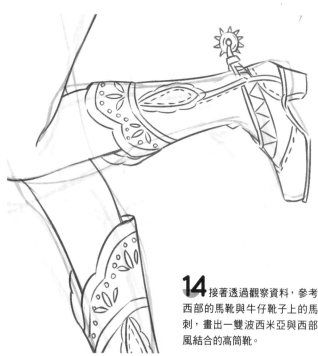

14 接著透過觀察資料，參考西部的馬靴與牛仔靴子上的馬刺，畫出一雙波西米亞與西部風結合的高筒靴。

16 給人物畫上富有牛仔風格的帽子，注意要表現出帽子的厚度感，要不然就體現不出立體感了。

15 在右手上畫上飛鏢，並在手腕上畫出一些民族風格的手鏈，注意顏色的深淺搭配。

17 在帽子上畫上幾何形的裝飾，以及五角星和羽毛的小飾品作為與髮飾的呼應。羽毛的繪製可以畫成柳葉形，再塗上深色的排線。

18 人物部分告一段落，接下來繪製背景。首先畫出兩個同心圓，再以相同的邊距畫出兩個矩形，最後在圓內畫出五角星以及一些放射狀的線條就完成了。

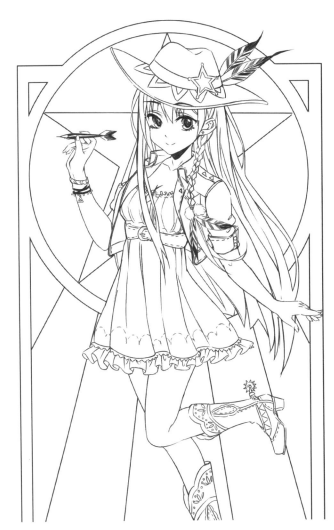

19 這時需要為人物和背景的線條做一些修飾，並擦去一些多餘的線條，得到最終的完整的線稿圖。

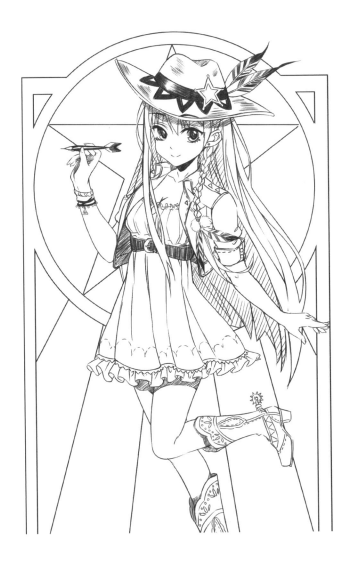

20 接下來用排線的方式為畫面添加一些重色作為裝飾，首先帽子和腰帶塗上深色的細緻排線，接著在帽簷下方以及頭髮裡面塗上淺色排線作為陰影。

21 在頭髮裡面以及夾克和裙底塗上深淺不同的排線，一方面作為陰影增加立體感，一方面突出人物的主要部分。

22 接著也同樣透過深淺不一的排線為人物的裙子、靴子塗上裝飾的花紋。

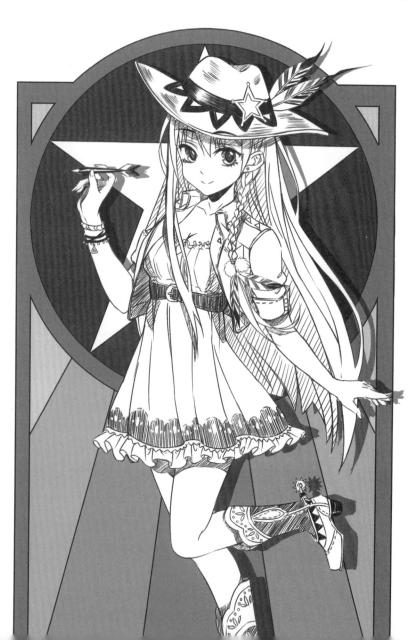

23 最後為背景塗上簡單的灰度，以及人物的陰影，突出人物部分就完成了。

The Fifth Chapter

單幅插畫的挑戰

在漫畫中，單獨的一張圖稱作單幅插畫，而要畫好插畫，除了之前所學的人物繪製基礎外，還需要構圖的技巧和背景的繪製。下面就讓我們一起來學習單幅插畫的繪製吧！

5.1 畫插畫，從構圖到捽筆

認認真真、仔仔細細地畫完人物之後，自我感覺良好！嗯？接下來畫背景卻總是畫得潦草或者空著不畫，不是不想畫而是畫不好呀！構圖的知識掌握太少，還是認真學習一下吧！

5.1.1 構圖的基本準則

繪製單幅漫畫，構圖十分重要。同樣的畫面，構圖不同給人的感覺也是截然不同的喲。即使是同一個角色，放大或縮小，也會讓整個畫面的氛圍和傳達的重心發生變化。

構圖的大小

[適中的大小]

將原本大半身的角色放大，變成半身，這種構圖整個畫面人物占據絕對位置，畫面也隨之豐滿起來。繼續放大人物，形成胸像，凸顯臉部，是一種特寫構圖。

構圖的位置

[適中的位置]

當角色處於正中，是最傳統的一種構圖。將人物位置移動，變成斜構圖，整幅畫顯得更加俏皮一些。而把人物一部分移動至畫面外，也會出現一種不完整的美。

5.1.2 常見的構圖方式

在畫單幅漫畫之前，就要選擇好構圖的方式。常見的構圖有黃金比例構圖、鸚鵡螺構圖、對稱構圖等等，根據所繪製的內容決定構圖方式吧。

經典的構圖

將畫面均分為9等分的輔助線。

黃金分割構圖最符合人們的審美，這種構圖可以讓我們的視覺重點落在交點所在位置，也能幫助我們在構圖階段就能有針對性地對畫面進行安排。

將要畫的主體人物或景物放在視覺中心之外，整個畫面就更具美感了。

[黃金分割構圖]

[鸚鵡螺構圖]

[三角形構圖]

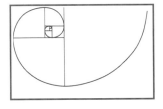

鸚鵡螺構圖又叫斐波那契螺旋線構圖。人們發現自然界中大量出現這個比例，以此為基礎的自然結構設計既實用又美觀。

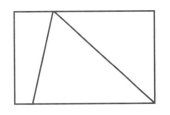

三角形構圖以三點成面的幾何構成來安排畫面，形成一個穩定的三角形。這種構圖具有安定、均衡但不失靈活的特點。

用簡單的線條構圖

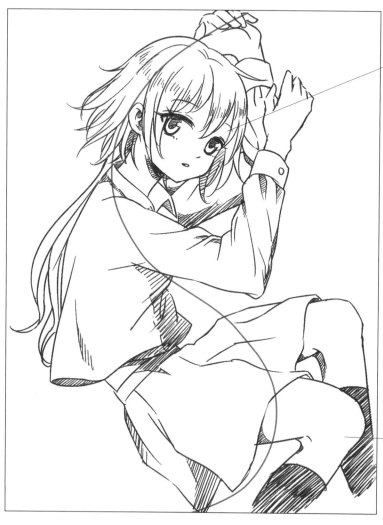

人物的頭部動態要與曲線弧度一致。

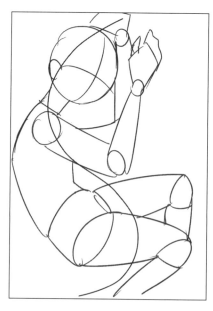

在繪製一張單幅插畫時,先在空白的畫面中畫出一條S形曲線,再以此為構圖的中心,安排角色或景物。

運用S形曲線構圖可以讓畫面更具流動性。

[S形曲線構圖]

[其他構圖的運用]

[對稱構圖]

對稱構圖具有平衡、穩定、互相呼應的特點。運用這種構圖表現單幅插畫讓畫面非常對稱。

[垂直構圖]

垂直構圖首先可以表現角色或景物的高度,還能表現出氣勢,增加畫面的次序感和穩定感。

5.1.3　插畫中以人物為主的構圖

以人物為主的插畫,重點當然是人物,因此我們首先要在畫紙上或腦海中設計好人物的形象,再把人物放入構圖中的合適位置。可能一開始無法掌握好構圖大小,沒關係,多多練習就可以啦。

確定構圖中人物的位置

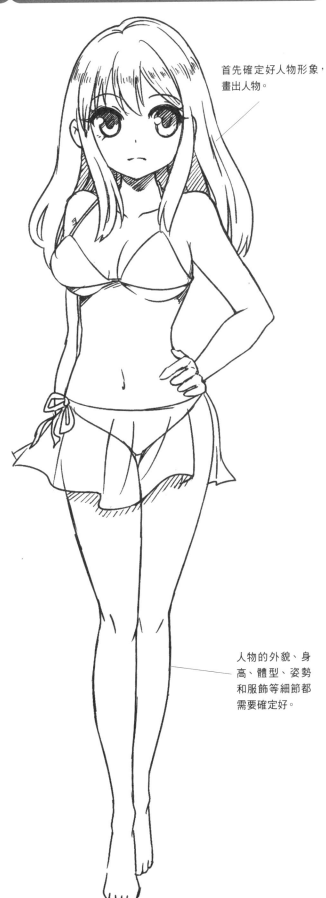

首先確定好人物形象,畫出人物。

人物的外貌、身高、體型、姿勢和服飾等細節都需要確定好。

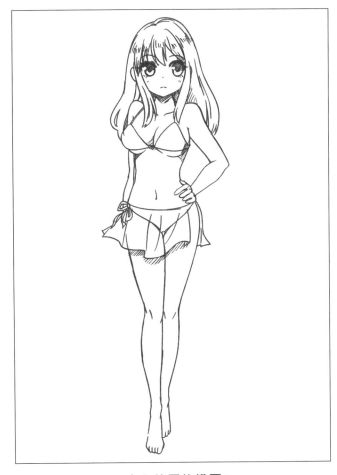

【 中心位置的構圖 】

確定好構圖,把畫紙想像成相框,將設計好的人物放入框中。注意人物的大小要適中。

人物太小的構圖,會讓畫面顯得太空,如果有背景,人物則不太像是主體。

人物太大的構圖,則只能表現局部,人物全貌無法體現。

構圖改變對畫面的影響

[大半身構圖]

[半身構圖]

同樣的人物，也可以透過構圖改變表現重點，左圖是大腿以上的大半身構圖，可以表現出人物的姿勢和服飾，而右圖是半身構圖，重點落在胸部以上。

[臉部特寫構圖]

表現人物時經常用到面部特寫，這種構圖主要表現人物頭部細節，如五官、表情及髮型。

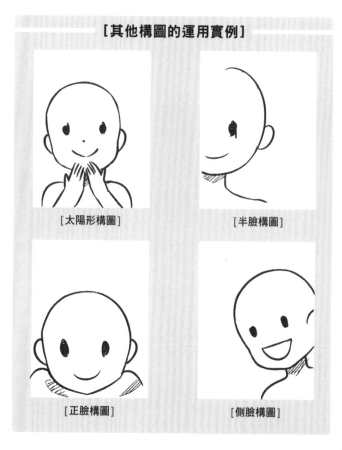

[其他構圖的運用實例]

[太陽形構圖]　　[半臉構圖]

[正臉構圖]　　[側臉構圖]

[單人構圖]

單人構圖的單幅插畫中，當然只有一個人物，這個人物就是構圖的中心，其餘的部分可以是空白，也可以是與人物相融合的背景。

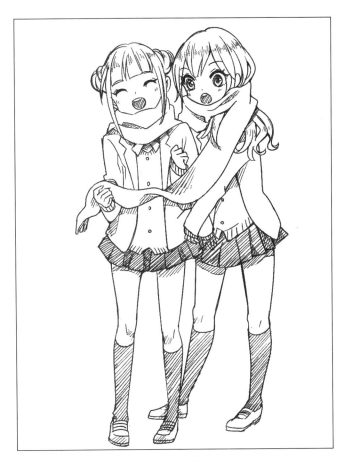

[雙人構圖]

在原有人物的基礎上，再添加一個人，就變成了雙人構圖。這個角色可以與之前的人物互動，讓畫面更有故事性。而構圖的中心從單人轉換到了兩個人身上。

[雙人構圖的運用實例]

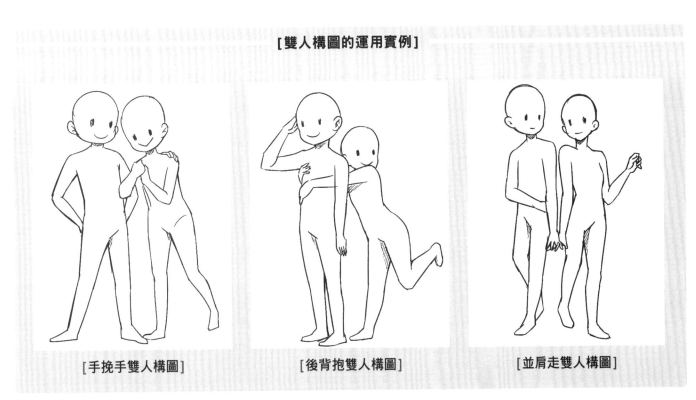

[手挽手雙人構圖]　　　　　[後背抱雙人構圖]　　　　　[並肩走雙人構圖]

畫面不豐富，怎麼添加背景呢

終於說到背景了！總是害怕畫背景，想方設法不畫背景，但繞來繞去最終還是逃不過呀！所以，透視小法則學起來，背景練起來，人物和背景要完美地融合在一起哦！

5.2.1 透視小法則

在繪製單幅漫畫時，透視是非常重要的。我們常說的透視關係，其實並不難，只要了解一點透視、兩點透視和三點透視，畫漫畫就完全沒有問題啦。

[一點透視的應用]

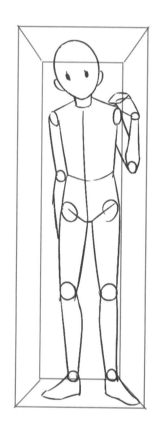

將正面的人物放入一點透視立方體中，人物身體也會有一定的透視效果。

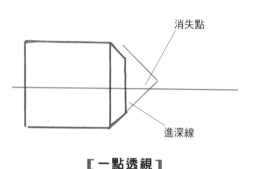

[一點透視]

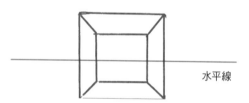

一點透視時，物體的側面上下兩邊的進深線相交於水平線上的一點。

俯視角度的人物放入立方體中，人物整體遵循三點透視的原理。

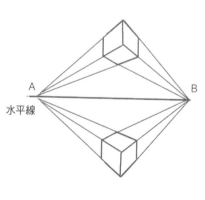

[兩點透視]

兩點透視的立方體並沒有完全處於正面的面，稜邊也不是平行的。人物放入立方體中，通常為半側面。

[兩點透視的應用]

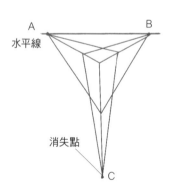

[三點透視]

三點透視是在兩點透視的基礎上加入垂直方向的進深所形成的。有三個消失點。

[三點透視的應用]

將人物放入三點透視的幾何體中，就能明顯看見人物的透視關係了，有頭大腳小的視覺效果。

5.2.2 背景中的物體

透視搞清楚了的話，繪製背景中的物體也能事半功倍。覺得物品難畫？用幾何體來理解透視問題，再複雜的物體都能輕鬆搞定，不信就拿起筆跟著畫畫看吧！

用幾何體繪製物體

用幾何體繪製出床的框架，再在框架的基礎上繪製出床體以及床上用品，這樣畫出來的床的透視關係就會比較準確。

如果直接徒手繪製，很容易出現透視不準確的問題。

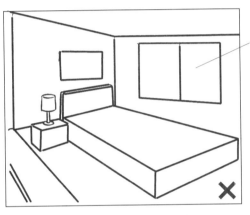

牆壁、窗戶與床不在同一水平線上，因此這張圖的透視有問題。

注意房間的透視與物體的透視要保持一致。

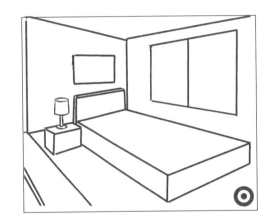

臥室一角也一樣，可根據圖示繪製出幾何體組合。

整個房間是一個巨大的長方體的內部，窗子、床和床頭櫃等物體都是由大或小的長方體拼接而成的，而檯燈則是由圓柱體組成。

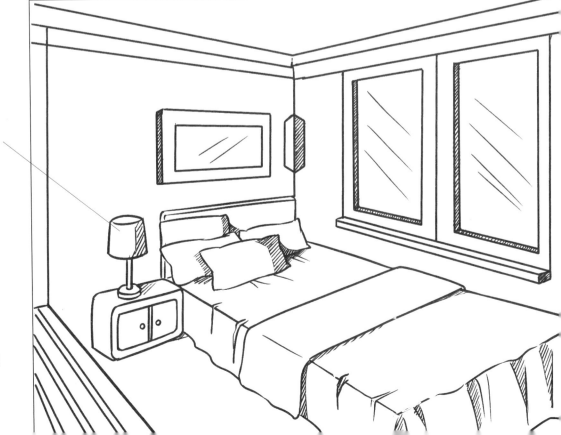

看似複雜的室內背景，如果拆分為幾何體，則會好畫許多。

自然景物的繪製

[植物的繪製]

 用單純的心形表現葉子，顯得不那麼真實。

可以先畫一個接近心形的圖案，再用不規則的線條描繪出邊緣，最後畫出葉子的脈絡。

再用同樣的方法在左右兩邊畫出另外兩片葉子，注意它們的角度要各不相同。

先用較尖的橢圓形畫出幾瓣組合在一起的花瓣，再根據橢圓形畫出不規則的花瓣，並畫出花瓣上的紋理，在花瓣後方用曲線畫出根莖。

先繪製一個橢圓形，再根據橢圓形繪製出花苞，然後添加根莖。

用簡單圓潤的線條繪製樹木，看上去太過卡通，不太適合寫實類的背景的描繪。

用直線繪製樹木，顯得更為硬朗挺拔，再畫出樹木上的斑駁痕跡。

可以用虛實結合的方式來繪製景物，即前景細化，背景省略，讓場景更有層次感。

小物品的繪製

水杯和書本是人物手上所拿之物，都可以用幾何體來繪製。

畫出紙張的輕薄感，以及固定一側與不固定一側的區別。

[告示欄的繪製]

黏貼著各種紙片的告示欄，其透視與上面所黏貼的紙片的透視是一致的。

注意物體的大小要適當。

[小物體在場景中的應用]

[物體的運用實例]

[燒水壺的繪製]

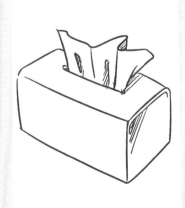

[抽紙盒的繪製]

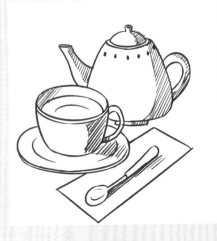

[茶具的繪製]

181

5.2.3 角色與背景的結合

學會了背景的畫法,你就以為大功告成了嗎?不要著急,如何將角色與背景結合起來,也是需要研究的喲。背景除了裝飾作用,還可以幫助我們更好地理解角色的身分與所處環境呢!

不同背景的表現

[人物與室內場景結合]

室內場景與人物的結合,可以用牆角線、牆上掛飾和屋中擺設來構成背景中的元素。

[人物與室外場景結合]

繪製室外場景,則需要考慮是建築類還是自然風景類的場景。圖中的自然風景,就是由樹木和草地組成的。

繪製單幅插畫時,可以先畫出人物,再考慮畫面構圖與背景的添加。

將人物放入構圖中,確定好人物的大小和位置。

背景與角色的關係

上圖中人物與背景的水平線不一致，導致人物看上去像是漂浮在背景之上一樣。

繪製人物在前面的單幅插畫時，先繪製人物，再根據人物姿態添加相應的背景。這個人物是蹲著的，因此我們可以考慮畫一些差不多高矮的植物和灌木襯托角色。

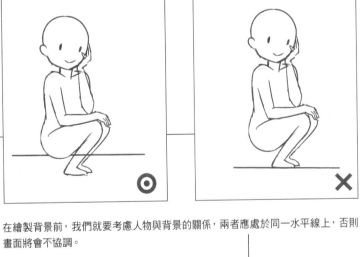

在繪製背景前，我們就要考慮人物與背景的關係，兩者應處於同一水平線上，否則畫面將會不協調。

在少女的後方出現植物、樹叢等背景細節，讓畫面有了縱深感，多了一些故事性。

根據提供的室內外場景圖例,在灰度人體上畫出不一樣的場景來吧!

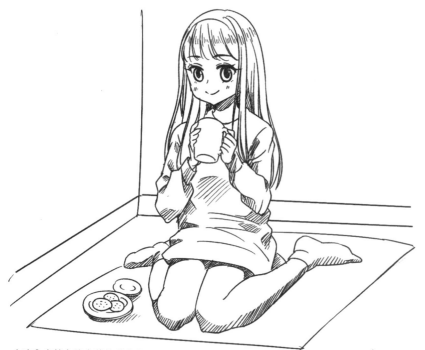

先確定人物的姿勢是跪坐,再考慮與之搭配的小物件,以組成想要的場景吧!

在室內坐墊上跪坐著的美少女。

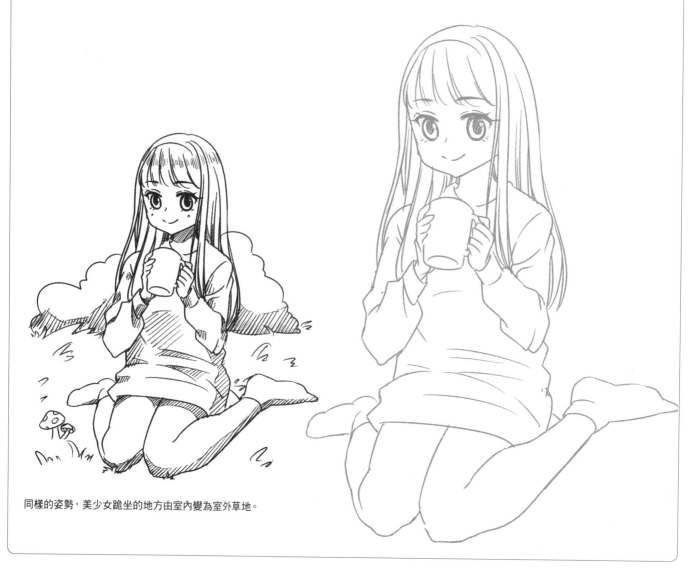

同樣的姿勢,美少女跪坐的地方由室內變為室外草地。

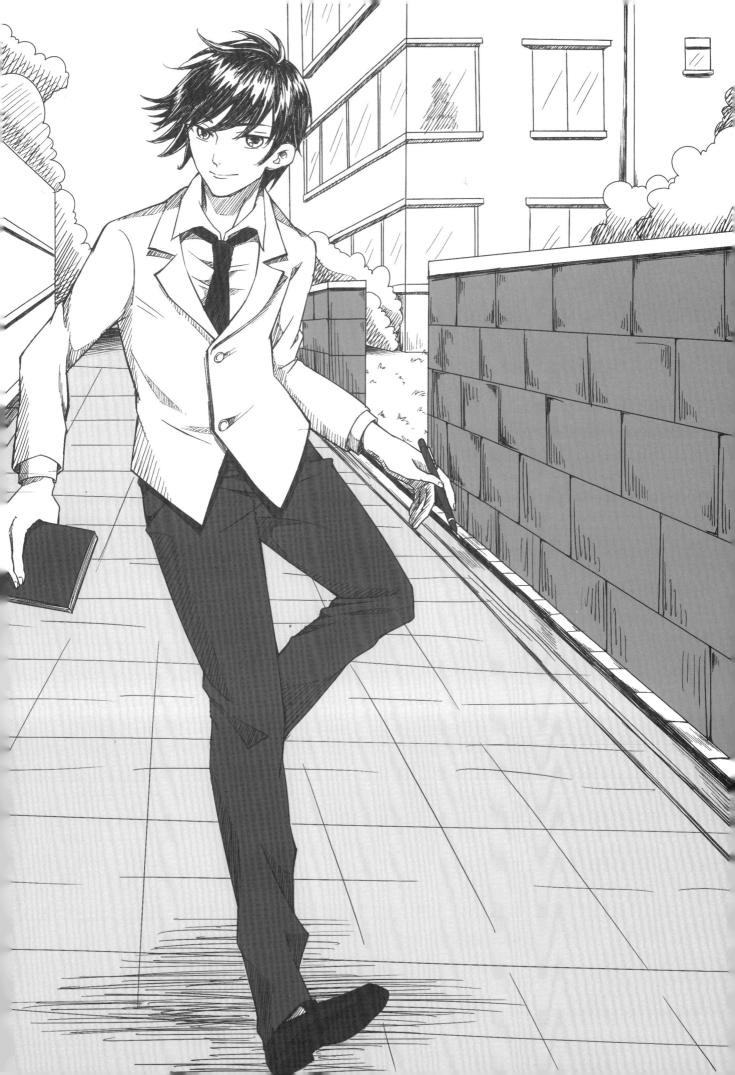

5.3 繪畫演練 —— 我看你骨骼清奇，來跟我學插畫吧

看完本章對單幅插畫的講解，想必學到不少知識了吧！下面就讓我們將這些知識應用起來，跟著步驟一起繪製一張單幅插畫吧！

 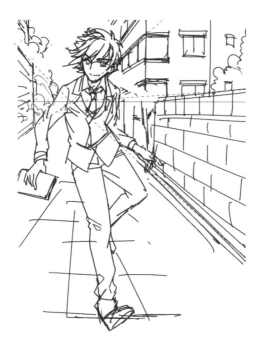 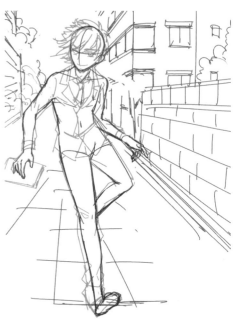

1 先定下大致的人物動態和背景。因為人物設定為穿著制服的高中生，因此道具選擇了書本與筆。而背景則是通往學校的小街，有一些建築和樹木，畫出水平線，找準消失點。

2 確定好大致思路後，將人物的身體結構細緻地再調整一次，確定出人物的肩膀寬度。

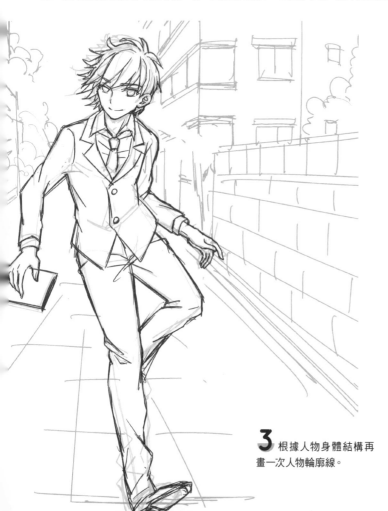

4 臉部五官可以更細緻地繪製一遍，並細化與臉部搭配的髮型。

3 根據人物身體結構再畫一次人物輪廓線。

5 人物的服裝要注意皺褶的畫法，可用前面章節所學的知識來繪製。

6 降低透明度，或是透過透寫台仔細刻畫人物的臉部五官與髮型。兩隻眼珠的大小以及形狀會根據角度產生變化。

7 接下來就開始畫人物的服裝，先畫出衣服的領口。

8 接著再畫出上衣外套，要根據人物動態來繪製服裝的皺褶，並畫出雙手，注意手指細節的畫法。

根據手部的動作添加書本，手與書本的結合要自然。

另一隻手上可根據手部的動作來繪製筆。筆大致在食指之間。

9 接著再畫出褲子，根據雙腿動態畫出褲子上的皺褶，注意皺褶集中在襠部、膝關節和下襬處。

10 根據腳部結構畫出鞋子，鞋底的厚度要用雙線表現出來。

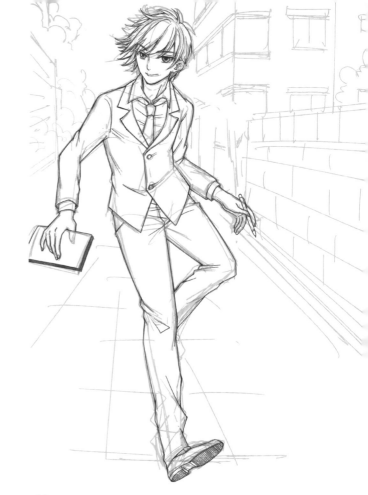

11 再畫出鞋底的紋路等細節，讓鞋子更有質感。

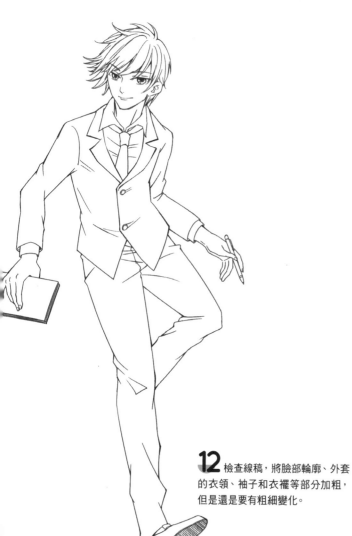

12 檢查線稿，將臉部輪廓、外套的衣領、袖子和衣襬等部分加粗，但是還是要有粗細變化。

13 畫好人物之後，再繪製背景。先用長直線畫出建築的輪廓，注意背景中被人物遮擋的部分可以不畫出來。

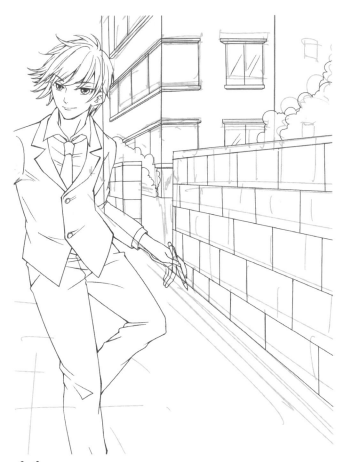

14 接下來再繪製右邊的建築。牆體上的磚塊用直線畫出來，後方的窗戶要注意透視效果。加一些植物讓背景活絡起來。另外，繪製背景時，要注意區分背景的前後。

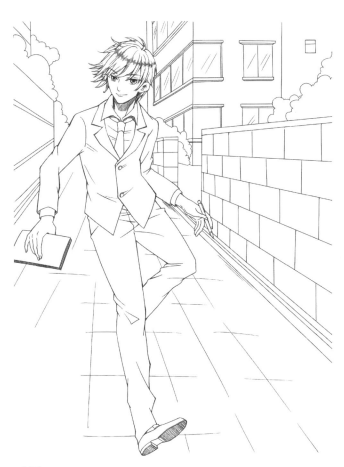

15 人物腳下的街道地面，可以用縱橫相交的直線來繪製，近處的相交線要寬一些，遠處的則窄一些。

16 為強調人物，將人物頭髮進行塗黑處理，受光部的頭髮上方留出來，順著頭髮的生長方向塗灰，並留出白色的高光部分，頭髮的塗黑操作就完成了。

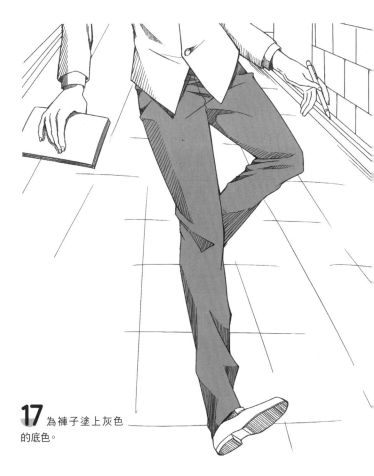

17 為褲子塗上灰色的底色。

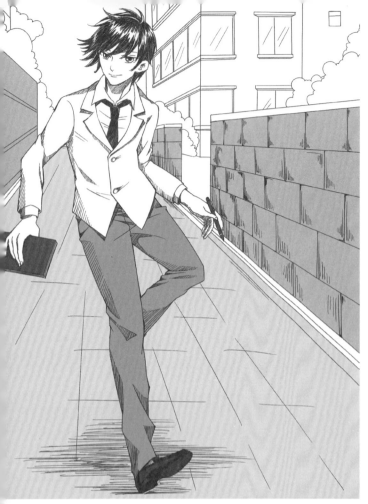

背景中的樹叢也要
畫出細細的斜線表
現陰影。

窗戶上可以畫兩道斜線，
表現玻璃的質感。

18 鞋子、領帶和書本塗上更深的灰色，並用斜線加上一些陰影。

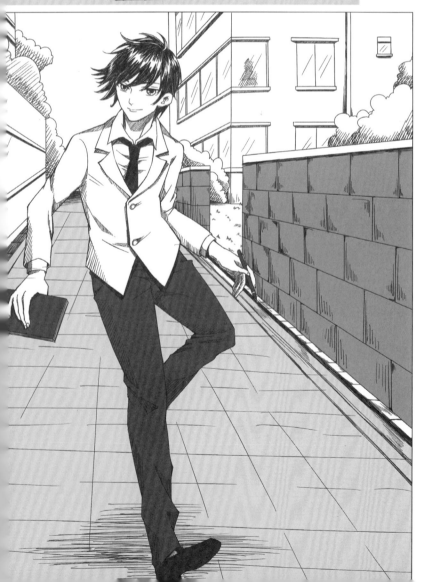

19 再細化人物與背景中的陰影，完成單幅插畫。

嘗試創作故事漫畫

學習了這麼多漫畫繪製的基礎知識，是時候挑戰一下故事漫畫的創作了。找出想
要繪製的東西，學習分鏡，創作獨一無二的故事吧！

6.1 讓角色更有衝擊力！分鏡的運用

分鏡，就是用定格來承載故事的起承轉合。掌握分鏡的基本樣式，將角色與分鏡結合起來，再利用對話框表現角色的情緒，你會發現創作故事漫畫其實也不難喲！

6.1.1 分鏡的基本樣式

常見的分鏡樣式包括兩格、三格、四格和多格分鏡。它們分別又能細分為橫版分鏡、豎版分鏡以及不規則分鏡等等。下面以四格分鏡為例，了解一些分鏡的基本樣式。

四格漫畫的分鏡樣式

單幅插畫只能表現故事的一個鏡頭，而將單幅漫畫上的角色、場景、物體串聯起來，就能組成有故事性的分鏡漫畫。其中，四格漫畫是最能表現「起、承、轉、合」的分鏡形式。

豎版分鏡的四格漫畫或多格漫畫，都是最常見的分鏡形式，非常適合移動手機、平板讀者的閱讀。重點可以放在第三、四格的「轉」、「合」兩格上。

田字形版式的四格漫畫，是比較傳統的一種分鏡形式，在分鏡時可以將重點放在第二排第一格的「轉」上，這樣更符合閱讀習慣。

視線流的引導

嘗試用不同的分鏡描繪一頁四格漫畫，體會各種分鏡形式的特色。流暢的分鏡是基本的要求，要讓人一看就明白。格子的大小可以控制時間的快慢，即眼睛停留的時間。

豎版分鏡是當下較為流行的分鏡方式，而格子大小都一樣，時間感會變緩慢，流動感降低。

最常見的多格分鏡手法，小格子的鏡頭可以讓時間變快，產生快速感。大格子搭配大動作的分鏡，給人強烈的視覺衝擊。

[豎版分鏡]

[不規則分鏡]

橫向的視覺走向，符合傳統的閱讀順序。

[橫版分鏡]

6.1.2 重要角色的突出表現

通常想要突出表現人物的某個重要情景，或是突出表現某個角色時，我們會將分鏡畫得大一些。不過有時也要根據實際情況，如頁面布局或頁數限制進行調整。其中裁切是最常見的一種讓人物變醒目的方式。

用裁切讓角色更醒目

最常見的突出人物的分鏡框，只有頭部以上部分，突出人物的臉部。

適當放大頭部，讓面部五官、表情更清晰。

裁切掉頭頂，突出人物面部。

將人物縮小，可以留出更多的空間，製造透氣的效果。

頭部超出分鏡框之外，是一種破格的表現，可以讓人物更加醒目。

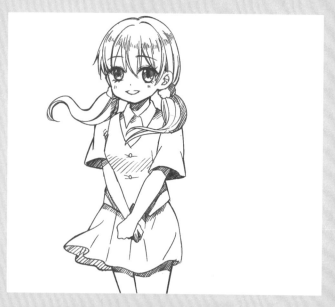

不畫分鏡框，留下人物全身，也具有引人注目的效果。

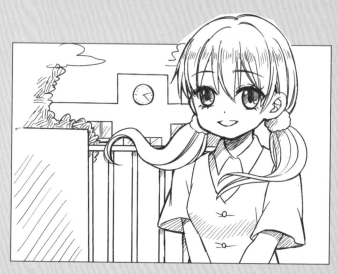

加入背景，可以在突出人物的情況下，強調地點。

在頁面中的應用

[半身人物超出分鏡框]

在實際的漫畫分鏡中，大格、小格和中格可以組合運用。作品中人物登場時，可以用較大的分鏡框來突出表現，甚至超出分鏡框。

比起全身像，半身人物的面部在分鏡頁面中所占位置實際上更大，人物的面部表情會更突出。

全身的人物，貫穿整個分鏡框，臉部較小而身體、服裝以及道具都表現得非常清晰。

[全身人物超出分鏡框]

分鏡大小完全相同的情況一般只出現在四格漫畫中，而分鏡中的人物道具也大小相同的話，會讓整個頁面相當無趣，讓讀者提不起興趣。

6.1.3 對話框，角色的情緒表現

時間、地點、人物都相同，只要改變某句台詞，人物的形象、劇情的走向都會發生巨大的變化。可見，對話框在漫畫中所產生的作用多麼大！而透過台詞表現人物的性格特徵和形象，也可以讓人物變得更加生動。

對話框的用法

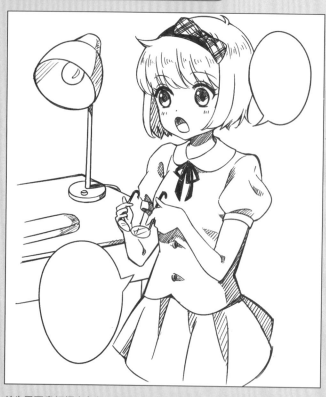

首先需要畫好框中角色，再添加適當的台詞。

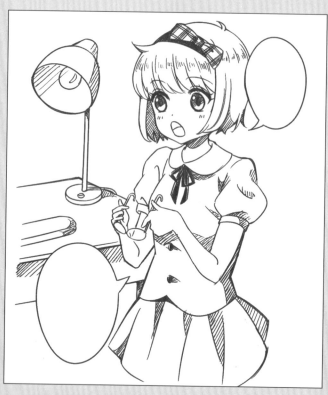

圖中的台詞表現出了人物的喜悅，為了更貼近喜歡的人，努力找尋同款鏡框，少女的戀愛心情透過台詞表現了出來。

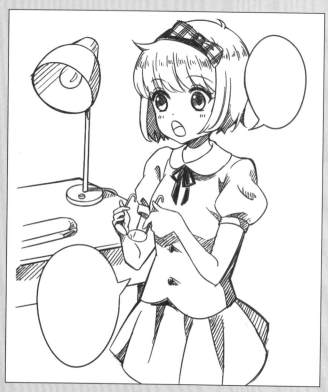

圖中的台詞表現出人物的憂慮，試戴眼鏡卻看不清楚的擔憂透過台詞傳遞出來。

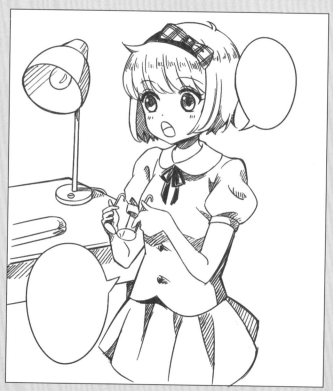

圖中的台詞表現出人物生氣的情緒，因為鏡框顏色搞錯了不開心的心情透過台詞表現出來了。

各式各樣的對話框

[橫橢圓形對話框]　　　[方形對話框]　　　[豎橢圓形對話框]　　　[爆炸形對話框]　　　[雲朵形對話框]

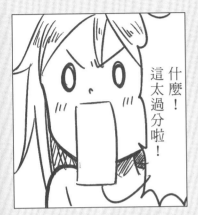

什麼！這太過分啦！

要根據故事內容以及人物表情來添加對話框與文字，否則容易出現表情與對話框不搭的情況。

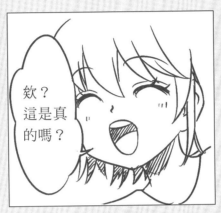

欸？這是真的嗎？

人物表情和雲朵形狀的對話框結合，加上台詞，傳達出喜悅、輕鬆的情緒。

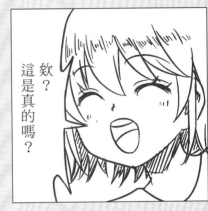

欸？這是真的嗎？

人物表情與爆炸式對話框結合，就顯得有點不搭調。

技巧提升小課堂

用不同情緒表現出角色的同一句話吧！

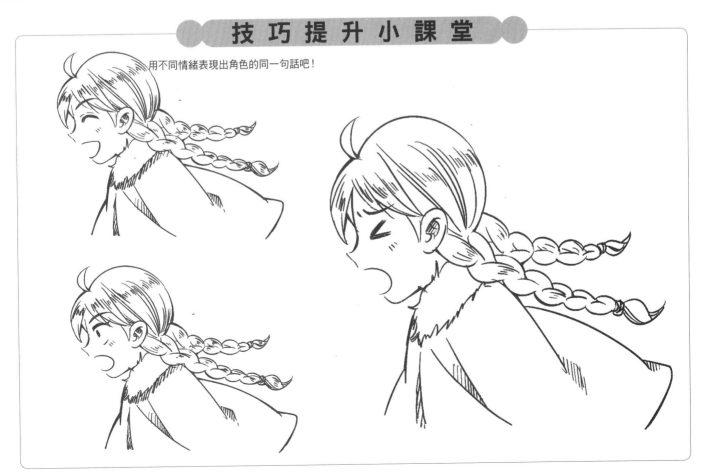

終於到了實戰的時刻，簡單四格漫畫的創作

掌握了分鏡的奧秘，畫四格就不再只是夢想了！沒錯，只要有想要繪製的內容，就可以創作四格漫畫啦，根據劇本畫出角色和分鏡吧！

6.2.1 找出想繪製的內容

在繪製四格或多格漫畫前，一定要一開始就想好繪製的主題。從自己最想畫的內容入手是不錯的選擇，戀愛、校園、奇幻、少年、古風等不同的主題都是常見的漫畫主題。

創作一個劇本

創作劇本的時候首先選擇自己感興趣的主題，決定故事的傾向。四格漫畫可以對應「起承轉合」來設計分鏡框中的內容。

女主登場，發現心儀的人（男主）向自己這邊走來。女主開心地走上去和心儀的人（男主）搭話，並遞出了準備好的情書。男主尷尬地拒絕了女主，因為他已經有女朋友了，旁邊就是其女友（女配），女主大失所望。

[簡單的劇本]

人物設計與劇情拆分

[女配角(C)]　[女主角(A)]　[男主角(B)]

根據劇本，設計出登場人物的形象。主人公設計好之後，還需要設計配角等其他的登場人物。

設計好任務之後，便可以將劇本拆分為四格了，用最簡單的小人形象繪製拆分後的鏡頭，也可以說是故事梗概。

女主發現心儀的人（男主）向自己這邊走來。

女主開心地走上去和心儀的人（男主）搭話。

女主遞出了準備好的情書。

男主尷尬地拒絕了女主，男主的旁邊是其女友（女配），女主大受打擊。

6.2.2 用草稿確定分鏡構圖

剛才我們只是簡單地將劇本拆分，接下來才正式進入分鏡的繪製中。分鏡稿就是漫畫的設計圖，也是漫畫的創作起點，透過分鏡稿的設定，腦海中的想法才能變成畫面。

畫出分鏡

嘗試將「故事梗概」畫成分鏡稿，可以嘗試不同的分鏡方式喔！

拆分出來的鏡頭只是故事梗概，並不是正式的分鏡稿，因此，接下來我們就要將這些故事梗概用分鏡的形式串聯起來。

用豎版分鏡法繪製的分鏡稿，目的是將之前的故事梗概分別裝進四個格子中。

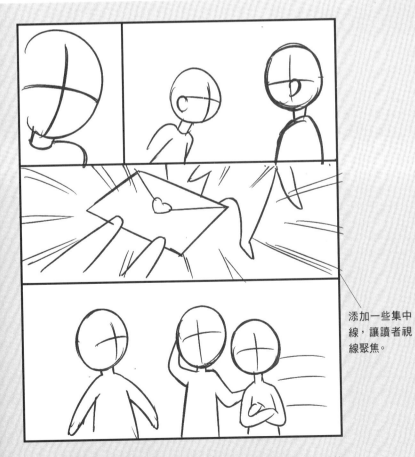

再根據故事的情節，安排畫面到不同大小的格子中，變成正式的分鏡稿。在只有小人且沒有台詞的情況下，也能明白故事的大致意思了。

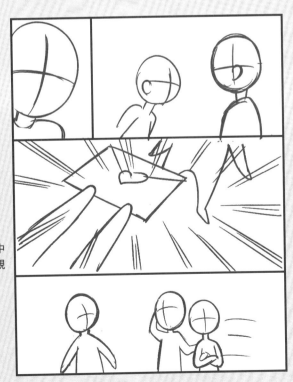

添加一些集中線，讓讀者視線聚焦。

可以根據內容適當調整每個分鏡的大小。上圖將第三格變大，第四格變小，突出第三格「遞出情書」的劇情。

設定好台詞

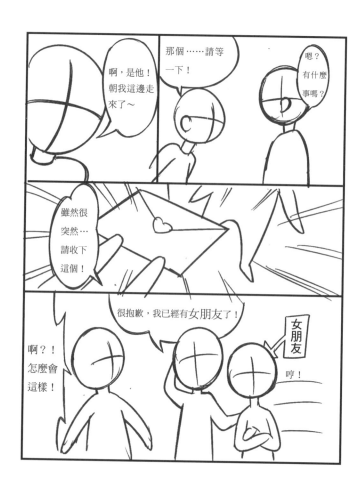

1. 女主：「啊，是他！朝我這邊走來了～」
2. 女主：「那個……請等一下！」
 男主：「嗯？有什麼事嗎？」
3. 女主：「雖然很突然……請收下這個！」
4. 男主：「很抱歉，我已經有女朋友了！」
 女主：「啊？！怎麼會這樣！」
 女配：「哼！」

［台詞設計］

這個階段還是草圖階段，然而台詞卻要先設計好。設計好台詞之後，再將文字寫入對話框中。

技巧提升小課堂

根據給出的文字，畫出分鏡的草圖吧！

男主上學路上邊走邊吃包子，遇見班裡的同學（男配），兩人比賽誰吃包子吃得更快，這時，男主喜歡的女生從他們身邊路過，男主很尷尬，忘記了吃東西。

將人物畫出來吧！

6.2.3 決定人物的動作表情，添加背景

既然分鏡和台詞都搞定了，接下來，就要在分鏡稿的基礎上逐步為人物添加動作和表情，凸顯角色性格，並推動劇情了。最後還要加上粗略的背景，完成草圖。

畫出人物的動作與表情

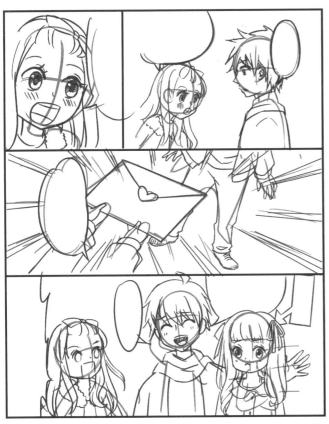

◎ 四格漫畫劇情非常濃縮，因此表情誇張一點更能吸引讀者眼球。上圖中女主上挑的眉毛和張大的嘴巴更能體現出驚訝與激動的心情。

✕ 眉毛較平，嘴巴也張開得不夠大，人物的表情就會顯得呆板許多。

根據分鏡稿，將之前設計好的人物畫出來，動作和表情要與劇情匹配。

畫出背景

確定好故事發生的地點，再來繪製背景。

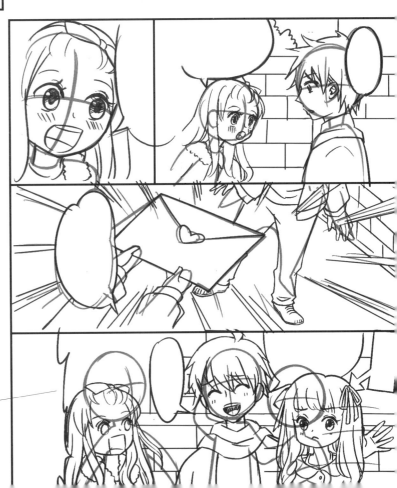

背景設定在街道上，畫出牆面和植物就能表現。繪製背景時，還需要注意其統一與轉換。不同的分格與角度的變化，會讓背景也有相應的變化。

6.2.4　細化線稿

當草圖都畫好之後，我們就可以細化線稿啦！線稿部分包括框線、人物、背景、對話框和文字。全部完成之後，單幅四格漫畫也就完成了！

畫出線稿

首先根據草圖，畫出人物線稿。

為人物添加陰影，表現出光影效果。

再加深重要線條，起到強調的作用。

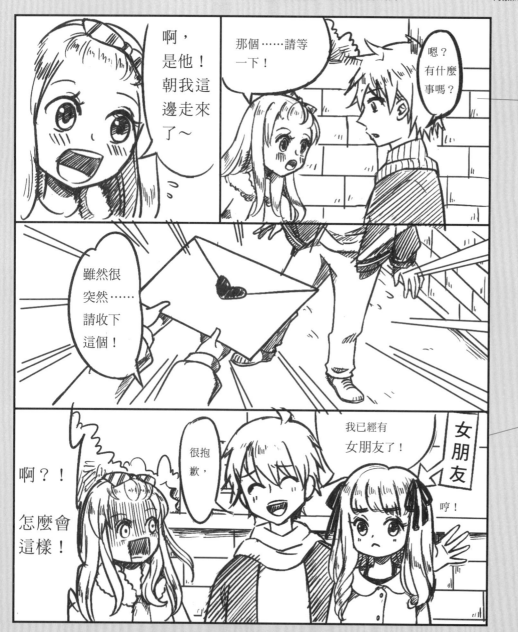

背景也需要細化，用短線條畫出樹木和牆體上的痕跡。

文字的大小也可以根據劇情變化，以突出人物情緒。

最後細化出背景，在對話框中加上文字，這張單幅四格漫畫就完成啦！

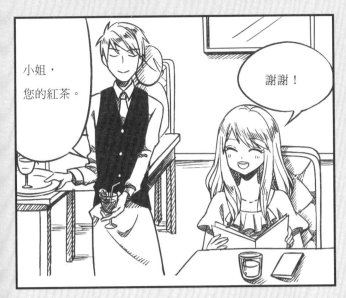

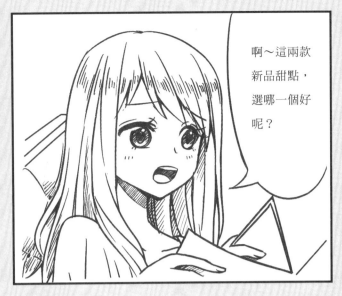

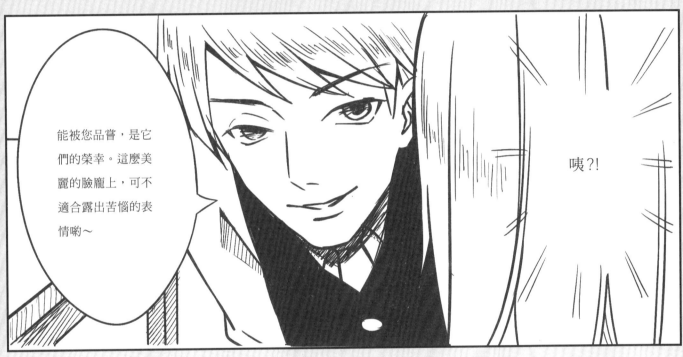

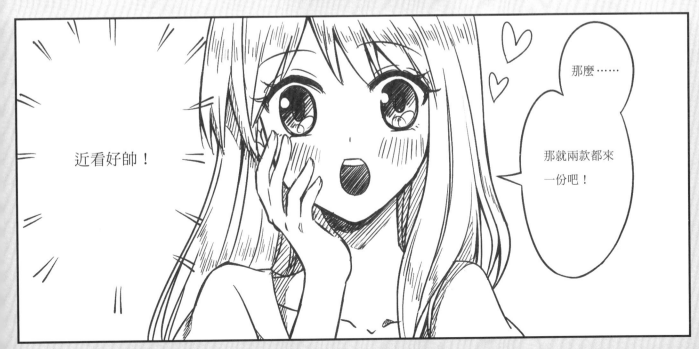

3.3 繪畫演練 —— 四格漫畫的繪製步驟

學習了四格漫畫的繪製技法後，是不是多少覺得簡單一點了呢？如果你還不太會，不要著急，下面就讓我們設計一個故事，再將它畫成四格漫畫吧！

情節

西餐店裡，服務生（男主）為顧客（女主）上菜，顧客正在糾結要點兩種新品甜點的哪一種，服務生的小小建議讓顧客毫不猶豫地將兩份新品都點了下來。

1 先根據自己感興趣的內容定下主題，再寫一個劇本，劇本裡包含「起承轉合」的情節。

2 設計出主人公，一個女性顧客的角色，這裡我們設計一個長髮形象的女性，更有女人味。

3 確定好女主角之後，我們再來繪製四格漫畫中的男性角色，一個西餐店的服務生形象，穿著店裡的制服。

4 西餐店裡，男主（服務生）為女主（顧客）上菜。

5 女主正在糾結要點兩種新品甜點的哪一種。

6 男主說出了他的建議。

7 聽了男主的建議，女主決定兩種新品都點。

8 將之前的拆分劇情畫成分鏡，根據劇情的重要性，將大小格子進行分配。男主建議與女主決定的分鏡畫得大一些。

9 分鏡完成之後，我們便可以在紙上繪製草圖了。首先畫出分鏡框，這裡將分鏡框單獨繪製，這也是分鏡框的一種表現手法。

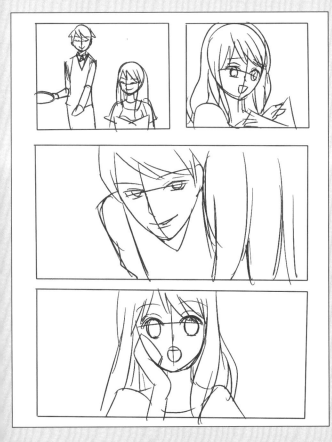

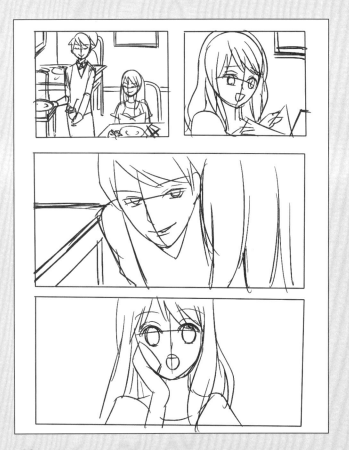

10 在分鏡框中畫出人物草圖。可以適當畫出人物大小的變化與鏡頭的切換，以免統一的鏡頭太過無聊。

11 畫好人物之後，再繪製出背景。這裡畫出西餐廳的場景，以交代故事發生的地點。

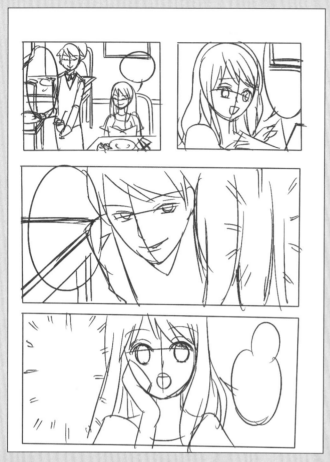

12 對話框的大小要根據人物大小和台詞來繪製。同時注意區分內心獨白的表現形式，這裡我們用集中線表現內心獨白的部分。

1. 男主：「小姐，您的紅茶。」
 女主：「謝謝！」
2. 女主：「啊～這兩款新品甜點，選哪個好呢？」
3. 男主：「能被您品嘗，是它們的榮幸。這麼美麗的臉龐上，可不適合露出苦惱的表情喲～」
4. 女主：【咦?!】
 女主：【近看好帥！】
 女主：「好……那就兩款都來一份吧！」

14 寫出每個分鏡框中的台詞，將每個人物的對話都寫下來，並加以區分。

15 再將寫好的台詞分別寫進每個分鏡框中，以便明確故事內容。

13 擦去對話框下面的圖案，以免重疊在一起看不清畫面。

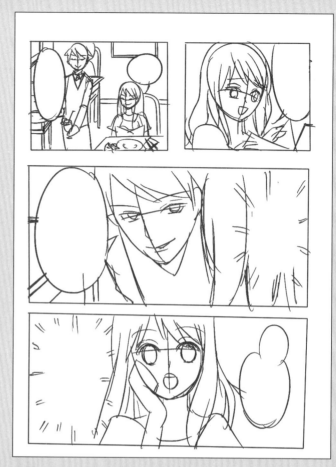

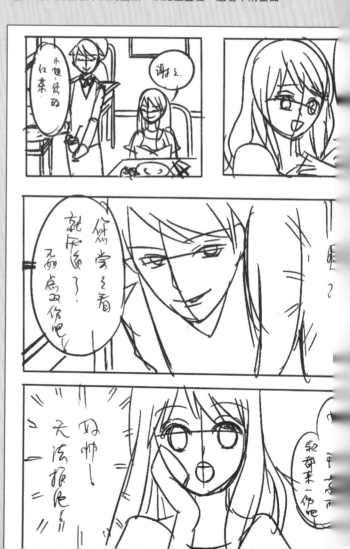

16 接下來，根據剛才的草稿開始細化線稿，首先畫出人物的線稿。

17 再添加細節，如男主制服的顏色、頭髮的高光等。

18 畫好人物線稿之後，再畫出背景的線稿。畫出西餐廳裡的桌子和牆上的畫。

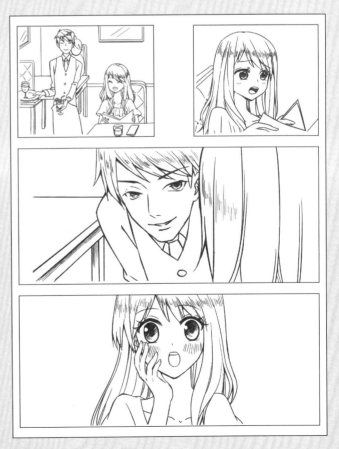

19 細化背景的線稿，添加一些陰影和紋理。

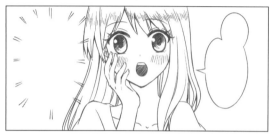

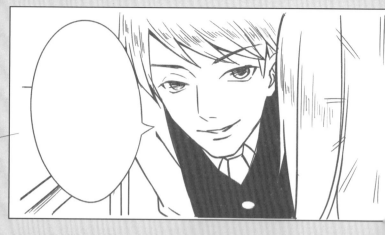

記得擦去和對話框重疊部分的內容，讓對話框浮在最上層。

20 接下來，根據台詞添加對話框。

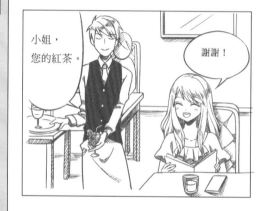

小姐，
您的紅茶。

謝謝！

能被您品嘗，是它們的榮幸。這麼美麗的臉龐上，可不適合露出苦惱的表情喲～

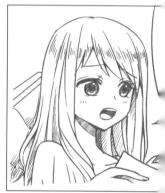

咦？

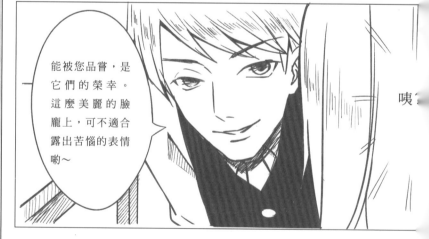

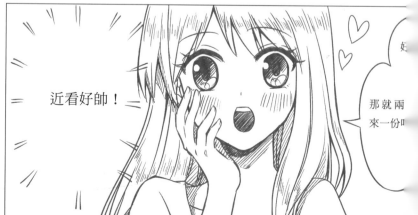

近看好帥！

那就兩來一份

21 加上文字，完成單幅四格漫畫的繪製。